디자이너, 서른

디자이너, 서른

초판 1쇄 발행일 2017년 11월 28일

기획	오창섭
리서치·글	메타디자인연구실

김다솜	2장 드라마, 김승열·이한별 인터뷰, 전시기획
김보람	1·2·3장 설명글, 1장 정치·경제, 도화현·한상국·김태욱 인터뷰
김진명	김용민 인터뷰
김재민	1장 신문기사, 심재문 인터뷰, 전시기획
명은진	2장 문학, 권도우·이민혜 인터뷰
백상미	1장 정치·경제, 배경근·이수빈 인터뷰
신우재	1장 그래픽, 박준형 인터뷰
안상근	1장 신문기사, 오세롱 인터뷰
이민화	2장 드라마, 김한슬·김민수 인터뷰
이보미	1장 정치·경제, 김승열·오수진·방영미·길경진 인터뷰
전주희	2장 문학, 김미진 인터뷰, 전시기획
박규남	1장 사물 이미지, 유하늬 인터뷰
홍동오	3부 인터뷰 신문기사

펴낸이	박영희
편집·디자인	김보람
교정	박소현·김영림
인쇄·제본	AP프린팅
펴낸곳	도서출판 어문학사

서울특별시 도봉구 해동로 357 나너울카운티 1층
대표전화: 02-998-0094 / 편집부1: 02-998-2267, 편집부2: 02-998-2269
홈페이지: www.amhbook.com
트위터: @with_amhbook
인스타그램: amhbook
페이스북 페이지: http://www.facebook.com/amhbook
네이버 블로그: http://blog.naver.com/amhbook
다음 블로그: http://blog.daum.net/amhbook
e-mail: am@amhbook.com
등록: 2004년 7월 26일 제2009-2호

ISBN	978-89-6184-459-8 03600
정가	16,000원

이 도서의 국립중앙도서관 출판예정도서목록(CIP)은 e-CIP홈페이지(http://www.nl.go.kr/ecip)와
국가자료공동목록시스템(http://www.nl.go.kr/kolisnet)에서 이용하실 수 있습니다.
(CIP제어번호: CIP 2017029556)

서문 : 〈디자이너, 서른〉

본문

출처
후원해주신 분들
〈디자이너, 서른〉 전시

〈디자이너, 서른〉은 무대 위의 디자이너가 아니라 무대 뒤의 평범한 디자이너를 주목하고 있다. 디자인 잡지, 혹은 매체에 등장하는 1%의 디자이너가 아니라 묵묵히 자신의 일을 하며 살아가는 99%의 평범한 디자이너를 말이다. 왜 그들을 주목하는가?

디자이너, 서른

여기 졸업을 앞둔 이들이 있다. 그들에게 졸업은 홀가분하면서도 걱정스러운 일이다. 무엇이 졸업을 걱정스러운 일로 만드는 것일까? 여전히 취업을 준비하고 있는 선배들의 모습, 간간이 들려오는 박봉과 야근에 대한 풍문, 치열한 경쟁, 졸업하는 그들을 기다리는 바로 그 어두운 현실이 걱정을 불러오는 것이다. 그래서일까? 졸업을 늦추려는 몸짓들이 졸업 주변에서 서성거린다.

하지만 서성거림은 계속될 수 없다. 그들은 결국 졸업을 할 것이고, 또 어딘가에서 무엇인가를 하며 살아갈 것이다. 새로운 사람을 만날 것이고, 겪어보지 못한 상황들을 마주해야 할 것이다. 그러다가 어느덧 그 나이에 다다른 자신을 발견하는 순간을 맞이하고야 만다.

서른! 졸업을 앞둔 이들은 서른을 먼 미래의 일처럼 느낄지 모른다. 하지만 서른이라는 나이는 생각보다 빨리 다가온다. 서른에 과연 그들은 무엇을 하고 있을까? 상상처럼 멋있는 디자이너로 직장 생활을 하고 있을까? 조그만 스튜디오를 운영하며 자신만의 디자인 세계를 펼쳐가고 있을까? 아니면 가정을 꾸리고 행복한 삶을 살고 있을까? 그도 아니라면 디자인계를 떠나 새로운 영역에서 또 다른 희망을 그리고 있을까? 그들이 무엇을 상상하든 미래는 상상 이상이거나 그 이하일 것이다. C'est la vie!

〈디자이너, 서른〉 프로젝트는 1988년생 디자이너들의 현실을 드러내는 기획이다. 왜 1988년생인가? 그들은 올림픽이 열렸던 그해에 태어나, 문화의 시대였던 90년대에 유년 시절을 보냈다. 하지만 아직 유년이 끝나지 않았던 시기에 IMF라는 커다란 사건을 경험했고, 신자유주의 확산에 따른 사회 변화를 체감하며 성장했다. 이미 취업기관으로 변해버린 대학에서 공부하며 화려한 스펙을 쌓았음에도 불구하고 취업의 어려움을 겪었을 것이다. 졸업 후 취업을 했다면 짧게는 1~2년, 길게는 4~5년의 사회생활을 했을 것이다. 누구는 디자이너로, 누구는 연구자로 말이다. 어떤 이들은 디자인계를 떠났을 수도 있다. 슬프게도, 아니 어쩌면 다행히도….

그들은 올해 서른이 되었다. 서른인 그들은 과연 어떤 생각을 하고 있을까? 어떤 고민과 꿈을 가지고 있을까? 더 나아가 디자이너에게 서른은 어떤 나이일까? 〈디자이너, 서른〉 프로젝트는 서른 살이 된 디자이너들을 대상으로 그들이 어떻게 살아왔고, 어떻게 살고 있으며, 어떻게 살고 싶은지를 드러내려는 기획이다. 이 프로젝트는 서른을 앞둔 20대 디자인 전공자들에게는 자신의 미래를 가늠할 기회가 될 것이고, 서른이 넘은 디자이너에게는 현재의 삶을 되돌아보는 계기가 될 것이다.

〈디자이너, 서른〉 프로젝트는 무대 위의 디자이너가 아니라 무대 뒤의 평범한 디자이너를 주목하고 있다. 디자인 잡지, 혹은 매체에 등장하는 1%의 디자이너가 아니라 묵묵히 자기 일을 하며 살아가는 99%의 평범한 디자이너들을 말이다. 왜 그들일까? 2017년 대한민국을 사는 20대에게 성공한 디자이너들의 인생 이야기는 더 이상 현실적인 이야기가 아니기 때문이다.

2017년 11월
또다시 가을의 문턱에서

오창섭

"올해는 우리나라의 역사를 새로 쓰게 만든
1987년 민주항쟁, 노동자대투쟁 30주년이다"*

* 서론, 한국경제의 잔치는 끝나는가?, 내일신문, 2017년 9월 28일자

1988년도부터 2017년도까지 서른 살 디자이너들에게 영향을 주었던 정치·경제적 사건들과 한국의 디자인 정책 그리고 해마다 인기를 끌었던 사물을 소개한다. 1장을 통해 본 기획의 주체인 서른 살 디자이너가 살아온 한국 사회의 분위기를 환기하고자 한다.

일러두기 | 각 해의 신문기사는 '디자인', '유행' 그리고 '서른'을 키워드로 기획의 취지와 부합하는 기사를 임의 선정하고 그 일부분을 발췌했다.

1장
서른 살이 지나온
사건, 사물들

1988~2017

노태우 대통령 집권

1987년 6월 민주항쟁의 결과, 대통령 직선제로 선출된 대한민국 제13대 대통령인 노태우 대통령의 집권이 시작되었다.

7·7 선언

7월 7일에 노태우 대통령이 발표한 '민족 자존과 통일 번영을 위한 대통령 특별선언'이다. 6개항으로 된 이 선언의 내용을 보면, 남북 동포의 상호 교류 및 해외동포의 남북 자유 왕래 개방, 이산가족 생사 확인 적극 추진, 남북 교역 문호 개방, 비군사 물자에 대한 우방국의 북한 무역 용인, 남북 간의 대결외교 종결, 북한의 대미·대일 관계 개선 협조 등이 있다.

3저 호황 시대

1인당 GNP가 35,000달러로 증대되었고 저달러, 저유가, 저금리의 3저 호황 시대가 정점을 찍었다.

88올림픽(제24회 올림픽경기대회) 개최

전세계에서 159개국(브루나이는 개막식과 폐막식만 참가하고 실제 경기에는 출전하지 않음) 1만 3,304명의 선수단이 참가하여 올림픽 사상 최대 대회 규모를 기록했다. '화합과 전진'을 기본이념으로, '최다의 참가, 최상의 화합, 최고의 성과, 최적의 안전, 최대의 절약'을 대회 목표로 했다.

전국언론노동조합

한글 맞춤법 개정

한겨레 신문 창간

1988

디자인 포장 적극 육성 연내 진흥법 개정키로*

18일 상공부에 따르면 미달러화에 대한 원화 절상, 임금 상승 등 최근의 여건 변화를 극복하기 위해 수출상품의 고부가 가치화를 유도하는 것이 시급하다고 보고 이를 뒷받침하기 위해 디자인 포장진흥법의 전면 개정을 추진해 나가기로 했다.

* 디자인 포장 적극 육성 연내 진흥법 개정키로, 매일경제, 1988년 3월 18일자

1장. 서른 살이 지나온 사건, 사물들 1988~2017

문익환 목사 방북 사건

전국민족민주운동연합의 상임고문이었던 문익환 목사가 북한의
조국평화통일위원회의 초청을 받아 정부의 허가 없이 방북했다.

임수경 방북 사건

한국외국어대학교 4학년에 재학 중이던 임수경이 평양 세계청년학생축전에
전국대학생대표자협의회 대표로 방북하여 46일 뒤 판문점을 통해 입국했다.

대한항공 803편 추락 사고

대한민국 김포국제공항을 이륙, 태국의 방콕 돈므앙 국제공항과
사우디아라비아의 제다를 거쳐 리비아의 트리폴리에 도착할 예정이던
대한항공의 KE803 DC-10가 악천후와 시야 미확보, 안개 속에서 무리한
착륙을 시도하다가 추락, 탑승객 72명이 사망한 사건이다.

롯데월드 어드벤처 개장

롯데월드(롯데월드 어드벤처)는 실내에 놀이기구, 공연장, 식당 등이
위치한 롯데 어드벤쳐와 야외의 인공섬에 놀이기구, 식당 등이 위치한 매직
아일랜드로 나뉜다. 롯데그룹의 계열사인 호텔롯데에서 운영하고 있다.

국외여행 전면 자유화
항공우주연구소 발족
중앙고속도로(춘천-대구) 착공

1989

"좋은 디자인은 좋은 소비자가 만든다"

"디자이너는 전문가가 아니라 만능인이라야 하며 한국인의 민족적 전통을
살리는 바탕 위에서 세계인이 공감하는 디자인 문화를 창출해야 합니다."
박교수는 우리나라가 디자인 분야에서 낙후성을 면치 못하고 있는 가장 큰
이유로 기업가들의 디자인에 대한 인식 부재와 디자인 업무를 관장하고 있는
행정관료들의 경직성과 몰이해를 제기했다.

* 국내 디자인 박사 1호 박대순 한양대 교수 "좋은 디자인은 좋은 소비자가 만든다", 경향신문, 1989년 12월 6일자

3당 합당

집권 여당인 민주정의당이 제2야당 통일민주당, 제3야당 신민주공화당과 합당해 민주자유당을 출범한 사건을 말한다. 민주자유당은 1990년부터 1995년까지 존재했던 대한민국의 중도우파 정당으로 1995년 신한국당이 출범하면서 사라졌다.

남북고위급회담

국제적으로 냉전체제가 해체되어 가는 상황에서 김일성 정권은 후계체제 구축을 위해, 노태우 정권은 취약한 정당성을 보완하기 위해 남북한의 긴장 완화와 관계 개선을 목적으로 만났다.

국군보안사령부 민간인 사찰 사건

윤석양 이병 양심선언 사건으로도 불리는 국군보안사령부 민간인 사찰 사건은 국군보안사령부(현재의 기무사)에 근무하던 윤석양 이병이 보안사의 사찰 대상 민간인 목록이 담긴 디스크를 들고 탈영해 그 목록을 공개한 사건을 말한다. 이 목록에는 정계와 노동계, 종교계 등에 대한 사찰 기록이 담겨 있었으며, 이 사건을 계기로 노태우 정권 퇴진 운동이 거세게 일어났다.

서울방송 설립

KBS 3TV 폐국 및 EBS TV(현 EBS 1TV), EBS FM 개국

산업디자인展 오늘 개막[*]

대한민국산업디자인전람회가 18일 한국디자인포장센터 전시관에서 개막됐다.
다음달 1일까지 15일간 열리는 이번 전람회에는 총 출품작 585점 가운데
입선작 203점과 초대작가와 추천작가 작품 119점이 전시된다.

[*] 산업디자인展 오늘 개막, 연합뉴스, 1990년 5월 18일자

남북기본합의서

서울에서 열린 제5차 고위급회담에서 남북한이 화해 및 불가침, 교류 협력 등에 관해 공동 합의한 기본 문서.

한반도 비핵화 공동선언

한반도를 비핵화함으로써 핵전쟁 위험을 제거하고 한반도 평화와 평화통일에 유리한 조건과 환경을 조성하며 아시아와 세계의 평화와 안전에 이바지하는 것을 목적으로 남북한이 함께 채택한 공동 선언.

남북 UN 동시 가입

제46차 유엔 총회에서 남북한은 동시에, 각각 유엔 가입국이 되었다.

화성 연쇄 살인 사건 마지막 10번째 사건

1986년부터 1991년까지 대한민국의 경기도 화성군 일대에서 여성 10명이 살해된 미해결 사건이다. 최초 사건은 1986년 9월 15일에 일어났으며, 마지막 사건은 1991년 4월 3일에 일어났다. 이 사건들의 공소시효는 범행 당시의 형사소송법 규정(제249조)에 따라 범행 후 15년이 지난 2001년 9월 14일~2006년 4월 2일 사이에 모두 만료되었다.

지방자치제 30년 만에 부활

위안부 피해자 김학순 일본군 위안부 강제 동원 피해 사실 공개

기업이미지 디자인 해외 용역 늘어*

기업이미지 디자인 및 관리(CI)에 대한 관심이 국내 기업들 사이에서도
높아지고 있다. 이런 한국 시장의 잠재성을 넘보는 외국 CI 업체들의 진출
움직임에 국내 디자인업계가 신경을 곤두세우고 있다.

* 기업이미지 디자인 해외 용역 늘어, 한겨레, 1991년 5월 10일자

남북 사이의 화해와 불가침 및 교류·협력에 관한 합의서

서울에서 개최된 제5차 남북고위급회담에서 양측은 남북기본합의서의
전체 내용에 관해 합의했으며, 평양에서 개최된 제6차 남북고위급회담에서
기본합의서에 양측 수석대표가 서명함으로써 남북기본합의서는 공식적으로
발효되었다.

한·중 수교

한국과 중국은 국교를 수립하고, 이후 한중 양국의 우호관계와 경제무역
협력을 지속적으로 강화했다. 하지만 중국과의 수교는 자유중국과의 단교를
의미하기도 했다.

황영조 바르셀로나 올림픽 금메달 획득

강원도 삼척군 출생. 경주대학교 문화재학과 재학 중 1992년 하계 올림픽
마라톤 경기에 출전했다. 한국인 마라톤 선수로서는 1936년의 손기정 이후
56년 만에 마라톤 금메달을 획득했으며, 대한민국 정부 수립 이후 사상 첫
금메달이다.

대한민국, 일산 신도시 개발로 경기도 고양군이 고양시로 승격

대한민국과 베트남의 공식 수교 재개

마이크로소프트 윈도우 3.1 출시

"자유롭고 활달" 지퍼패션 물결[*]

1~2년 전부터 여성복의 여밈에 사용되기 시작한 지퍼가 올해 들면서 재킷을 비롯, 티셔츠, 스커트의 장식으로 또는 여러가지 윗옷의 소매, 주머니 등에까지 부분장식으로 다양하게 확산되고 있는 것이다. 지퍼가 일반 점퍼가 아닌 윗옷과 바지에 이용되면서 기존의 단추도 모양이 매우 다양해졌다.

[*] "자유롭고 활달" 지퍼패션 물결, 경향신문, 1992년 9월 30일자

김영삼 대통령 집권

제14대 대통령 선거에서 김영삼이 당선되면서 32년간의 권위주의적 통치를 종식시킨 문민정부가 출범했다.

금융실명제

금융기관과 거래를 함에 있어 가명이나 차명이 아닌 본인의 실제 명의, 즉 실명으로 거래해야 하는 제도. 금융실명거래 및 비밀보장에 관한 긴급명령에 의거해 8월 12일 이후 모든 금융 거래에 도입되었다.

북한의 NPT 탈퇴

국제원자력기구(IAEA)가 임시 핵사찰 이후 특별 핵사찰을 요구한 데 반발해 북한은 3월 핵확산금지조약(NPT) 탈퇴를 선언했다. 같은 해 6월, 미국과의 고위급회담 이후 탈퇴를 보류했다. 정부는 대북 경제협력을 중단했다.

한강 영화 촬영 헬리콥터 추락 사고

영화 《남자 위의 여자》의 첫 장면인 선상 결혼식 장면을 촬영하던 중, 영화 제작 관계자와 주연배우 변영훈, KBS 〈연예가중계〉 취재팀 등이 헬리콥터에서 근접촬영을 위해 고도를 낮추다가 불시착하여 한강에 추락했다.

내일신문 창간

핸드백 대신 색^{SACK} '젊음'을 메고 "활보"

젊은 여성들 사이에 등에 메는 배낭 모양의 가방이 유행하고 있다. 중고생의 가방이나 등산 하이킹 등 레저용 가방으로만 이용됐던 색 스타일의 가방이 20대 여성들의 패션용품으로 애용되고 있는 것. 이 가방의 특징은 끈이 가늘고 가방 자체의 크기도 일반 색보다 작으며 한쪽 어깨에만 걸치는 것이 아니라 양쪽 어깨에 메 깔끔한 앞모습을 표현할 수 있다는 점이다.

* 핸드백 대신 색 SACK '젊음'을 메고 "활보", 경향신문 1993년 5월 11일자

역사 바로 세우기

국민들의 강도 높은 정치개혁 요구에 김영삼 정부는 '역사 바로 세우기'를 통해 개혁을 전개한다. 노태우 비자금 폭로로 시작된 역사 바로 세우기 작업은 전두환과 노태우에 대한 고발로 이어지지만 기소 유예 처분되었다.

북한의 국제원자력기구(IAEA) 탈퇴

북한이 국제원자력기구 탈퇴를 선언하면서 전쟁 위기가 고조되었다.

김일성 주석 사망

북한의 김일성 주석이 심근경색으로 사망했다. 정부는 당초 계획되어 있었던 남북정상회담 일정을 취소하고 전군에 비상경계령을 내리는 동시에 긴급 국가안전보장회의를 소집했다.

아현동 도시가스 폭발 사고

서울특별시 마포구 아현1동 도로공원 한국가스공사 아현밸브스테이션 지하실에서 계량기 점검 시 전동밸브 틈새로 다량 방출된 가스가 환기통 주변 모닥불 불씨에 점화되어 폭발한 사고이다.

북한의 여만철과 그 가족 5명 귀순
철도파업, 서울지하철과 부산지하철 연대파업
대한민국 박경리, 대하소설 『토지』 완간

"컴퓨터로 뚱뚱한 여자친구를 날씬하게 바꿔 주세요"*

신세대 사이에 컴퓨터 그래픽을 이용한 사진 변형이 인기를 끌고 있다. 자신의
사진을 합성한 디자이너 지망생인 김선명 씨(24)는 색다르고 기발한 선물임은
물론 감각있는 메시지가 될 수 있어 매력적이라고 말했다. 홍익대 앞과
충무로에는 이같은 전문 출력업소 30여 곳이 신세대들이 문의 쇄도 속에 성업
중이다. 비용은 1만 원 가량이다.

* "컴퓨터로 뚱뚱한 여자친구를 날씬하게 바꿔 주세요", 경향신문, 1994년 8월 28일자

지방자치제도

기초의회 의원 및 단체장과 광역의회 의원 및 단체장의 4대 선거를 동시에
실시했다. 유신독재 시대를 지나 1987년 민주화항쟁 이후 오랜 논란 끝에
주민 직선의 지방자치제도가 35년만에 부활했다.

전두환, 노태우 구속

검찰이 12·12사건 및 5·18 내란죄에 대해 전면 재수사를 시작했고 전두환,
노태우 전 대통령이 군사반란 주도와 수뢰 혐의로 구속되었다. 이듬해
3월부터 시작된 공판은 1심 28회, 항소심 12회 등 모두 40회에 걸쳐
진행되었으며, 두 전직 대통령에게 반란죄, 내란죄, 수뢰죄를 적용하여
전두환에게 사형, 노태우에게는 징역 22년 6개월을 각각 선고했다. 4월 17일
대법원 상고심에서 전두환 무기징역, 노태우 징역 17년이 최종 확정됐다.

김대중, 새정치국민회의 창당

제14대 대선에서 낙선하고 정계를 은퇴했던 김대중이 제1회 지방 선거를
앞두고 민주당 후보 경선에 깊이 관여하는 것은 물론 후보 지원 유세에 나선
결과, 민주당은 서울특별시장을 비롯한 광역자치단체장 4명, 기초단체장
84명, 광역의원 352명을 당선시키는 압승을 거둘 수 있었다.

김종필, 자유민주연합 창당

지존파 일당과 온보현 등 흉악범 19명에 대한 사형 집행

삼풍백화점 붕괴 사고

캠퍼스에 '따조' 열풍*

한 남학생(20)은 "딱지 놀이에 대한 향수 때문에 유행하는 것으로 보인다"고
말합니다. 여학생들은 게임보다는 따조를 수집해 자동차, 꽃, 공룡, 우주선 등
모형을 만든다고 하네요. 80여 종의 따조를 모았다는 한 여학생(22)은 "그림이
예뻐 하나, 둘 사모으기 시작했다"며 "따조를 광적으로 수집하는 친구들이 적지
않다"고 했습니다.

* 캠퍼스에 '따조' 열풍, 경향신문, 1995년 12월 12일자

경제협력개발기구(OECD) 가입

한국은 국회 동의를 거쳐 민주주의와 자유 시장 경제를 추구하고 세계 경제 현안에 관해 회의하는 경제협력개발기구에 가입했다. 이에 따라 시장 개방의 부담 역시 커지게 되었다.

제1회 부산국제영화제(PIFF) 개막

매년 가을 부산광역시 영화의전당 일원에서 개최되는 국제영화제. 도쿄국제영화제, 홍콩국제영화제와 더불어 아시아 최대 규모의 영화제다. 부분 경쟁을 도입한 비경쟁 영화제로 국제영화제작자연맹(FIAPF)의 공인을 받았다.

강원도 강릉지역 무장공비 침투 사건

9월 북한 상어급 잠수함이 강릉시 부근에서 좌초된 후 잠수함에 탑승한 인민무력부 정찰국 소속 특수부대원 26명이 강릉 일대로 침투한 사건이다. 이에 대한민국 육군은 49일간 소탕 작전을 벌였으며, 그 과정에서 다수의 잠수함 승조원들과 대한민국 군인, 민간인들이 사망하고 승조원 1명이 생포되었다.

한총련, 연세대학교 점거

국민학교, 초등학교로 개칭

2002년 FIFA 월드컵, 대한민국과 일본 공동개최 결정

KBS위성 1TV와 KBS위성 2TV 개국

경기도 고양시 일산 호수공원 개장

디자인, 색상 파괴 상품 인기*

의류의 경우 최근 2~3년간 배꼽티와 똥꼬치마 등 패션 파괴 상품이 인기를 끈데 이어 최근에는 속옷에도 야광팬티, T자 팬티 등 패션 파괴 상품의 매출이매월 40% 이상 신장세를 보이고 있는 것으로 조사됐다.

* 디자인, 색상 파괴 상품 인기, 매일경제, 1996년 3월 23일자

1월 한보철강 부도

3~6월 삼미, 진로, 대농, 한신공영 등 대기업 연쇄 부도

10월 쌍방울, 태일정밀 부도

11월 해태, 뉴코아 부도

12월 한라그룹, 고려증권 부도

국제통화기금(IMF) 외환위기

금융기관의 부실, 차입 위주의 방만한 기업 경영으로 인한 대기업의 연쇄
부도, 대외신뢰도 하락, 단기외채의 급증 등으로 외환위기를 겪었다.
한국 정부는 모라토리엄(채무지불유예) 선언을 할 사태에 이르자 12월
IMF에 구제금융을 신청하여, IMF로부터 195억 달러, 세계은행(IBRD)과
아시아개발은행(ADB)으로부터 각각 70억 달러와 37억 달러를 지원받아
외환위기의 고비를 넘겼다.

전두환, 노태우 사면

제15대 대통령 선거 직후 대통령 김영삼이 국민 대화합을 명분으로 관련자를
모두 특별사면하여 석방함으로써 두 전직 대통령은 구속 2년여 만에 출옥했다.

금 모으기 운동

1997년 국제 통화 기금 구제 금융을 요청하던 당시, 우리나라의 외채를 갚기
위하여 국민들이 자발적으로 나라에 금을 기부하던 운동.

신한국당, 한나라당으로 개명

이화여대 국내 첫 색채디자인연구소 개소식[*]

이화여대는 29일 오전 10시 반 미술대학 1층 중앙홀에서 교내외 인사 1백여명이 참석한 가운데 국내 최초의 색채디자인연구소 개소식을 가졌다. 이경자 색채디자인연구소장은 '사라진 우리 고유의 색을 발견하고 다양한 색채 기분을 하나로 통일하는 작업을 통해 디자인 산업의 경쟁력을 높이겠다'고 말했다.

[*] 이화여대 국내 첫 색채디자인연구소 개소식, 동아일보, 1997년 10월 30일자

김대중 대통령 집권

제15대 대통령 선거에서 새정치국민회의의 김대중 후보가 당선됨으로써 한국 헌정 사상 최초로 야당이 정권 교체를 이루었다.

노사정위원회 출범

1997년 경제 위기 극복의 일환으로 노동자·사용자·정부의 대표들이 참여하여 1월에 만든 대통령 직속 자문기구.

정주영 소떼 방북 사건

6월과 10월 두 차례에 걸쳐 정주영 현대그룹 명예회장이 소떼 1,001마리를 이끌고 판문점을 넘어 북한을 방문한 사건이다. 83세의 정주영 회장은 트럭 50대에 500마리의 소떼를 싣고 판문점을 넘었다. 정주영 회장은 "이번 방문이 남북 간의 화해와 평화를 이루는 초석이 되기를 진심으로 기대한다"고 소회를 밝혔다.

새정치국민회의, 국민신당 합당 공식 선언

아파트 분양가 자율화

이젠 디자인 색상으로 승부한다*

성능 개선은 물론 세련된 디자인과 다양한 색상을 자랑하는 PCS폰이 잇따라 나오고 있다. 단말기 무게가 70g대까지 떨어진 현상황에서 더이상 단말기를 소형화할 필요가 없다는 지적도 나오고 있다. 대신 이제는 디자인과 색깔이 소비자들이 단말기를 선택하는 기준으로 작용할 것이라는 게 업계의 일반적 시각이다.

* 이젠 디자인 색상으로 승부한다, 매일경제, 1998년 5월 21일자

1999년 동계아시안게임

제4회 동계아시안게임은 21개국 806명이 참가한 가운데 강원도 용평에서 열렸다. 개최국인 한국은 메달 합계 35개(금11, 은10, 동14)로 중국에 이어 종합 2위에 올랐다.

제1연평해전

북한군이 서해 연평도 인근 북방한계선(NLL)을 넘어 대한민국 영해를 침범해서 발생한 해상전투이다. 북한 해군의 경비정 1척이 침몰하고, 5척이 파손됐으며, 사상자가 50(전사 20, 부상 30)여 명 발생했다.

대우사태

한국 재계 서열 2위인 대우그룹의 김우중 회장이 퇴진하고 세계 10대 자동차 회사로 성장했던 대우그룹이 해체되었다.

대한민국, 동티모르 파병 결정

하나은행, 보람은행 합병

탈옥수 신창원 2년 5개월 만에 검거

대구 황산테러 발생

'스타워즈'가 보여준 디자인의 힘*

이 영화가 보여주고자 한 것은 ILM(뛰어난 SF영화들의 특수효과를 담당한
회사)이 디지털 기술로 완성시킨 경이로운 '시각적 쇼'다. 그것은 또한
디자인의 힘이기도 하다. 의상, 건축, 인테리어, 제품 등 분야별로 엄청난 수의
아트디렉터와 디자이너, 코디네이터가 다채로운 볼거리를 무차별로 제공한다.
이 화려한 쇼에는 과거의 것과 첨단의 것이 함께 있고, 서양인의 관점으로 봤을
때 이국적인 것들로 가득 차 있다.

* '스타워즈'가 보여준 디자인의 힘, 한겨레, 1999년 6월 15일자

김대중 노벨평화상 수상

노르웨이 오슬로에서 김대중 대통령이 한국인 최초로 노벨평화상을 받았다. 민주주의와 인권을 향한 40여 년의 긴 투쟁 역정과 6·15 남북 공동선언을 이끌어내 한반도 긴장 완화에 기여한 공로를 국제사회에서 인정, 노벨평화상 부문에서 세계 81번째로 수상했다.

제1차 남북적십자회담 개최

「6·15 남북공동선언」을 통해 8·15 즈음 이산가족방문단을 교환하기로 합의한 이후 정부와 대한적십자사는 방문단 선정을 위한 사전 준비를 진행했다. 이후 제1차 남북적십자회담이 개최되었으며, 이때 이산가족방문단 교환 방문, 남북이산가족면회소, 비전향장기수 송환 및 납북자·국군포로 귀환 문제 등이 논의되었다. 이에 따라 8월 15일부터 18일까지 이산가족방문단 교환이 이루어졌으며, 북으로 가기를 희망하는 비전향장기수들이 9월 초에 송환되었다.

하나로통신, 무료 인터넷 전화 서비스 개시

새정치국민회의와 민주당 합당

민주노동당 창당

의약분업 본격 시행

[‘세계그래픽디자인대회’ 24일 개막] ‘어울림’ 화두로 새 길 찾기*

세계 그래픽디자인계의 올림픽이라 할 수 있는 "2000 세계그래픽디자인대회
(이코그라다 밀레니엄 회의, 어울림 2000 서울)"가 오는 24일 서울 삼성동
코엑스(COEX)에서 나흘간의 일정으로 개막한다.

* ‘어울림’ 화두로 새 길 찾기, 한국경제, 2000년 10월 17일자

IMF 외환위기 극복

2004년 5월까지 갚도록 예정되어 있던 IMF 차입금 전액 195억 달러를
예정보다 3년가량 앞당겨 조기 상환하였는데, 이는 구제금융을 신청한 지 3년
8개월 만이며, 당초 예정보다 3년 가까이 앞당겨 빚을 정리한 것이다. 이로써
외환위기를 극복하고, IMF의 간섭을 받지 않게 되었다.

국가인권위원회 출범

국가 공권력과 사회적 차별 행위에 의한 인권 침해를 구제할 목적으로
국가인권위원회가 공식 출범했다.

인천국제공항 개항

인천국제공항은 개항과 동시에 서울특별시 강서구에 있는 김포국제공항의
당시 국제선 노선을 일괄 이관받았다. 인천국제공항공사(IIAC)에서 공항
운영을 담당하고 있고, 세계공항서비스평가(ASQ)에서 2005년 이후 세계
공항 순위 1위를 유지하고 있다. 대한항공, 아시아나항공, 제주항공, 진에어,
이스타항공, 티웨이항공, 폴라에어카고가 허브 공항으로 사용하고 있다.

국가청소년위원회, 청소년 대상 성범죄자 169명 신상 공개

국악방송 개국

수원월드컵경기장 개장

세계관광기구(WTO) 제14차 총회, 서울서 개막

현대-기아차 '디자인센터' 미국 어바인서 기공식[*]

현대기아자동차가 디자인과 생산을 미국 현지에서 수행하는 '미국화'
전략을 세웠다. 이는 미국 자동차 시장에서의 성공이 곧 '세계시장 장악'의
지름길이라는 판단에 따른 것. 14일 현대차에 따르면 이 회사는 최근
미국 로스앤젤레스 남부 어바인에서 최첨단 자동차연구소인 '현대기아
캘리포니아 디자인 & 테크니컬 센터' 기공식을 가졌다. 이 디자인센터는
총 3,000만 달러가 투입돼 내년 11월 완공될 예정이다.

* 현대-기아차 '디자인센터' 美어바인서 기공식, 동아일보, 2001년 11월 14일자

2002년 FIFA 월드컵 개막

17번째 FIFA 월드컵 대회로, 5월 31일에서 6월 30일까지 대한민국과
일본에서 열렸다. 이 대회는 아시아에서 열린 첫 FIFA 월드컵 대회이자
유럽과 아메리카 대륙 밖에서 열린 첫 대회이며, 골든골 제도가 시행된 마지막
FIFA 월드컵이기도 하다. 전 대회 우승국 자동 출전권이 적용된 마지막 FIFA
월드컵이기도 하며, 2004년의 개정안으로 공동개최가 금지됨에 따라 복수의
국가에서 개최된 유일한 FIFA 월드컵이기도 하다. 브라질은 결승전에서
독일을 2대 0으로 이기고 대회 역대 최다인 5번째 우승을 거두었다.

제2연평해전

제17회 월드컵축구대회의 마지막 날을 하루 앞둔 날 서해 북방한계선(NLL)
남쪽 3마일, 연평도 서쪽 14마일 해상에서 일어난 남북한 함정 사이의
해전이다. 북한 경비정의 기습공격으로 참수리 357호가 침몰했으며, 해군
병사 6명이 전사하고 19명이 부상당하는 피해를 입었다.

제14회 부산 아시안 게임

여중생 장갑차 압사 사건

남북 경의선 및 동해선의 철도와 도로 연결공사 동시 착공

서울 지하철 9호선 착공

논산천안고속도로 개통

2002

이브 생 로랑, 41년 된 파리 의상실 문 닫아*

프랑스의 패션 디자인을 대표했던 이브 생 로랑(Yves Saint Laurent)이 31일 파리 중심가에 위치한 의상실 문을 영원히 닫았다. 지난 1월 전격적으로 은퇴를 선언했던 생 로랑은 마침내 지난 41년 동안 패션 상품들의 산실이었던 '라 메종 이브 생 로랑'까지 패션사의 뒤안길로 보냈다.

* 이브 생 로랑, 41년 된 파리 의상실 문 닫아, 조선일보, 2002년 11월 2일자

노무현 대통령 집권

노무현 후보는 '낡은 정치 청산, 새로운 대한민국 건설, 행정수도의 충청권 이전' 등의 공약을 내세웠다. 선거 결과, 70.8%의 투표율에 노무현 후보가 48.8%를 얻어 46.6%를 얻은 이회창 후보를 57만 표 차이로 누르고 당선되었다. 제16대 대통령으로 당선되고 참여정부가 시작되었다.

대구 지하철 화재 참사

대구 도시철도 1호선 중앙로역에서 김대한의 방화로 일어난 화재 참사이다. 이로 인해 2개 편성 12량(6량×2편성, 1079, 1080열차)의 전동차가 모두 불타고 뼈대만 남았으며, 192명의 사망자와 21명의 실종자 그리고 151명의 부상자라는, 대구 상인동 가스 폭발 사고와 삼풍백화점 붕괴 사고 이후 최대 규모의 사상자가 발생했다.

이라크 파병동의안 가결

미국의 부시 행정부 요청에 따라 이라크 파병 동의안을 가결했다.

김대중 전 대통령, 대국민 사과 담화문 발표

대북송금특검 국정감사에서 불거진 대북송금 사건은 검찰의 수사 유보와 김대중 전 대통령의 대국민 담화에도 불구하고 거물급 인사들이 줄줄이 사법처리되었다. 특검팀은 현대가 국가정보원 계좌를 통해 4억 5,000만 달러를 북에 지원했으며, 이 중 남북정상회담과 관련한 정부의 정책적 지원금 1억 달러가 포함돼 있다는 결론을 내렸다. 이후 수사가 진행되던 중에 핵심 당사자인 정몽헌 회장이 투신자살했다.

열린우리당 창당

버디버디, 넷마블 "어린이, 청소년에 인기"

15~19세 연령대에서 전체 인터넷 사이트 순위에 비해 가장 눈에 띄게 순위가
높은 사이트 중 하나는 음악사이트. 벅스뮤직은 음악 전문 사이트로 전체
순위 8위에서 청소년 대상 5위를 차지했다. 이 사이트는 7~14세 어린이들
사이에서도 인기를 얻고 있는 사이트이다. 맥스MP3 역시 음악 전문 사이트로
7~19세의 어린이 및 청소년이 전체 사이트 이용자의 48%를 차지하고 있어
이들 연령대에서 큰 인기를 얻고 있는 것으로 조사됐다.

* 버디버디, 넷마블 "어린이, 청소년에 인기", 머니투데이, 2003년 5월 14일자

용산기지 이전 협정(YRP) 체결

한미 정상회담에서 한미 연합사령부와 유엔군사령부를 포함한 미군기지를
모두 평택 오산으로 이전하기로 합의함으로써 협정이 본격 추진되었다.

노무현 대통령 탄핵 사태

야당 국회의원 195명 가운데 193명의 찬성으로 노무현 대통령의 탄핵
소추안을 가결했다. 하지만 같은 해 5월, 헌법재판소가 탄핵소추안 기각
결정을 내림으로써 두 달 동안 계속된 대통령의 권한 정지는 자동으로
해소되고, 탄핵 사태는 종결되었다.

대한민국 행정수도 이전 계획

행정수도를 서울에서 충남 연기 공주시로 이전하는 것을 주요 골자로
한 대한민국 행정수도 이전 계획이 헌법재판소에서 위헌 결정을 받아
폐기되었으며, 행정 중심복합도시 건설안으로 재구성되었다.

성매매 특별법

성매매를 방지하고, 성매매 피해자 및 성을 파는 행위를 한 사람의 보호와
자립을 지원하는 것을 목적으로 제정된 법이다. 성매매 방지 및 피해자 보호
등에 관한 법률과 성매매 알선 등 행위의 처벌에 관한 법률을 묶어서 부르는
표현이다.

KTX 개통

불량 만두 파동

연쇄살인범 유영철 체포

만화영화로 탑블레이드 팽이 수요창출[*]

5~14세 어린이 700만 명이 1인당 2개 이상 갖고 있을 만큼 히트를 기록한
'탑블레이드 팽이'의 출시 과정을 살펴보자. 1999년 11월 잠시 고향에 내려가
있던 최신규 대표는 신제품을 기획하던 중 아이들이 팽이치는 모습을 보고
이것을 완구로 제작해 보자는 아이디어를 떠올렸다.

[*] 만화영화로 탑블레이드 팽이 수요 창출, 매일경제, 2004년 5월 24일자

호주제 폐지

한국 사회의 가부장 의식과 악습을 제도적으로 뒷받침하는 여성 차별적
제도라는 비판 끝에 호주제 폐지를 골자로 하는 민법개정안이 공포되었다.

청계천 복원

서울시의 주도 하에 광화문 동아일보사 앞에서 성동구 신답철교까지의
복개된 구간을 뜯어내고 원형을 회복하는 청계천 복원사업을 시행했다.
서울의 한복판인 종로구와 중구의 경계를 흐르는 하천인 청계천은 이명박
시장의 취임과 동시에 착공되어 공사가 마무리되었다.

국립중앙박물관 신축 이전 개관

본관은 동관과 서관으로 되어 있으며, 길이 404미터, 최고 높이 43.08미터의
건물이다. 어린이 박물관과 야외 전시장이 별도로 갖추어져 있다. 서울특별시
용산구 서빙고로 137에 위치한다.

한국철도공사 출범

북한 핵 보유 선언

김우중 대우그룹 전 회장 귀국

이중섭·박수근 미발표 유작 58점 '위작' 판정

2005

'메가픽셀급 카메라폰 급속 대중화'*

1일 관련 업계에 따르면 올 하반기 200만 화소(2메가픽셀)급 카메라폰이 국내 및 중국 시장 등을 중심으로 보급형이 될 것으로 전망되는 가운데, 삼성전자, 매그나칩반도체 등 대기업과 픽셀플러스, 실리콘화일 등 팹리스(Fabless, 설계 전문) 업체들이 최근 CIS의 양산 및 규모 확대에 본격 착수했다. 특히 삼성전자는 이달 중순경 300만 화소급 CIS 제품을 출시할 예정이며, 올 하반기 500만 화소급 제품도 선보인다는 방침이다.

* '메가픽셀급 카메라폰 급속 대중화', 디지털타임스, 2005년 6월 2일자

동북아역사재단 설립

중국과 일본의 동북아시아 역사 왜곡에 체계적으로 대응하여 한국사를
연구하고 전파하기 위해 동북아역사재단을 설립했다.

온라인 생중계 대국민 토론회 진행

노무현 대통령은 청와대 영빈관에서 네티즌들과 포털 사이트를 통해 온라인
생중계로 대국민 토론회를 진행했다. 사회 양극화 문제와 주요 국정 현안에
대한 견해를 밝혔던 이 토론회는 인터넷을 통한 전자 민주주의 구현에 초석을
쌓은 세계 최초의 토론회이다.

박근혜 피습 사건

박근혜가 경기도 군포와 인천 지원 유세를 마치고 오세훈 서울시장 후보 지원
유세에 참가하던 중 신촌 현대백화점 앞에서 지충호에게 피습 당해 얼굴을
크게 다친 사건이다.

대법원 새만금사업 합헌 결정
제10대 전 대통령 최규하 사망
신 5,000원권 통용
식목일 법정공휴일에서 제외
반기문 장관 유엔사무총장 선출

2006

무너지는 'MP3P 대한민국'*

"한국은 더 이상 MP3플레이어 종주국이라는 말을 쓸 수 없습니다. DRM
표준 경쟁에서 밀려났으며 가지고 있던 MP3P 특허마저 미국업체에 팔아버린
마당에 무슨 MP3플레이어 종주국 입니까?" 2일 경기 군포 한 사무실에서
MP3플레이어 업체 이스타랩에서 근무했던 한 직원은 기자와 만난 자리에서
이렇게 말했다.

* 무너지는 'MP3P 대한민국', 디지털타임스, 2006년 6월 5일자

2007 남북정상회담 개최

노무현 대통령과 북한의 김정일 국방위원장이 회담하여 6·15공동선언의
적극 구현, 한반도 핵 문제 해결을 위한 3자 또는 4자 정상회담 추진, 남북
경제협력사업의 적극 활성화, 이산가족 상봉 확대 등을 내용으로 하는
남북정상선언문을 채택했다.

한미자유무역협정 협상 타결

1989년 미국 국제무역위원회(USITC)의 보고서 「아태 지역 국가들과의
FTA 체결에 대한 검토 보고서」에서 미국에게 바람직한 FTA 대상 국가로
싱가포르, 대한민국, 중화민국을 꼽으면서 한·미 FTA 체결에 대한 논의가
시작되었다. 2006년 양국이 한·미 FTA 협상 출범을 공식 선언한 후
14개월간의 긴 협상을 마치고 최종 타결했다.

제주도, 유네스코 세계자연유산 등재

한라산, 성산일출봉, 거문오름 용암동굴계가 학술·문화·관광·생태 등의
가치와 중요성을 인정받아 제주 화산섬과 용암동굴이라는 이름으로
세계자연유산에 등록되었다.

천안시 조류 인플루엔자(AI) 발병 확인

노무현 대통령 열린우리당 공식 탈당

강정마을 해군기지 건설 결정

무안국제공항 개항

DIY 나만의 주얼리 만든다*

자신이 직접 만드는 DIY(Do It Yourself) 주얼리가 인기를 끌고 있다.
단 하나뿐인 액세서리를 만들 수 있고 가격도 저렴해 개성파 고객들을 사로잡고
있다. 실제 GS이숍 등 주요 온라인 쇼핑몰에서는 이달 들어 DIY 주얼리 상품
매출이 지난해보다 20~30%가량 늘었다. 이에 따라 온라인 쇼핑몰들은 다양한
DIY 주얼리 상품과 제작 도구를 판매하고 제작 강좌도 제공하고 있다.

* DIY 나만의 주얼리 만든다, 파이낸셜뉴스, 2007년 5월 21일자

호주제 폐지

호주제는 가족 관계를 호주(戶主)와 그의 가족으로 구성된 가(家)를 기준으로
정리하던 2007년 12월 31일 이전의 민법의 가(家) 제도 또는 호적 제도를
말한다. 2008년 이후 가족관계등록법이 시행되어 개인의 가족관계는
가(家)가 아닌 개인을 기준으로 가족관계등록부에 작성되고 있다.

이명박 대통령 집권

제17대 대통령 선거에서 야당인 한나라당(새누리당의 전신)의 이명박 후보가
당선되어 이듬해 2월 25일 대통령에 취임하면서 이명박 정부가 출범했다.

4대강 정비사업 실행

이명박 대통령이 대통령 당선인 시절이었던 2월에 대통령직 인수위는
국정과제의 하나로 한반도 대운하 사업을 선정, 그해 12월 4대강(한강,
낙동강, 금강, 영산강) 사업 추진을 발표했다.

세계금융위기

미국의 초대형 모기지론 대부업체들이 파산하면서 시작된 미국발 금융
위기로 여러 기업들이 부실화되고 대형 금융사, 증권회사의 파산이 이어졌다.
이는 세계적인 신용 경색을 초래했고 실물 경제에 악영향을 주었으며, 세계
경제시장에까지 타격을 주어 이후 세계금융위기로 이어졌다.

삼성 비자금 의혹 관련 특별검사 수사

한미 쇠고기 협상 타결

미국산 광우병 소고기 수입 반대 촛불시위

물기 젖은 눈으로 '설운 서른' 돌아보기*

"아빠, 386이 뭐야?" 미국산 쇠고기 반대 촛불시위에 부쩍 관심이 높아진 아이가 묻는다. '촛불집회, 386들이 움직이기 시작했다'는 제목의 기사가 눈에 들어온 모양이다. 386과는 오래전에 작별했고 486도 어느덧 저물어 가는, 이제 바야흐로 586을 바라보게끔 된 아비는 새삼스러운 감회에 잠긴다. 그리고 물기 젖은 눈으로 돌아본다. 자신이 아직 386이었던 시절을, 그러니까 자신의 지나간 삼십대를.

* 물기 젖은 눈으로 '설운 서른' 돌아보기, 한겨레, 2008년 8월 30일자

연쇄 살인범 강호순 검거

2008년 12월 19일 경기도 군포시에서 실종된 여자 대학생을 살해한 혐의를 받던 강호순이 2009년 1월 27일에 경찰에 붙잡혔다. 이후 추가 수사에서 2006년 9월 7일부터 2008년 12월 19일까지 경기도 서남부 일대에서 여성 7명이 연쇄적으로 실종된 사건의 유력한 용의자로 지목됐다. 처음에는 연쇄 살인을 부인하다 경찰이 증거를 제시하자 군포 여대생을 포함해 7명을 살해했다고 털어놓았다.

미디어법

대한민국의 방송법(放送法)은 방송의 자유와 독립을 보장하고 방송의 공적 책임을 높임으로써 시청자의 권익 보호와 민주적 여론 형성 및 국민 문화의 향상을 도모하고 방송의 발전과 공공복리의 증진에 이바지함을 목적으로 하는 법률이다. (제1조) 현행 방송법은 과거 동일한 명칭의 법과는 분명히 구분되는 특질을 갖고 있다. 다른 방송 관련 법령과의 관계에서 기본법적 지위를 갖고 있으며, 2000년 당시 4개의 방송 관련 법률을 통폐합하여 개정됐기 때문에 흔히 '통합방송법'으로도 불린다.

제16대 대통령 노무현 검찰 소환 조사

대법원 최초 존엄사 인정

제16대 대통령 노무현 서거

제15대 대통령 김대중 서거

남북 이산가족 상봉

2009

여자 나이 서른…'제2 사춘기'가 시작됐다*

경제력 갖춘 30대(代) 골드미스 문화 시장 '최대 큰손' 부상
올 상반기 문학 부문 베스트셀러 10위까지 중 8권이 30대 여성을 주
독자층으로 한 책이었고, 같은 기간 예매 사이트 인터파크를 통해 공연, 영화를
예매한 고객 중 30~40%가 30대였다.

* 여자 나이 서른…'제2 사춘기'가 시작됐다. 조선일보, 2009년 8월 7일자

서울 G20 정상회의

대한민국은 세계에서 가장 영향력 있는 G20 정상회의 개최국과 의장국을
겸함으로써 아시아의 변방에서 벗어나 세계의 중심국가로 도약하게 되었다.
회의 개최뿐만 아니라 의제 설정, 토론, 결론 도출에 이르는 전 과정에서
주도적인 역할을 맡아 다양한 영향력을 행사했다. 그해 12월, 무역수지가 1조
달러를 돌파했다.

성폭력 범죄자 신상정보 공개

'아동·청소년의 성보호에 관한 법률'로 법명이 개칭되면서 만 20세 이상의
성년자로 실명인증을 거친 자는 성범죄자 알림e 사이트에서 공개된 범죄자
신상정보를 열람할 수 있게 됐다.

천안함 폭침

백령도 근처 해상에서 대한민국 해군의 초계함인 PCC-772 천안이 피격되어
침몰했다. 이 사건으로 대한민국 해군 장병 40명이 사망했으며 6명이
실종되었다.

연평도 포격 도발

북한이 서해 연평도의 우리 해병대 기지와 민간인 마을에 해안포와 곡사포로
추정되는 포탄 100여 발을 발사했다. 군 당국은 연평도 포격 사건 이후
진돗개 하나를 발령했고, 교전규칙을 전면 수정하겠다고 밝혔다.

2010

서른 살 '건강 잔치' 왜 끝났나*

30대로 접어들면서 체력이 급격히 저하되는 것을 실감하는 직장인들이 많다.
잠을 자고 일어나도 피곤함이 가시지 않고, 계단만 올라가도 숨이 차며, 조금만
뛰어도 다리가 꼬인다고 호소한다.
왜 그럴까? 20대에 운동을 소홀히 했다면 이는 자연스런 현상이다. 인간의
체력은 20대 초반에 절정을 이루고, 이후 서서히 약해진다. 다시 말해, 이러한
신체 변화는 바로 30대가 되었다는 신호다.

* 서른 살 '건강 잔치' 왜 끝났나, 한겨레, 2010년 5월 10일자

김정일 국방위원장 사망

1994년 권력을 승계한 이후 17년 동안 국방위원회 위원장, 조선노동당 총비서, 조선인민군 최고사령관, 정치국 상무위원, 최고인민회의 제10기 대의원 등의 공식 직함을 가진 북한 최고 실력자로 군림한 김정일이 사망했다.

한·미 자유무역협정(FTA) 비준안 통과

버락 오바마 미국 대통령이 한·미 이행법안에 서명했고 미국 측 비준 절차가 완료되고, 이후 한 달 만에 대한민국 국회에서 여당 단독으로 한·미 FTA 비준안을 통과시켰다.

5·18 광주민주화운동 관련 기록물, 일성록(日省錄) 유네스코 세계기록유산 등재

5·18 광주민주화운동 관련 기록물과 조선 후기 국왕의 동정이나 국정 운영사항을 일기 형식으로 정리한 일성록의 유네스코 세계기록유산(Memory of the World) 등재가 확정됐다.

여성 학군사관후보생(ROTC) 제도 해·공군으로 확대

고등학교 한국사 과목 필수과목 지정

오세훈 서울시장 시장직 사퇴

세계에서 9번째로 무역수지 1조 달러 돌파

2011

LG전자, 사용자 경험을 디자인한다*

LG전자는 사용자 경험을 디자인하는 UX 디자인의 강화를 위해 지난해 UX
디자인 분야의 세계적 석학인 이건표 KAIST 교수를 디자인경영 센터장으로
전격 영입했다. 이건표 센터장의 부임 이후, 물리적 제품 중심이었던 디자인
관점이 제품과 서비스에 대한 총체적 경험의 관점으로 점차 바뀌어나가고 있다.
또 사용성 개선과 같은 과거의 패러다임을 넘어서, 사용자의 감성을 포함한
총체적 만족을 향상시키기 위해 조직 및 역량을 정비했다.

* LG전자, 사용자 경험을 디자인한다, 전자신문, 2011년 4월 7일자

한·미 자유무역협정(FTA) 발효

한·미 자유무역협정이 2012년 3월 15일 0시를 기준으로 발효됐다.

북한의 3대 세습

김정은이 아버지 김정일에 이어 조선로동당 제1비서가 되었으며, 4월 12일에는 국방위원회 제1위원장이 되었다. 그리고 같은 해 7월, 원수로 진급했다.

박근혜 대통령 집권

새누리당의 대통령 선거 후보로 선출되어 12월 19일 시행된 제18대 대선에서 51.6%의 득표율을 기록하며, 민주통합당의 문재인 후보 득표율 48.0%보다 많은 과반수의 득표로 당선되었다. 대한민국 최초의 여성 대통령이었다.

녹조라떼

감사원이 '4대강 사업 주요 시설물 품질과 수질 관리 실태'에 대한 감사 결과에서 4대강 사업이 총체적 부실을 안고 있다고 발표했다. 4대강 사업은 수질 개선, 가뭄, 홍수 예방 등을 기치로 내걸고 22조 2,000억 원이라는 천문학적 비용을 투입했지만, 해마다 4대강 유역에서 녹조가 창궐해 '녹조라떼'라는 신조어까지 등장했다.

북한 3차 핵실험

2006년, 2009년에 이어 북한 3차 핵실험을 단행했다. 그로 인해 남한의 근로자들이 개성공업지구에서 철수했으며, 이에 북한의 휴정 협정을 파기한다는 선전포고가 있었고 남북당국회담 개최가 결렬되었다.

마흔은 새로운 서른이다*

서른을 가장 좋아하는 건 출판 마케팅 관계자들인 것 같기도 하다. 인터넷 서점 검색창에 '서른'만 쳐봐도 금세 알 수 있다. 죽을 수도 살 수도 없을 때 서른이 온다고, 어째야 할지 모르겠으니까 심리학에 물어보라고, 꿈에 미쳐라, 공부에 미쳐라, 사랑에 빠져라, 돈을 모아라, 여행을 떠나라... 등등. 이리저리 부추기며 저마다 등을 떠민다. 재밌는 건 다들 등을 미는 쪽이 제각기 다른 방향이라는 점이지만.

* 마흔은 새로운 서른이다, 한겨레, 2012년 1월 12일자

성년의 기준 하향 조정

민법상 성년의 기준 연령이 종전의 만 20세에서 만 19세로 하향 조정되었다.

고 장준하, 서울중앙법원 39년 만에 무죄 선고

임시정부에서 활동했던 독립투사 출신 고 장준하는 1974년 개헌청원 100만 명 서명운동을 벌이면서 유신헌법 개정 운동을 전개했다. 이 과정에서 유신헌법을 비방하면 처벌하도록 한 긴급조치 1호 위반 혐의로 체포돼 기소됐으며, 징역 15년과 자격정지 15년의 확정판결을 받았다. 이후 고 장준하 선생을 대신해 유족이 청구한 재심 공판에서 서울중앙지방법원은 유죄의 근거가 된 긴급조치 1호가 2010년 대법원에서 위헌·무효로 확인됐기에 고 장준하 선생에게 무죄를 선고한다고 밝혔다.

청와대 대변인 윤창중, 성추행 의혹으로 전격 경질

윤창중은 2012년 박근혜 대통령 당선 직후 대변인으로 전격 발탁됐다. 윤 대변인은 취임 후 첫 미국 방문 당시 워싱턴 숙소 인근에서 주미대사관 인턴 여직원과 술을 마시다 성추행 논란에 휩싸였다. 대한민국으로 돌아온 윤창중은 "여자 가이드의 허리를 툭 한 차례 치면서, '앞으로 잘해 미국에서 열심히 살고 성공해' 이렇게 말을 하고 나온 게 전부"라면서, "미국의 문화를 잘 알지 못했다"라고 말했다. 또한, 윤창중은 자신이 "야반도주하듯 한국에 온 것이 아니라, 이남기 홍보수석의 지시에 의해 한국으로 돌아와 청와대 민정수석실의 조사를 받았다"며, 5월 8일 아침에도 알몸 상태로 인턴 직원을 맞이한 게 아니라 속옷 차림으로 맞이한 것이라고 주장하였다. 그는 박근혜 정부 출범 후 73일 만에 경질됐다.

북한 3차 핵실험 실시, 북한 남북 군 통신선 차단

"서른 전에 결혼해야지" 생각 뒤엔 '섹스 자본'의 그림자*

"서른이 넘기 전에 결혼은 할는지, 사랑만 주다 다친 내 가슴 어떡해."
최근 각종 음원차트 1위를 휩쓴 여성 4인조 그룹 '씨스타'의 노래
'기브 잇 투 미'의 첫 소절이다. "아무리 원하고 애원해도 눈물로 채워진
빈자리"에 여성 화자는 "사랑을 달라"며 운다. 2013년 한국의 대중은 '서른
전의 결혼' 생각에 불안해하고 사랑에 운다는 내용의 노래를 열렬히 소비한다.
이 노래를 부른 여성 가수들은 '섹시함'의 아이콘이기도 하다. 우연일까?

* "서른 전에 결혼해야지" 생각 뒤엔 '섹스 자본'의 그림자, 한겨레, 2013년 6월 30일자

경제혁신 3개년 계획 발표

박근혜 정부는 기초가 튼튼한 경제, 역동적인 혁신경제, 내수·수출 균형 경제의 3대 추진전략에 3개씩의 세부 과제를 정하고 통일시대 준비라는 과제를 더해 '9+1 과제'를 포함, 59개 세부 실행과제로 구성된 경제혁신 계획을 발표했다.

4·16 세월호 참사

4월 16일 인천에서 제주로 향하던 여객선 세월호가 진도 인근 해상에서 침몰하면서 승객 300여 명이 사망, 실종되었다. 조기 대응 및 구조에 실패한 사상 최악의 참사로 거론되고 있다.

박근혜 대통령 드레스덴 선언

박근혜 대통령의 방독 중 독일 드레스덴 공과대학에서 연설한 평화통일에 대한 선언을 말한다. 세 부분으로 구성되어 있고 '드레스덴 구상'이라고도 표기한다.

전라북도 고창군, 부안군 일대 조류 인플루엔자 확산

해양수산부 장관 윤진숙 경질

박근혜 대통령 세월호 대국민 사과, 해양경찰청 해체 결정

서울특별시교육청, 6곳의 자율형 사립 고등학교 지정 취소

2014

포기는 없다 ··· 세월호 미수습자 3차 수중수색*

이번에 진행될 3차 수중작업은 지난달 19일 수중수색 작업 중에 단원고 고창석 교사의 유해 2점이 발견되는 등 미수습자 가족과 세월호 선체조사위원회 등을 중심으로 추가 수색 필요성이 제기됐고 이에 수습본부는 3차 수중수색을 결정했다.

* 포기는 없다 ··· 세월호 미수습자 3차 수중수색, 광주신문, 2017년 9월 25일자

한국사 교과서 국정화 논란

교육부가 중·고등학교 한국사 교과서 국정화 방침을 확정하면서 거센 찬반 논란이 일었다. 한국사(역사) 교과서는 1945년 광복 이후 검인정 제도를 지속해 오다 박정희 정부 시절인 1974년 국정제가 된 바 있다. 다음해인 2016년 국정교과서 현장 검토본이 공개됐으나 내용의 편향성 및 각종 오류 등으로 비난 여론이 거셌다.

대한민국을 강타한 메르스

2012년 4월부터 사우디아라비아 등 주로 중동 지역을 중심으로 감염자가 발생한 급성 호흡기 감염병 메르스로 2015년 5월부터 대한민국 전역에서 100명이 넘는 감염자가 발생했다. 국내 첫 발생 이후 정부의 초기대응 부족으로 급속히 확산되었다.

북한 비무장지대(DMZ) 도발 사건

경기도 파주 우리 측 비무장지대에 매설된 지뢰가 폭발하면서 우리 군 부사관 2명이 각각 다리와 발목이 절단되는 중상을 입었다. 군의 조사 결과에 따르면, 사고는 북한군이 군사분계선을 넘어와 매설한 목함지뢰 때문으로 밝혀졌으나 북한은 비무장지대 지뢰 폭발 사건이 북한의 소행이라는 우리 군 당국의 발표를 모략극이라며 부인했다.

대한민국 국회, 세월호 특별법 참사 발생 265일 만에 타결

광화문광장 대규모 1차 민중총궐기 시위

2015

25세 이상 여성 절반 "결혼은 서른 즈음에"[*]

특히 20대보다 30대가 압도적으로 서른 이후의 결혼을 선호하는 것으로
나타났다. 조사 대상자 중 30대 여성은 63%가 "서른 살 넘어서 결혼하는 것이
좋다"고 응답했다.

[*] 25세 이상 여성 절반 "결혼은 서른 즈음에", 조선일보, 2015년 1월 13일자

강남역 묻지마 살인 사건

강남역 A주점 종업원인 피의자 김성민(34세)은 강남역 근처 노래방 화장실에 들어가서 대기하고 있다가 남성 6명은 그냥 보내고 약 30분 뒤인 오전 1시 7분에 들어온 여성 C(23세)를 상대로 길이 32.5cm인 주방용 식칼로 좌측 흉부를 4차례 찔러 살해했다. "여성들로부터 무시를 당해서 범행을 저질렀으며, 피해자와는 모르는 사이"라고 진술했다.

구의역 스크린도어 사망 사고

서울 지하철 2호선 구의역 내선순환 승강장에서 스크린도어를 혼자 수리하던 외주 업체 직원 김 모(1997년생, 향년 19세) 씨가 출발하던 전동열차에 치여 사망했다. 안전 수칙에 따르면 스크린도어 수리 작업은 2인 1조로 진행해야 하지만, 사망자는 사고 당시 혼자 작업하고 있었던 것으로 알려졌다. 이 사건이 단순히 개인 과실에 의해 발생한 것이 아니라 근본적으로 열악한 작업 환경과 관리 소홀 때문에 발생한 것으로 지적되었다. 경찰 또한 서울메트로가 역무실 관리, 감독을 부실하게 했기 때문에 변을 당한 것으로 보았다.

최순실 게이트

박근혜 전 대통령의 비선 실세인 최순실 씨가 미르·K스포츠 재단 설립에 관여했다는 의혹 등에 이어 최 씨의 태블릿PC를 입수한 언론의 보도가 나오면서 드러난 사건이다. 최 씨는 박근혜 정부의 국정에 개입한 것은 물론 미르·K스포츠재단 설립에 대기업의 출연을 강요한 의혹, 자신의 딸인 정유라의 이화여대 입학 특혜 의혹 등을 받았다. 이에 박근혜 탄핵, 하야, 개헌의 3가지 방안으로 대통령 조기 퇴진운동이 이루어지고 서울 도심에서는 대규모 촛불 집회가 열렸다.

NO Brand였던 PB 상품, 브랜드 파워를 가지다[*]

PB식품 구매 경험, 5명 중 4명

2050세대 중 6개월 이내에 PB 식품을 구매했다고 응답한 소비자가 '82.5%'에 달했고, 나이가 어릴수록, 가구 소득이 높을수록 PB 식품 구매 경험률이 높았다. 소득 수준이 높을수록 PB 식품의 구매 경험 비율이 높아지는 점이 흥미로운데, 우리나라보다 GDP가 높은 국가들도 같은 양상을 보인다.

[*] NO Brand였던 PB 상품, 브랜드 파워를 가지다, 디아이투데이, 2016년 6월 1일자

박근혜 대통령 탄핵

최순실 게이트, 비선 실세 의혹, 대기업 뇌물 의혹 등 박근혜 대통령의
헌법에 어긋나는 범죄 의혹을 사유로 대한민국 국회에서 야당(더불어민주당,
국민의당, 정의당)과 무소속 의원들이 대통령 탄핵 소추를 발의했고,
헌법재판소에서 이를 인용해 박 대통령은 헌정 사상 처음으로 파면된
대통령이 되었다.

문재인 대통령 집권

2017년 5월 9일 치러진 장미 대선에서 득표율 41.1% (1,342만 3,784표)를
얻은 더불어민주당 문재인 후보가 대한민국 제19대 대통령으로 당선되었다.

대통령 전 박근혜 뇌물 혐의 등으로 구속, 서울구치소 수감

탄핵된 박근혜 전 대통령은 곧바로 3월 21일 검찰에 소환되어 대한민국의
전직 대통령 중 전두환, 노태우, 노무현에 이어 네 번째로 검찰 수사를 받았다.
3월 31일 구속영장이 발부되어 서울구치소에 수감되면서 전두환, 노태우에
이어 세 번째로 구속된 전직 대통령이 되었다.

한중 관계 개선 관련 양국 간 협의 결과 공동 문서 발표
북한 6차 핵실험
한진해운 파산
김정남 피살
한국방송공사, 문화방송 총파업

드론 디자인 출원 8년 새 51배 늘었다*

무인 항공기(드론)가 사진, 영상 촬영이나 농약 살포 등 다양한 분야에
활용되면서 용도에 맞춘 디자인 출원이 크게 증가하고 있다. 특허청은 지난해
모두 102건의 드론 관련 디자인이 출원돼 2008년 2건의 드론 디자인이 처음
출원된 이후 8년 만에 51배 늘어난 것으로 나타났다고 27일 밝혔다. 이는 드론
자체의 디자인과 부품 관련 디자인 출원을 모두 포함한 수치다. 특허청 통계를
보면 2014년까지도 드론 디자인 출원은 10건 이하에 머물렀다.

* 드론 디자인 출원 8년 새 51배 늘었다, 경향신문, 2017년 2월 27일자

2장은 매체를 통해 표출되어 온 디자이너와 서른 살에 대한 시각을 담았다. 일상에서 가장 가까운 대중매체인 드라마를 통해 묘사되는 화려한 디자이너의 모습과 문학을 통해 표출되는 서른이라는 나이의 무게를 소개한다.

일러두기 | 2장에서 소개되는 드라마 속 등장인물에 대한 소개는 해당 드라마의 등장 인물 소개글을 발췌한 것임을 밝힌다. 시는 전문을, 소설은 일부를 발췌했다.

2장
매체가 바라본
디자이너와 서른 살

- 드라마 속 디자이너
- 문학작품 속 서른 살

"All the world's a stage and most of us are desperately unrehearsed."

"세상이라는 무대에서 슬프게도 대부분의 사람들은 리허설을 하지 못한다."

Sean O'Casey

- 드라마 속 디자이너

1999년부터 2017년까지 방영된 드라마 중 디자이너가 등장하는 108편의 드라마 속 138명의 캐릭터를 대상으로 조사해 작성했다. 가장 대중적인 시각 매체인 드라마는 사회의 분위기를 대변하기도 하지만 때로는 왜곡된 시각을 가감없이 드러내기도 한다. 극 중 디자이너가 등장한 드라마 총 108편 중에서 허황되고 다소 현실성이 떨어지는 디자이너가 등장하는 드라마 20편을 선별하였고 그 중 특이성을 지닌 디자이너 등장인물 15명을 소개한다.

거침없는 사랑, KBS2, 2002.05.20~2002.07.23

윤채옥(여, 30), 패션 디자이너

유럽 패션업계에서 인정받은 신예.

국내에서 자리잡기 위해 고군분투했다. 자기의 성공이 남편 덕분이라는 것을 잘 알고 고마워하지만, 가끔씩 감각과 취향이 너무 다른 남편에게 염증이 난다. 일터에서 만난 발랄한 남자들과 한바탕 놀면서 스트레스를 해소한다. 아름답고 당당하고 에너지가 넘친다. 남의 눈치 안 보며 거침없이 표현하고, 부부간의 성에 대한 태도도 솔직하고 대범하다.

장난영(여, 25), 패션 디자이너

예쁘고, 맑고, 철없는 아가씨.

패션 디자이너가 되려고 의류회사에 취직했으나, 늘씬한 몸매 덕분에 피팅 모델이 되어 가봉침에 찔리고 엉큼한 남자 선배들의 손길에 시달리다가 사표를 냈다. 이번에는 원단 디자인을 택하는데, 하루 종일 원단 자르느라고 손톱 성할 날이 없다. 퇴근 시간만 되면, 유흥가로 달려나가 마음껏 청춘을 구가한다. 직장 선배들에게 걱정도 많이 듣지만 귀여움도 듬뿍 받는다.

가을에 만난 남자, MBC, 2001.10.17~2001.12.20

한수형(남, 35), 아트 디렉터

영화계에서 인정받는 아트 디렉터다. 일에 대한 정열과 자부심이 강하다. 누가 자기 일에 대해 조금이라도 악평을 하거나 간섭하면 멱살부터 잡는다. 업계서는 황소나 쇠심줄로 불린다. 감정적이고 열정적인 남자. 추진력이 강하고 생각한 즉시 밀어붙이는 스타일. 조금도 기다릴 줄을 몰라 같이 일하는 사람들은 죽을 맛이다.

드라마 속 성차별적 내용 104건, '여성은 갈등 유발, 남성은 갈등 해결'*

TV 드라마에서 여성은 갈등을 유발하는 존재로, 남성은 갈등을
해결하는 존재로 더 자주 그려지고 있는 것으로 나타났다. 26일
한국양성평등교육진흥원(양성평등원)이 공개한 '대중매체 양성평등 모니터링
사업 결과'에는 지난해 5월-11월 사이 지상파-종합편성채널-케이블에서
방송된 드라마 132편을 분석한 결과가 담겼다. 분석 결과 드라마 속 갈등
유발자 중 여성은 61.8%, 갈등 해결자 중 남성은 64.2%로 나타났다.

* 드라마 속 성차별적 내용 104건, '여성은 갈등 유발, 남성은 갈등 해결', 민중의 소리, 2017년 3월 26일자

칼잡이 오수정, SBS, 2007.07.28~2007.09.16

오수정(여, 34), 주얼리 디자이너

겉은 하얀 척하면서 속은 검은 백로처럼 자기 감정에 솔직하지 못한
내숭과는 딱 질색인 당당한 속물! 현재 주얼리숍 매니저인 그녀는 자신만의
주얼리 브랜드를 창업해 주얼리 업계의 퀸이 되는 꿈을 꾼다.

장소연(여, 27), 미대 대학원생

골칫거리 막내딸. 대대로 대학총장, 교육부 장관 등을 배출한 빵빵한 집안의 딸.
끼리끼리 어울린다고 주아와 인생관이 같고, 노는 데 일가견이 있는 날라리.

'전문직 드라마' 왜 뜨나…넘치는 외화 속 정착할지 주목*

옛날이라고 해서 주인공들의 직업이 없었던 건 아니다. 또 그 직업들이 마냥 오서독스(Orthodox, 정통)했던 것도 아니다. 다만 그것들에는 리얼리티가 결여되어 있었다. 한 회사를 책임지고 있다는 사람이 판판이 시간이 남아도는가 하면, 흔히 중노동이라고 알려져 있는 디자이너가 하루 종일 연애에 매달려 있는 식이었다. 그런 류의 드라마에서 작가에게 캐릭터들의 직업은 그저 배경에 불과한 것이었고 등장인물의 사회적 지위를 알려주는 바로미터에 불과한 것이었다.

* '전문직 드라마' 왜 뜨나…넘치는 외화속 정착할지 주목, 경향신문, 2008년 6월 12일자

올드미스 다이어리 / KBS2 / 2004.11.22~2005.11.04

오윤아(여, 30), 인테리어 디자이너

인테리어 회사의 디자이너로 잘 나가는 편이다. 자기가 여자임을 효과적으로 이용하는 현대적 여성의 대표주자. 일과 사랑에 있어 맺고 끊음이 너무도 정확한 여자다. 남자 고객인 경우엔 자신의 매력을 이용해서 더 많은 일을 물고 오기도 한다. 쇼핑광이라 살아가는 데 돈이 많이 들기 때문에 일을 해야 한다. 직장을 다녀야 예쁜 옷과 액세서리, 구두를 사고 이것을 입고 나가서 뻐기고 다닐 곳이 있어야 하기 때문에 직장이 있어야 한다.

동안미녀 / KBS2 / 2011.05.02~2011.07.05

강윤서(여, 26), 스타일 디자인 1팀 팀장

모델 뺨치는 외모와 부유한 집안, 파슨스 졸업, 능력까지 두루 겸비한 소위 엄친딸. 패션회사 이사 엄마를 둔 덕에 어려서부터 자연스럽게 파티와 패션에 눈을 떴다. 무심한 에고이스트이며, 자신이 세상의 중심이다.

청담동 앨리스 / SBS / 2012.12.01~2013.01.27

타미홍(남, 35세), 디자이너

청담동의 '뜨는' 디자이너. 청담동에 개인숍을 가지고 있고 지하에는 상류층 멤버십 클럽을 운영하고 있다. 젠틀한 태도와 화려한 언변 그리고 스타일리쉬한 외모를 갖춘 잘나가는 디자이너.

드라마 속 남성과 여성의 '이분법'*

업무에 유능한 매력적인 남자와 업무에 미숙한 여자란 이분법은 여전히
여성을 미성숙한 존재로 보는 여성관의 소산이다. 그러니 아직 여성들의 갈
길은 참으로 멀고 험해 보인다. 일을 못하면 '민폐'이고 일을 잘하면 '독종'
취급하며 부담스러워하니, 능력만큼 대접받는 일이 쉽겠는가. 드라마가 '맨땅에
헤딩'하듯 세상을 헤쳐 나가는 여성들을 위하는 마음이 진정으로 있거들랑,
이제는 정말 지겨워진 실수 연발 여주인공의 상투형부터 재고해봐야 한다.

* 드라마 속 남성과 여성의 '이분법', 경향신문 2012년 1월 26일자

가족의 탄생 / SBS / 2012.12.05~2013.05.17

마예리(여), 의류회사 디자인 실장

마진철과 장미희 사이의 무남독녀로 공주과. 태어날 때부터 금줄을 두르고
나온 탓에 매사가 자기중심으로 돈다. 공부 머리는 없지만 미적 감각이
뛰어나 디자이너를 꿈꾼다.

옥션하우스 / MBC / 2007.09.30~2007.12.23

정나경(여), 보석과 엔티크 스페셜리스트

부유한 가정에서 태어나 미대를 졸업, 세계적인 경매회사 소더비를
수료했다. 스페셜리스트로서의 전형적인 코스를 밟은 셈이다. 스트레스는
맘에 드는 보석을 보거나 사는 걸로 푼다. 그녀는 스페셜리스트로서
콜렉터를 잡기 위해 지금껏 특별한 노력을 하지 않았다. 고급스런 그림을
가진 친구 엄마, 고급 조각품을 다량으로 가지고 있는 성북동 외할머니를
통해 작품을 위탁 받는 것으로도 충분하다.

산업디자인통계조사 '업종별 디자이너의 평균 연봉'

전문 디자인업체 디자이너의 평균 연봉은 연차가 높을수록 높아졌으며,
'10년차 디자이너'는 3,687만 원, '5년차 디자이너'는 2,889만 원,
'3년차 디자이너'는 2,408만 원, '신입디자이너'는 2,019만 원으로 나타났다.

* 2016년 산업디자인통계조사

우리가 사랑할 수 있을까 / JTBC / 2014.01.06~2014.03.11

김선미(여, 39), 인테리어 스타일리스트

골드 미스의 대표로 불릴 만큼 프랑스에서 공부하고 돌아와 서른 살에
자신만의 회사를 차렸고, 이후 인테리어 스타일리스트로 승승장구했다.

운빨로맨스 / MBC / 2016.05.25~2016.07.14

가승현(여), 그래픽 디자이너

머리부터 발끝까지 세련미 철철 넘치는 디자이너. 산업디자인 전공.
야무진 여우처럼 생겼는데 하는 건 게으른 곰. 일이 주어지면 그녀는 일단
"이거 꼭 해야 돼요?", "이거 확실해요?" 묻기 바쁘다. 50kg 넘어본 적 없는
얄미운 콜라병 몸매의 대식가.

드라마에서 묘사되는 디자이너의 성비를 살펴보면, 여성 디자이너의 비율은
79.9%로 남성의 경우(20.3%)보다 약 4배 정도 많은 것을 알 수 있다.
1999년부터 2017년 현재까지, 2013년을 제외한 모든 해에서 여성의 비율이
높게 나타나고 있다. 이를 통해 드라마를 시청하는 시청자들에게 디자이너라는
직업은 여성의 모습으로 많이 보여졌음을 알 수 있다.

케세라세라 / MBC / 2007.03.17~2007.05.13

차혜린(여), 패션 디자이너

자유분방, 반항적, 자기중심적, 하지만 순수한 면도 있다. 자신의 이름을
내건 디자이너 브랜드로 성공을 거두었다. 유명 재력가 자녀답지 않게
혼자만의 힘으로 독립 사업체를 일으킨 재원으로 언론의 주목을 받기도
했다. 하지만 그녀의 성공엔 '재벌가 디자이너'라는 닉네임이 엄청난 작용을
했다는 것을 그녀 자신도 잘 알고 있다. 찔러도 피 한 방울 나올 것 같지 않게
차갑고 도도하지만, 그 내면엔 진실한 사랑에 대한 갈구가 있다.

아름다운 당신 / MBC / 2015.11.09~2016.05.06

하정연(여), 디자인 실장

유학까지 다녀온 실력있는 커리어우먼으로 아버지 회사에서 디자인 실장을
맡고 있다. 공주과와 거리가 멀고 보이시한 성격이다.

황홀한 이웃 / SBS / 2015.01.05~2015.06.19

서봉희(여), 가방 디자이너

일찍이 이탈리아로 유학 갔다가 한국으로 돌아왔다. 부잣집으로 시집가서
럭셔리 가방숍을 운영하며 청담동 사모님으로 살고 있다.

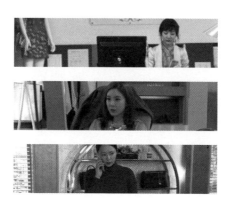

드라마 속 디자이너의 분야를 살펴보면, 패션·텍스타일 부문이 44%로 가장
높은 비중을 차지하고, 그 다음으로는 공간, 제품, 시각, 디지털·멀티미디어
순으로 나타난다. 분야를 알 수 없이 단지 디자이너로 표현되어 있거나, 분류
외의 분야들이 분포한 기타 부문을 제외하면, 패션·텍스타일 분야가 독보적으로
많다.

1. 현실의 디자이너 페르소나

해당 내용은 한국디자인진흥원(kidp)에서 실시한 산업디자인통계조사(2016)의 자료를 토대로 작성되었다.

4년제 대학 디자인과를 졸업한 후, 언론매체 및 온라인 취업사이트의 구인광고를 통해 해당 회사에 시각디자이너로 취직했다. 현재 2~4명의 디자이너로 구성된 디자인 부서에서 근무하고 있다. (178p, 217p, 278p, 328p 참조) **기업에서 요구하는 창의적인 역량으로 업무를 수행하고 있으며, 시각화 및 표현 능력, 기획 및 마케팅 능력을 기르기 위해 꾸준히 노력하고 있다.** (231p, 336p, 344p 참조)

업종: 시각 디자이너

전문디자인회사의 디자이너 인력 규모 비중을 살펴보면, 전체 15,232명의 디자이너 중 시각 디자이너가 5,789명, 제품 디자이너 4,106명, 인테리어 디자이너 3,223명, 기타 패션·텍스타일 디자이너가 2,114명이다. 디자이너 인력 규모의 38%가 시각 디자인 업종에 종사하고 있음을 알 수 있다.

성별: 여

디자인 활용회사 디자이너 여자 종사자 수는 1.32명으로 디자이너 남자 종사자 수(1.14명) 대비 높음. 전문디자인회사의 디자이너 수를 성별로 분석했을 때, 여자 디자이너 수는 평균 1.60명, 남자 디자이너 수는 평균 1.46명으로 여자 디자이너 수가 남자 디자이너 수에 비해 높았다.

나이: 30대

연령별 디자이너 수를 살펴본 결과, '30대' 디자이너가 평균 1.70명으로 가장
많았다. 다음은 '20대 이하'(1.00명), '40대'(0.90명), '50대'(0.22명),
'60대 이상'(0.03명)으로 나타났다. 전문디자인회사의 연령별 디자이너
수 평균을 살펴보면, '30대'의 디자이너 수 평균이 1.32명으로 가장 높게
나타났다. 이어 '20대 이하'(0.7명), '40대'(0.77명), '50대'(0.18명), '60대
이상'(0.01명)의 순으로 높았다.

연봉: 2,889.05만 원

디자이너의 평균 연봉은 연차가 높을수록 높아졌으며, '10년차 디자이너'는
3,687만 원, '5년차 디자이너'는 2,889만 원, '3년차 디자이너'는 2,408만 원,
'신입 디자이너'는 2,019만 원으로 나타났다.

학력: 디자인 전공 4년제 대학 졸업

디자인 활용회사를 대상으로 평균 디자이너 수를 학력별로 살펴본 결과,
'대졸' 디자이너가 평균 2.64명으로 가장 높았고, 가장 선호하는 디자이너
교육 수준(중복응답 기준)으로는, '디자인 전공-학사(4년제)'가 67.3%로 가장
높았다. 전문디자인회사를 대상으로 학력별 디자이너 수 평균을 살펴보면,
'대졸'이 2.16명으로 가장 높았고, 가장 선호하는 디자이너 교육 수준을 조사한
결과(중복응답 기준), '디자인 전공-학사(4년제)'의 비율이 80.1%로 가장
높았다.

"서른, 이것은 어떤
화살표에 관통당한
독설인가."

손현철, '서른 고개'-
95년 7월, 만 서른이
되다
〈밥보다 더 큰 슬픔〉

– 문학작품 속 서른 살

서른 살은 문학 작품에서 자주 등장하는 소재이며 이러한 양상은 동·서양을 막론하여 나타난다. 서른을 주제로 한 문학작품은 다음과 같이 조사되었다. 이 중 8개의 작품을 선정하여 전문 혹은 일부 발췌했다.

최승자, '삼십 세', 『이 시대의 사랑』, 문학과지성사, 1981

정세훈, '별을 버리지 말아야지', 『비빌 언덕』, 하늘땅, 1992

최영미, '서른, 잔치는 끝났다', 『서른, 잔치는 끝났다』, 창작과비평사, 1994

나희덕, '나 서른이 되면', 『그 말이 잎을 물들였다』, 창작과비평사, 1994

이희중, '푸른 비상구', 『파랑도(波浪島)』, 민음사, 1994

김광석, '서른 즈음에', 1994

잉게보르크 바흐만, 『삼십 세^{Das dreissigste jahr}』, 문예출판사, 1995

김경미, '삼십대', 『이기적인 슬픔들을 위하여』, 창작과비평사, 1995

차현숙, '서른의 강', 『서른살의 강』, 문학동네, 1996

김경진, '서른살의 사랑', 『서른 살』, 작가정신, 1997

손현철, '서른 고개', 『밥보다 더 큰 슬픔』, 푸른숲, 1998

권현형, '서른의 그늘', 『중독성 슬픔』, 시와시학사, 1999

김신회, 『서른엔 행복해지기로 했다』, 미호, 2012

다나베 세이코, 『서른 넘어 함박눈』, 포레, 2013

최영미, '서른, 잔치는 끝났다', 『서른, 잔치는 끝났다』, 창작과비평사

물론 나는 알고 있다
내가 운동보다도 운동가를
술보다도 술 마시는 분위기를 더 좋아했다는 걸
그리고 외로울 땐 동지여!로 시작하는 투쟁가가 아니라 낮은 목소리로
사랑노래를 즐겼다는 걸
그러나 대체 무슨 상관이란 말인가

잔치는 끝났다
술 떨어지고, 사람들은 하나 둘 지갑을 챙기고 마침내 그도 갔지만 마지막
셈을 마치고 제각기 신발을 찾아 신고 떠났지만
어렴풋이 나는 알고 있다
여기 홀로 누군가 마지막까지 남아
주인 대신 상을 치우고
그 모든 걸 기억해 내며 뜨거운 눈물 흘리리란 걸
그가 부르다 만 노래를 마저 고쳐 부르리란 걸
어쩌면 나는 알고 있다
누군가 그 대신 상을 차리고, 새벽이 오기 전에
다시 사람들을 불러 모으리란 걸
환하게 불 밝히고 무대를 다시 꾸미리라

그러나 대체 무슨 상관이란 말인가

서른, 잔치는 끝났다

최영미 시집

잉게보르크 바흐만, 『삼십 세^{Das dreissigste jahr}』, 문예출판사

30세에 접어들었다고 해서 어느 누구도 그를 보고
더 이상 젊지 않다고 말하지는 않으리라.
하지만 그 자신은 일신상에 아무런 변화를 찾아낼 수 없다 하더라도,
무엇인가 불안정하다고 느낀다.
스스로를 젊다고 내세우는 게 어색해진다.

삼십세

임게보르크 바흐만 지음 | 차경아 옮김

문예출판사

김경미, '삼십대', 『이기적인 슬픔들을 위하여』, 창작과비평사

몸과 마음이 자주 등 돌리네
동명이인,
그 얌전한 사람에 들어가면
행간 없이 한 벌
다정할 수 있을까

몸이 마음에 아무 연락 안 하고
어디에 갈 수 있나
검정 맹인 같은 색안경 끼고,
물소리 내는 세월에 닿아
지워지지 않을 몸 없으니
살았을 때 마음껏 몸일 수 있어야 하나
생각도 데려가지 않아야 하나

신문지 같이 면 많은 마음
밤새도록 안 자고 밤참 라면보다 더욱 꼬부라진
아픔들
사색에 더 까맣게 질려야 하나
혼자 마구 가면 몸은 육신이 있으므로
못 따라오나

도대체 어디에서 한번 후련할까
삶이 둘 다 못 보고 지나가면
어둔 강 밤새 걷다
어깨 끌어안고 함께 울까

1995

차현숙, '서른의 강', 『서른 살의 강』, 문학동네

1.
화장실 벽에 걸려 있는 시계는 세시를 가리키고 있다.
오후 세시는 그녀에게 막막한 두려움과 초조감을 느끼게 한다.
마치 자신의 나이, 서른을…… 말하는 것…… 같다.
새로이 뭔가를 시작할 수도 끝낼 수도 없는 시간, 나이.
그녀는 세시의 지루함을 되씹으며 마음의 안정을 잃어갔다.

2.
그녀는 누군가에게 한없이 위로를 받고 싶다.
아니 누군가에게 실컷 자신의 이야기를 하고 싶다.
유년의 쓸쓸함과 외로움을……
빈 껍데기만 남아 있는 것 같은 서른이라는 나이의 진부함에……
그리고 자신도 아름답고 가능성 있는 이십대가 있었다는 것을.

1996

서른 살의
강

손현철, '서른 고개' - 95년 7월, 만 서른이 되다 『밥보다 더 큰 슬픔』 푸른숲

서른 고개를 넘으면
더 넓은 땅이 보이리라 생각했다.
아니 최소한 가로막힌 언덕이라도
명료해지길 기대했다.
강을 따라 굽이굽이 흐를 수 없다면
소낙비처럼 어딘가에 스며들기를 바랐다.
가을 들판의 곡식들이 바람에 흔들리듯
너무 뿌리를 고집하지 않더라도
밑둥의 상처만은 더 옹골차게 키우고 싶었다.

서른이 되기 전엔
내가 누군가의 밥이 되기를 은근히 원했다.
밥풀데기 몇이라도 그들의 핏속엔 녹아들길
설익은 밥이라도 포식하고
누가 잠시 비를 피할 처마라면 좋겠다고.

서른이 되면 내가
들불이 번지듯 일어날 수 있다고 자신했다.
강변에 낀 안개를 다 마르게 하고
이슬을 붇히지 않고 아침 풀숲을 걷겠노라.
발끝으로 진흙을 밟지 않고
옷을 바꿔 입어도 같은 목소리로
시냇물을 읊조리리라

1998

밥보다
더 큰
슬픔

큰 소리를 쳤었다.
서른,
아직 돌아오는 메아리는 없고
귀를 먹기에는 너무나 많은 세상의 옹알거림이
고통의 연못에서 보글거린다.

서른, 이것은 어떤 화살표에 관통당한
독설인가.

권현형, '서른의 그늘', 『중독성 슬픔』, 시와시학사

멀리 놀이터와 농구대가 보입니다 대낮
흰 면셔츠를 입은 사내들이 몰려와
단단한 종아리를 뜀틀처럼 올렸다 내렸다
공으로 햇살을 튕겨 그물망에 자꾸 밀어넣습니다
그물 가득 터지게 담긴 햇살과 소년들이 한데 뒤엉켜
황금빛 비늘 물고기처럼 바닥거립니다
......물고기......
왜, 문득 제 나이가 사무치게 느껴지는군요

언젠가 그대는 내게
여름 연못가에 햇살을 받고 서 있는
스무살 물고기 같다고 하셨죠
아하 그렇군요
이제 생각하니 그늘이 없는 나이라는 말이었군요
그늘이 드리울 새 없이 햇살을 튕기는
농구공아이들을 내다보며
전 오늘 파닥거릴수록 자꾸 묻어나오는
제 몸의

어둔 그늘을 털어내고 있습니다.

1999

중독성 슬픔

김신회, 『서른엔 행복해지기로 했다』, 미호

새로운 나, 더 나은 나를 여전히 꿈꿔 보지만
꿈이라는 말은 이뤘을 때보다
상상할 때 더욱 따뜻하고 상냥한 법이라는 걸 안다.
그렇다고 꿈꾸는 일을 멈추진 않는다.
그 보드라움에 기대며 사는 게
얼마나 달콤한지도 이미 알고 있기 때문에.

다나베 세이코, 『서른 넘어 함박눈』, 포레

"하지만 전 내성적이에요. 부끄러움을 타서."
"그게 여성으로서 가질 수 있는 가장 큰 장점이에요.
요즘엔 눈을 씻고 찾아봐도 내성적인 아가씨는 없어요.
아, 당신이야말로 제 이상형입니다."

"동거한 적도 없어요?"
"그런 난잡한."

나도 루미코도 팔리다 남은 서른 한 살인데,
루미코는 나보다 훨씬 젊어 보인다.

글쎄, 그렇지 않았다면 결혼을 약속하지도 않았는데
함께 잠까지 잤을 리 없잖은가.

나는 혼자 사는 서른한 살의 여자다. (생략) 혼자 산다는 건 어렵다.
오해받기 쉽다. 고영오연하게 살지 않으면 모욕을 당한다.
〈*고영오연 = 고영초연〉

생리 불순 기미가 있어서 의사에게 진찰받으러 갔더니,
"결혼하면 낫습니다" 했다.

낮에 창고에 가면 사람들에게 차를 따르며 돌아다닌다. 차를 따라주면
그제야 비로소 아, 이 사람 여자구나 하는 얼굴로 바라보게 되는 그런
사람이다.

서른 넘어
함박눈

三十すぎのぼたん雪

나는, 나의 '서른'을 사랑하기로 했다!
『조제와 호랑이와 물고기들』 다나베 세이코 베스트 연애소설 컬렉션

3장에서는 2017년을 기준으로 서른 살이 된 20인의 디자인과 출신 남(12인), 여(8인)의 인터뷰를 통해 '디자이너, 서른'을 고찰한다.

일러두기 | 인터뷰 진행 기간: 2017년 3월~8월
인터뷰를 시작하기에 앞서 이들의 다양한 직군인 인하우스 디자이너, 디자인
에이전시 및 소규모 디자인 스튜디오, 디자인 대학원 진학 및 유학 그리고 디자인계를
떠난 자에 맞춰진 세부 질문과 서른 살에 대한 공통 질문을 선정했다. 모든 인터뷰는
오로지 개인의 직무에 관련된 사전 정보만으로 진행하였기에 각 개인의 특성이
아닌 직무에 맞추어진 질문으로 이루어져 있다. 본 기획의 목적에 부합하는 한국
디자이너의 현실과 서른 살을 바라보는 그들의 시각을 중점적으로 다루었다.
본인의 소속을 원하지 않는 인터뷰 대상자의 경우에는 이니셜로 대체했고, 본명이
아닌 대상자의 경우 가명이라고 표기했다. 해외에 체류 중인 세 명의 인터뷰
대상자(배경근, 길경진, 김태욱)와는 이메일로 인터뷰를 진행했다.

3장
디자이너, 서른
20인과의 인터뷰

"제게 서른 살이란
어른이면서 어른이
아닌 나이라고
생각합니다.
아직 어른이 될 준비가
되지 않았는데,
사회적인 시선으로는
저를 어른 대접하고
실제로 저한테 주어진
책임도 그만한 무게가

되어버리는 나이라고
생각해요. 그래서 전
서른 살이 싫어요."

김승열(30, 남)
영상 스튜디오
FILO PRODUCTION 운영

자신이 하는 일에 대해서 설명해 주세요.

필로 프로덕션(First in Last out)이라는 영상회사를 운영하고 있습니다. 저희는 주로 뮤직비디오, 공연 라이브 스케치, 행사 영상, 인터뷰나 프로모션 영상들을 제작하고 있고요. 다른 영상회사에 비해서는 좀 다양한 영상 분야를 맡고 있다고 생각해요. 저희는 2D, 3D까지 저희가 직접 만들고 있거든요.

소규모 스튜디오를 시작하게 된 계기와 과정에 대해서 설명해 주세요.

뭐, 다들 비슷한 이유일지도 몰라요. 내가 내 마음대로, 내가 진짜 내가 원하는 콘텐츠를 만들고자 함이 제일 중요한 이유였죠. 현실적인 측면에서는 저도 열심히 면접 보러 다니고 최종 면접 몇 개 떨어지고 나서 여러 가지 생각을 하게 됐어요. '이 안에 들어가서 내가 얻고자 하는 게 무엇인가' 그리고 '이 과정을 내가 한번 더 겪을 수 있을 것인가'에 대해서 생각을 했고, '같이 할 동료가 있는가'에 대해서 생각을 해봤어요. 이 세 가지 질문에 '그래, 지금은 원래 목표인 스튜디오를 차려도 되겠다'라고 생각을 해서 만들게 됐어요.

일은 어떤 경로로 의뢰 받으시나요?

저희 회사가 생긴 지는 11개월 정도 됐어요. 생각보다 얼마 안 됐죠? 그전에 저희는 '지구방위대'라고, 여러 예술 관련학과 학생들이 모여 있던 크루로 활동하다가 모인 팀이었거든요. 그래서 초반에는 크루 활동을 하면서 함께 작업했던 곳과 인맥들을 기반으로 일을 많이 가져와서 좀 수월하게 진행이 됐어요. 이후에 한동안 정치적인 상황이 별로 좋지 않았고, 영상 시장에도 큰 타격이 와서 한동안은 일거리가 별로 없었어요. '이렇게 안주하고 있을 때가 아니라 빨리 다른 곳도 찾아야겠다' 생각하면서, 이곳저곳 수소문하기도 하고 공모 사업도 뛰어 들어가 보고 했죠. 실제로 소개를 받아서 큰 기업 사람들도 만나고, 외주 기업들을 찾아가서 얘기해 보고, 포트폴리오를

제출하면서 일 있으면 같이 좀 하자고 하기도 했어요. 그중에서 성사된 것도 있고, 안 됐던 일도 많았어요.

작업의 단가 책정은 어떻게 하시나요?

설득을 해야 하죠. 단가를 책정할 때 저희가 생각하는 정도는 당연히 '저희가 먹고 살 만큼'인데, 실제로 책정되는 단가는 '클라이언트가 내고 싶은 만큼'이더라고요. 단가 얘기를 하러 가야 하는 날에는 마음이 정말 무거워요. 예를 들어, 생각하기에 최소한 천만 원(천만 원은 서울시 강남구 대치동의 지하 1층 35평 원룸의 보증금과 같거나 비슷한 금액이다^{네이버 부동산}) 정도의 값을 받아야 하는 영상이 있다면, 협상 결과는 항상 그 금액에 미치지 못하죠. 이 과정에서 저는 대표이다 보니 직원들에게 미안한 마음이 많이 생겨요. 뼈빠지게 고생만 하고 그다지 얻는 게 없던 경우가 자주 있었으니까요. 겨우 회사를 유지만 했던 시간이 있었어요. 지금은 저희가 원래 생각했던 가격을 제시하고, 클라이언트에게 최대한 해줄 수 있는 금액이 얼마인지 물어요. 그리고 눈치를 살피며 조금 더 자신 있게 금액을 올려냅니다. 이 부분은 저도 선배 제작자분들, 대표님들 많이 만나 얘기해보고 물어보고 있어요.

일하면서 가장 기억에 남는 에피소드는 무엇인가요?

뮤직비디오 작업을 최근에 한 게 있는데, 래퍼 '홍키'라고 아마 생소하실 수 있어요. 곡 제목은 'Puff Puff Pass'이고, 얼마 전 발매됐어요. 원가에 가까운 작업 비용이었지만, 이 돈으로 할 수 있는 최선을 다했어요. 촬영 이전의 아트디렉팅부터 촬영, 후작업까지 쉬운 것은 하나도 없었어요. 특히, 가내수공업처럼 재봉질하면서 직접 소품을 만들기도 한 기억이 나네요. 이 프로젝트가 또 다른 의미로 중요했던 게, 다른 회사에 보여줄 때도 '저희가 이 정도까지는 만들 수 있습니다'를 보여줄 수 있는 샘플링 작업이었기 때문에 굉장히 중요했어요. 제 스스로의 만족도는 60%이지만, 저희가

그동안 실험작으로 만들어왔던 것보다 훨씬 많이 좋아져서, 앞으로 저희에게 더 큰 작업들을 받아서 하게 해줄 수 있는 작품이 되지 않을까, 그 씨앗이 되지 않을까 생각해요.

소규모 스튜디오의
매력은 무엇인가요?

음, 우리는 스튜디오를 운영하는 분위기라기보다는 가족처럼 지내는 느낌이에요. 자기 자신의 스튜디오를 갖는다는 건, 마음 맞는 동료들이랑 같이 일할 수 있다는 장점이 있어요. 물론 독립해서 일하는 게 어려운 것도 많지만, 딱딱한 상하관계가 아닌 수평적인 구조를 갖고 프로젝트를 진행할 수 있다는 것은 큰 도움이 되죠. 현재는 소규모이기 때문에 가능한 일일지도 모르지만, 앞으로도 최대한 자유로운 분위기로 운영하고자 해요.

소규모 스튜디오를 운영하면서
어려운 점이 있다면 무엇인가요?

외부적인 요소로는 클라이언트의 입맛을 맞추는 게 어렵다고 생각해요. 클라이언트의 입맛을 맞출 자신은 있지만, 그것보다도 저희한테 더 어려운 건 그들이 저희에 대해서 신뢰하게 만드는 거라고 생각해요. 실력만 있다고 해서 되는 게 아니라 그 사람한테 그 실력을 어떻게 효과적으로 보여주느냐, 어떻게 신뢰감을 주느냐가 운영하는 데 가장 큰 고민이고 어려움이에요. 또한 운영하다 보면 싸움이 일어나거나 혹은 서로 생각에서 트러블이 많이 일어날 수 있는데, 대표로서 그런 생각들을 읽고 미리 감지해서 조율하는 것, 그게 운영할 때 내부적으로 가장 어려운 점이에요. 저 역시도 그 부분에 노력을 많이 기울이고 있고요.

최근 들어 소규모 스튜디오가 많이 늘어난 이유가 무엇이라고 생각하시나요?

채용하는 인원이 적어져서 아닐까요? 그리고 긍정적인 측면으로 보자면, 옛날처럼 대기업이나 큰 회사에서 독과점을 해서 나올 수 있는 방향성에 한계가 생겼다고 느껴요. 분명 디자인 쪽은 창의성이 중요한데, 딱딱한 상하 구조가 있는 대기업에서는 다양한 콘텐츠가 나오긴 어렵다고 생각하거든요. 소비자들의 입맛이 다양해지고, 요청하는 게 더 다양해지다 보니 다양한 일이 생기고, 그러다 보니 스튜디오가 늘어나는 것 같아요.

당신에게 서른 살이란?

제게 서른 살이란 어른이면서 어른이 아닌 나이라고 생각합니다. 아직 어른이 될 준비가 되지 않았는데, 사회적인 시선으로는 저를 어른 대접하고 실제로 저한테 주어진 책임도 그만한 무게가 되어버리는 나이라고 생각해요. 그래서 전 서른 살이 싫어요. 하지만 서른 살이 된 지도 좀 시간이 지났고, 이제는 받아들이고 그 책임을 다하려고 열심히 노력 중입니다.

결혼에 대한 생각은 어떤가요?

예전부터 결혼은 무척 하고 싶었어요. 어린 나이에 하고 싶었고 '삼십대가 되기 전에 결혼을 꼭 해야겠다' 생각했어요. 가족이 저에겐 굉장히 중요하니까요. 하지만 제가 경영에서 영상 분야로 넘어오는 순간 '결혼은 꼭 하고 싶은데 빠른 시일 내에 하기는 힘들 것 같다'라는 생각이 들었어요. 당연히 지금 저랑 만나고 있는 여자친구와 결혼을 하고 싶은 마음도 있고, 실제로도 그렇게 생각하고 준비하고 있지만, 예전 같았으면 '꼭 그럴 거야'라고 생각을 했을 텐데, 지금은 현실적인 측면을 생각하다 보니까 '못할 수도 있겠구나' 그런 생각이 들 때가 있어요. 맘이 좋지는 않죠.

삶의 우선순위에 대해
이야기해 주세요.

다 중요한데, 예전에도 그랬고 지금도 가족이 먼저입니다. 요즘에는 일이
이전보다 더 중요시되는 것 같지만, 그래도 순서는 가족, 일, 사랑, 돈,
건강이에요. 어렸을 때부터 가족이 제일 중요했어요. 과거에 제가 하고
싶지 않던 경영학 공부를 하는 동안 가족과 사이가 무척 안 좋았어요.
그리고 이후에 제가 하고 싶은 일을 하겠다고 찾다가 영상 분야로
뛰어들게 되었거든요. 그 시기에 제가 굉장히 불행하다고 생각했어요.
가족한테 인정받고 싶었는데, 집안에서 영상을 하려는 제 모습을 별로
좋아하질 않으셨어요. 그래도 지금은 작업 하나가 완성이 되면 다들 계속
궁금해하시고, 재미있어 하셔서 스스로 자부심을 느끼고 있어요.
이런 것을 보면 다른 가치보다도 가족한테 사랑받고 인정받는 게 저에게
가장 중요한 것인가 봐요. 제겐 가족 자체가 사랑이고 일이고 돈이고
건강이거든요.

여가시간에 무엇을 하는지
이야기해 주세요.

별로 없어요. 예술 계열의 일을 하면 여가시간이 많고, 다른 것을 생각할
시간이 많을 거라고 생각했어요. 하지만 우리 분야가 워낙 추상적이다
보니까 여가 시간이다 아니다를 구분하는 게 좀 어려워요. 다른 사람들은
영화, 전시 관람 정도 얘기하겠지만 저에겐 그게 다 소재예요. 여가시간
이면서도 때론 업무의 연장인 거죠. 그래서 제 스스로 '웬만하면 여가시간을
억지로라도 제대로 만들자. 제발 그 시간을 일이랑 결합해서 나를 더 힘들게
하지 말자'라는 생각을 많이 해요. 무척 고갈되거든요.

앞으로의 계획 혹은 꿈에 대해
이야기해 주세요.

개인적인 것과 회사 두 가지로 나눠서 얘기할게요. 개인적인 계획은 제
스스로가 마음의 여유를 가질 수 있게 일과 일상은 계속 구분하고 마음
편하게 살 수 있도록 하는 거예요. 그게 제일 안 돼서 많이 지쳐있거든요.
회사를 운영하는 데 있어서는, 쉽게 이야기하면 한국에서 메이저한
뮤직비디오 회사로 유명세를 떨치는 게 목표예요.

한국 디자인 현실에 대해
이야기해 주세요.

한국 디자인 현실…. 사실 제가 봤을 때, 그렇게 좋은 상황은 아니죠. 확실히
한국 사람들이 예전보다는 디자인에 대해서 '중요하다'고 생각해요. 인식
개선이 많이 됐다고 생각하는데, 실질적으로 그것에 대한 비용이 그렇게
크게 들어가야 된다는 것에 대해서 이해를 잘 못하시는 것 같아요. 그 가치를
제대로 인정해주는 사람이 아직도 많이 없다고 생각해요. '그거 그냥 찍으면
되는 거 아냐', '그냥 잘라서 붙이면 되는 거 아니야'라고 평가절하하는
경우가 많아요. 눈은 많이 높아져서 잘못된 건 잘못됐다고 바로 지적을 해요.
그런데 그것을 고치는 데 돈이 들 수 있다는 것까진 생각을 안 해요. 그런
잘못된 결과물이 나온 이유에 대해서 설명을 해도 그 이유는 더 듣지 않고….
그런 것들이 지금 우리나라 디자인의 가장 큰 문제라고 생각해요.

디자인 전공자에게 하고 싶은 말이 있으신가요?

이 질문 참 재미있다고 생각했어요. 사실 좋은 말을 할 수 있겠어요?
미안하지만, 희망찬 말을 하기가 너무 어려워요. 형식적으로 아직 '늦지
않았다', '시작해라' 그러는데, 여성분들은 24~25세쯤 되셨을 거고,
남성분들 27~28세, 그리고 좀 더 되신 분도 계실 텐데, 그 나이에 완전히
다른 데를 보고 가라고 얘기하기도 어려워요. 저는 진짜로 '이 분야로 어쨌든
가겠다'고 하는 분들한테는 한 가지 말밖에 못하겠어요. 각오하라고. 정말
현실이니까. 오늘 좀 힘들어도 어차피 내일이 더 힘드니까.

가장 소중한 물건은 무엇인가요?

귀여운 이미지의 펭귄을 잘 보여줄 수 있는 핑구 인형이 제일 소중한
물건이에요. 굳이 펭귄인 이유는, 펭귄이 다른 동물과 다르게 순수한
어린아이 같은 행동을 많이 하기 때문이에요. 실제로 좀 철이 없고, 장난
많이 치고. 물론 그들의 생각을 읽을 수 없지만 좀 엉뚱한 면이 있어요. 근데
저는 절대 그렇게 생각하지 못하거든요. 항상 심각하고, 뭔가 굉장히 깊게
생각해야 하고, 이러다 보니 스스로 마음이 불편할 때가 많아요. 펭귄들을
보면, 쉽게 생각하는 그런 면모들이 즐거워 보여요. 그런 것들이 부러워서
펭귄을 좋아하게 됐어요.

디자이너를 위한 알쏭달쏭 클라이언트들의 용어 정리*

1. 더 잘 보였으면 좋겠다
= 글자와 이미지를 다 키워라. 특히 글자는

12포인트 이상으로 키워달라는
말입니다.

2. 뭔가 샤하게
"샤하게"란 말은 커브에서 중심출력을 120
이상으로 올려달라는 말이죠. 또는 레벨
값에서 전체밝기를 30% 정도 밝게 해달라는
것과 같습니다.

3. 너무 쨍한 것 같다
흔히 콘트라스트가 너무 심할 때 쨍! 하다는
말을 합니다. 물론 채도가 너무 강해도 쨍이란
표현을 쓸 수 있습니다.

4. 딱! 심플한 것
= 픽토그램 써달라는 말입니다.

5. 뭔가 정돈된 느낌이었으면 좋겠어요
= 익숙한 레이아웃을 써달라는 말입니다.

6. 모던한 느낌으로
= 블랙앤화이트에 라인을 써달라는 말입니다.

7. 빈티지한 느낌
= 세리프 폰트 및 필기체 폰트, 이탤릭
적용과 나무색이나 이탤릭으로 된
필기체폰트를 써주면 아주 좋아하십니다.

8. 다 좋은데
= 다시 하란 말입니다.

9. 쓰읍… 하아…… 음… 이건…
= 다시 하란 말입니다.

10. 좀 더 딱! 이런 거
= 이건 미지의 세계에 존재하는 용어인데…
좀 더 딱! 이란 건 3가지 의미가 있습니다.
(자세한 내용은 기사 원문 참고)

11. 요즘 느낌으로
= 플랫한 컬러를 배경에 깔고 텍스트만으로
구성해달라는 얘깁니다.

12. 이렇게 화아하게
= 명도를 올려달란 얘깁니다.
'샤하다'보다 좀 더 강한 느낌입니다.

13. 슈우우우하게 올라가는 거
= 소실점이 한곳으로 모여있는 이미지를
의미합니다.

14. 좀 더 가족스러운 느낌
= 파스텔톤을 써달라는 얘깁니다.

15. 전문적인 느낌
= 푸른색 계열의 이미지와 라인, 볼드한
제목과 명조 톤의 본문 폰트.

* "디자이너를 위한 알쏭달쏭 클라이언트의 용어 정리", ㅍㅁㅅㅅ, 2017년 8월 5일자

"내가 미국에 가면 만 스물 아홉인데, 그렇게 되면 서른의 의미를 잃게 되는 거잖아요? 그렇다고 스물 아홉의 생각이나 서른의 생각이 크게 다르지도 않아요. 똑같아요. 다를 게 없죠. 큰 목표를

세우지도 않았어요."
도화현(30, 남)
1인 가구공방 wood job 운영

자신이 하는 일에 대해서 설명해 주세요.

제작 의뢰를 받아서 가구를 만듭니다.

소규모 스튜디오를 시작하게 된 계기와
과정에 대해서 설명해 주세요.

혼자 하는 게 좋아서. 나도 피곤한데 나랑 일하는 것을 남들도 굉장히 피곤해 해요. 나도 힘들고 남들도 힘드니 그냥 혼자 해야겠다 생각했어요. 두 명이 필요한 규모로 스튜디오를 키울 생각이 없어요. 10개 팔 거 2개만 팔고 혼자 하면 되죠.

일은 어떤 경로로 의뢰 받으시나요?

지금은 다 아는 사람을 통해서 의뢰 받고 있어요. 아니면 지나가던 아주머니들 또는 온라인으로도. 아주머니들의 취향이 조금 힘들어요. 그래서 앞으로는 내가 만들고 싶은 가구들을 꾸준하게 쌓아서 온라인을 통해 비슷한 취향의 사람들에게 팔고 싶어요.

작업의 단가 책정은 어떻게 하시나요?

디자인비를 받지 않고요. 가구에 들어간 나무에 따라서 가격을 결정해요. 공방마다 스타일이 다른데, 디자인비를 받는 공방도 있을 수 있어요.

소규모 스튜디오의
매력은 무엇인가요?

내 맘대로 할 수 있어요. 그게 가장 큰 매력이에요.

소규모 스튜디오를 운영하면서
어려운 점이 있다면 무엇인가요?

가장 어려운 것도 나 혼자 다 해야 하는 것. 단순히 물리적으로만 봐도, 무거운 것을 들어도 둘이 들면 아무것도 아닌 것을 혼자 들어야 하잖아요. 사실 몸이 힘든 것보다도, 일이 안 풀리면 일에 대해 조언을 구할 수 있는 사람이 당장 옆에 있는 게 아니라서 풀어지면 걷잡을 수 없다는 게 더 힘들어요.

당신에게 서른 살이란?

내가 미국에 가면 만 스물 아홉 살인데, 그렇게 되면 서른 살의 의미를 잃게 되는 거잖아요? 그렇다고 스물 아홉 살의 생각이나 서른 살의 생각이 크게 다르지도 않아요. 똑같아요. 다를 게 없죠. 큰 목표를 세우지도 않았어요. 오히려 대학 졸업 후 스물 일곱 살일 때에 더 변화가 있었던 것 같아요. 당장 먹고 살 길을 찾아야 하는데, 항상 막연한 생각만 하다 이제는 행동을 해야 하는 거잖아요? 그래서 저는 서른 살에 큰 의미를 두지는 않습니다.

결혼에 대한 생각은 어떤가요?

결혼에 대해서는 아직 생각이 없어요. 결혼 자체에 대해서도 큰 의미를 두지 않아요. 결혼식, 혼인신고 같은 것들도 형식적으로 느껴져요. 그렇지만 결혼에 대한 책임은 있어야 한다고 생각해요. 자기 능력에 맞게 애기를 안 낳을 수도 있고. 저는 아직 결혼할 능력이 없다고 생각해요. 아직 나를 부양하기도 벅차서 남을 부양할 능력이 아직 갖춰지지 않았다고 생각해요. 결혼이 중요한 시기는 아닌 것 같아요.

삶의 우선순위에 대해
이야기해 주세요.

제 일은 몸을 쓰는 일이에요. 건강하지 않으면 일을 할 수가 없어요. 만약 내가 내일 죽을 거면 일, 가족, 돈, 사랑 다 필요없잖아요? 그래도 다시 생각해보니 돈이 제일 중요한 것 같은데요? 돈이 중요하긴 한데 엄청 많은 돈이 필요한 건 아니고 딱 내가 일할 정도의 돈. 가족들이랑 사랑하는 사람을 만날 수 있는 돈 정도? 돈이 중요하긴 하네요….

여가시간에 무엇을 하는지
이야기해 주세요.

자기 계발을 하는 타입은 아니에요. 혼자 일하다 보니 여가시간을 구분할 수 있는 상황이 아니에요. 일이 많기도 해서 시간이 나면 몸이 쉬어야죠. 힘드니까. 보드 타는 걸 좋아하는데, 요즘은 시간이 많이 나서 보드를 타요. 잘하고 싶은 것들 중 하나에요.

앞으로의 계획 혹은 꿈은 어떻게 되시나요?

계속 지금 같았으면 좋겠어요. 지금보다 더 안정적일 수 있다면 더 좋겠지만. 일거리가 있고 굶지 않고 사고 싶은 것 사고. 더 안정적으로 되어서 내 건물을 갖고 월세를 내지 않을 수 있는 환경이 된다면 좋겠어요. 생활을 안정적으로 할 수 있으니깐요. 지금은 의뢰를 받아서 제작하지만 최종적으로는 내가 만들고 싶은 가구를 온라인에 올려서 만들 수 있으면 좋겠어요.

한국 디자인 현실에 대해
이야기해 주세요.

디자인 현실? 모르겠어요, 솔직히. 저는 현실에 맞춰서 지금 하는 일을
시작한 편이 아니라서. 상황이 좋든 안 좋든 시작을 했을 거에요. 그래서 더
잘 모르겠어요. 주변 상황을 신경쓰는 스타일이 아니거든요.

디자인 전공자에게 하고 싶은 말이 있으신가요?

만약 2년제 대학을 졸업해서 현업에 계속 있었으면 이미 연차가 높은
디자이너잖아요? 그렇기 때문에 앞으로 사회에 나가서 회사에 취직할
사람이라면, 제가 말을 할 수 없어요. 내가 안 해봤으니까. 하지만 자기
브랜드를 갖고 일을 해 나아갈 사람이라면 자기가 좋아하고 잘할 수 있는 걸
빨리 찾고 계발을 꾸준히 해 나아갔으면 해요. 자기 취향을 찾고 계발을 해야
비슷한 취향의 사람들 중에서도 자기 색을 찾을 수 있겠죠? 취향이 독보적일
순 없잖아요. 비슷비슷한 것들도 많고. 그림이라면 다를 수 있겠는데,
가구는 디자인이 더 정형화되어 있어요. 그중에서도 돋보이려면 자신을
잘 알릴 수 있는 일이 참 중요해요. 잘 포장하는 것. 이 질문이 사실 무척
부담스러웠어요. 내가 안정적인 위치라면 더 잘 말할 수 있을 텐데….

가장 소중한 물건은 무엇인가요?

노트북과 MP3입니다. 가구 일을 시작하면서 구매한 노트북에는 그동안
쌓아온 자료도 많고 일을 하는 데 가장 필요한 물건이에요. 일을 하지 않을
때에는 영화도 보고 게임도 하고 여러모로 가장 사용빈도가 높아요. MP3는
버스, 지하철 어디든 7년 동안 내 뚜벅이 인생을 함께했으니 잃어버리거나
고장난다면 울 수도 있어요.

"1인가구·20평 이하·월세…자살 위험군에 드러난 '계급'"*

전국 4,500명을 설문조사하고 10년 간의 지역별 실제 자살자 분포를
비교분석한 결과, 주거환경이 자살과 상관관계가 크다는 사실이 수치로
확인됐다. 지역에 상관없이 '20평 이하', '월세'로 살고 있는 이들 중에 자살을
생각해본 적 있는 자살위기자가 많았다. 우울, 스트레스, 분노 등 정신적
문제뿐만 아니라 사회·경제적 요인도 주된 원인이 된다는 뜻이다. 자살을
줄이려면 고위험군의 특징과 분포를 분석, 주거·복지 정책과 연결시켜야 한다고
전문가들은 지적한다.

* "1인가구·20평 이하·월세…자살 위험군에 드러난 '계급'", 경향신문, 2017년 9월 10일자

"청첩장이 고지서 같고
그렇더라고요."

김미진(가명, 30, 여)
패션 스타일리스트

자신이 하는 일에 대해서 설명해 주세요.

스타일리스트 일을 하고 있어요. 드라마도 하고, 시사회도 하고요. 사실 저희가 서비스직이에요. 연말정산 할 때 국세청 들어가면 저희는 스타일리스트가 아니라 '연예인 보조 서비스 업무'라고 나와요. 아직도 우리나라에서는 스타일리스트가 하는 일에 대해서 이해가 부족해요. 주로 배우들 케어하고, 드라마 씬에 맞춰서 옷 정하고, 빌리고, 그런 일들을 해요. 막내 때는 정말 힘들어요. 교통비나 이런 것들도 다 사비 쓰고, 한 달에 30만 원도 겨우 받으니까. 지금 실장이 된 이후로는 광고나 시사회는 건별로 받고, 드라마는 한 달 단위로 급여가 나와요. 어떻게 보면 수입이 불안정하니까 직업 자체도 불안정하죠.

디자인계를 떠났을 때의 주변 반응과
본인의 심경에 대해 이야기 해주실 수 있나요?

부모님은 하지 말라고 했어요. 이 일이 힘들다는 건 누구나 다 아니까요. 그래도 어찌되었든 제가 하고 싶은 일이라서 시작했어요. 못 하면 그만두고, 잘 맞으면 하면 되니까 일단 해본 거죠. 어머니께서는 솔직히 3개월 하고 그만둘 줄 알았대요. 어른들은 하지 말라고 했는데 그래도 제가 하고 싶은 일을 하니깐 그때도, 지금도 후회는 절대 안 해요.

지금 하는 일의 매력은 무엇인가요

일을 하면서 만날 수 있는 사람들이 다양해요. 사람들 만나는 게 즐거워서 한다고 보면 돼요. 또 해외 촬영 같은 걸 가면, 물론 일이지만 바람을 쐴 수 있기도 하고요. 제일 좋을 때는 잡지 촬영하고 나서 잡지에 스타일리스트로 제 이름 들어가는 게 정말 뿌듯하죠. 베스트 드레서로 뽑힐 때도 좋고. 그런 뿌듯함 때문에 하고 있는 것 같아요. 그런 게 없으면 이 일은 하지 못해요.

일할 때 어려운 점이 있다면 무엇인가요?

수입이 불규칙하고 시간도 일정하지 않고 제 시간을 가질 수 없는 게
단점이에요. 다른 회사원들은 월차나 휴가를 쓸 수 있지만 저희 같은 경우는
연말, 크리스마스 등 사람들 쉬는 날에 오히려 더 바쁘니까 그런 것들이 좀
힘들죠. 하다못해 이 일을 하면서 부모님 생신도 못 챙기고 가족 여행도 못
가요. 계획을 못 짜고, 확신이 없으니까. 그런 것들이 힘들죠. 많이.

당신에게 서른 살이란?

뭔가 전환점이 되는 느낌이에요. 서른 살에는 이십 대에 했던 일을
더 확장하고, 더 열심히 해야할 것 같은 느낌. 그래서 부담도 있어요.
주위에서 결혼도 많이 하고 그러니깐 나 스스로도 생각이 많아져요. 그래도
아직까지는 한번도 나이 때문에 우울한 적은 없었어요. 스무 살 때는 뭘 해도
어린 나이인 느낌이 있었는데, 삼십 대는, 서른 살은 어릴 때보다 더 책임을
지고 더 나아가야 할 것 같아요. 뭔가 중심이 잡혀야 할 듯한 느낌이랄까요.

결혼에 대한 생각은 어떤가요?

너무 많이 하고 있어요. 요즘 주변에서 하나 둘씩 가니까. 청첩장이 고지서
같고 그렇더라고요. 원래는 '결혼 안 해도 돼, 애도 안 낳아도 돼'라고
생각했는데 주위에서도 너무 많이 하니깐 해야겠다는 생각이 들어요. 그리고
결혼이 뭔가 제2의 인생을 시작하는 느낌? 그렇다고 결혼을 하면 일을 안
한다는 건 아닌데, 가정을 꾸리고 산다는 것이 궁금하기도 하고 새로운
시작일 것만 같아요. 아마 결혼은 서른 셋에 하고, 서른 다섯에는 애를 낳지
않을까 싶네요.

삶의 우선순위에 대해
이야기해 주세요.

저한테만 해당되는 우선순위죠? 저는 돈이 우선이에요. 현실적으로 1순위는 돈이고, 그 다음은 일. 아, 1순위가 가족이어야 하나? 저는 무조건 돈인 것 같아요. 돈이 있으면 안정적일 수 있으니까. 삼십 대는 안정적이어야 하고, 그러려면 돈이 있어야 하니까. 자꾸 돈, 돈 거리는 것 같아서 민망한데 저는 1순위가 돈이에요. 일도 돈을 벌려고 하는 것이기도 하고요.

여가시간에 무엇을 하는지
이야기해 주세요

많기는 한데, 쉬는 날에는 거의 집에 있으려고 해요. 스타일리스트 일 특성상 일하는 중엔 많이 돌아다니니깐 집에서 쉬려고 하는 것 같아요. 나가도 영화를 보거나 아니면 친구들이랑 술 마시는 정도인 것 같아요. 여행 같은 것도 쉬는 날이 정해지지 않으니까 자주 못 가. 회사 다니는 친구들이랑 비교해보면 저는 여가시간이 없고 여행을 잘 못가는 게 최악인 것 같아요.

앞으로의 계획 혹은 꿈은 어떻게 되시나요?

제 꿈은 이 일을 할 수 있을 때까지 하는 거예요. 실장님 밑에 있다가 나와서 독립한 지 3년쯤 되니까 예전보다 책임감이 커지더라고요. 제 밑에 있는 어시스턴트들한테 일을 줘야 하니까. 이쪽 분야도 사람이 너무 없고, 하겠다고 들어오는 친구들도 오래 버티지 못하니까 일이 안정적이지 않은 느낌이 들어요. 앞으로는 안정적으로 일을 하고 싶다는 생각도 들고요. 스타일리스트도 아이돌, 여배우, 남배우, 잡지 등으로 분야가 다른데 아이돌 쪽은 너무 포화 상태이고…. 좀 더 이 업계가 발전했으면 해요. 그리고 그 발전에 저도 한몫을 하고 싶어요.

한국 디자인 현실에 대해
이야기해 주세요.

한국 디자인은 너무 다 똑같아요. 물론 유명한 디자이너들도 있지만요. 특히 내셔널 브랜드 같은 경우 동대문에서 사서 택만 갈고 파는 건 데 디자인을 전공한 사람으로서는 너무 창피한 거예요. 우리나라 같은 경우에, 특히 패션 쪽은 다 해외 브랜드를 베끼거나 조금 유명하다 싶은 디자인을 다 카피해 버리니깐 정말 창피해요. 한국만의 색이나 성향이 있으면 좋겠거든요. 안타깝기도 하고, 뭐, 그래요. 또 그런 색이나 성향이 생기기 위해서는 학교 내에서도 교육 과정이 좀 바뀌어야 한다고 생각해요. 쓸데없는 걸 많이 알려줘서 실무에 필요하거나 실질적인 것들은 안 알려주니까 뜬구름 잡는 느낌이기도 하고요. 그런 게 개선되어야 한다고 생각해요. 언제가 될지 모르겠지만.

디자인 전공자에게 하고 싶은 말이 있으신가요?

일단 디자인을 전공했다고 해서 그 안에서만 길을 찾으려고 하지 않았으면 좋겠어요. 학교 때문에 디자인 관련 일을 해야겠다고만 생각하지 말고, 본인이 진짜 좋아하는 일을 했으면 해요. 다른 일을 더 많이 해보았으면 하거든요. 알바든 인턴이든 뭐든. '내가 대학까지 나왔는데 이런 걸…'이라고 생각하지 않았으면 해요. 이것저것 해보는 게 나중에 무슨 일을 해도 어떻게든 도움이 되거든요. 뭔가 그런 걸 찾았으면 좋겠어요. 자기가 좋아하는 일을 했을 때 정말로 즐거운 일 말이에요.

"입사 첫해부터 휴가 자유롭게…정부 13년 만에 월차 부활 검토"

신입사원이나 비정규직 근로자도 입사 첫해부터 자유롭게 휴가를 쓸 수 있게 될 전망이다. 현행 근로기준법에는 계속 일한 연수가 1년 미만인 근로자는 1개월 개근 시 1일의 유급휴가를 쓸 수 있지만, 다음 해 발생하는 연차휴가에서 사용 일수만큼 차감하도록 하고 있다. 반면 국가공무원 복무규정(공무원법)의 적용을 받는 공무원은 근무 개월수에 따라 연차가 발생한다.

* "입사 첫해부터 휴가 자유롭게…정부 13년 만에 월차 부활 검토", 이데일리, 2017년 7월 24일자

"경제적으로 묶여있던 학생 때의 취향이나 욕구를 조금 더 적극적으로 나의 삶에 반영할 수 있다는 데 있어 실보단 득이 많은 서른 즈음이라고 생각해요."

권도우(30, 남)
현대자동차 재직

자신이 하는 일에 대해서 설명해 주세요.

저는 현대자동차 외장 디자인 1팀에서 일하고 있어요. 저희 팀은 소나타 이하
차종을, 2팀은 그 이상 대형차종을 담당하고 있었는데, 최근에는 구분
없이 분담해서 일하고 있어요. 그래도 아직은 저희 팀이 작은 차를 많이
다루는데, 1:1 모델 경합이 끝나면 해당 차량의 디자인 콘셉트에 맞는
단품(휠, 그릴, 사이드미러 등)을 디자인하기도 하고, 매년 바뀌는 부분 변경
모델을 디자인하기도 합니다.

지금 직장에서 일하게 된 계기와
과정에 대해서 설명해 주세요.

같이 편입한 원찬이 형이 "도우, 너 그림 그리는 거 좋아하니까 자동차 디자인
해보는 건 어때?"라고 했던 게 시작이었어요. 자동차 디자인은 처음부터
끝까지 다 그려서 표현하잖아요. 그게 적성에 잘 맞았던 것 같아요. 주변에서
도움도 많이 받았고요. 덕분에 남들 수없이 낙방하는 현대자동차 인턴도
한번에 통과해서 이렇게 디자이너로 일하고 있네요.

일하면서 가장 기억에 남는
에피소드는 무엇인가요?

중국형 스포츠 세단이었는데, 제가 들어오고 처음으로 위성센터를 이기고
남양이 따낸 프로젝트였어요. 1:1 모델 만들 때 미국이랑 유럽이랑 가져와서
비교하거든요. 그러면 대개는 각각의 모델을 정말 오래 숙고해서 결정하는데,
당시에는 품평장에서 베일 벗김과 동시에 거의 만장일치로 결정하고
박수치며 끝났어요. 그룹원들 신나서 회식하고 난리가 났었죠. 당시 제가
리어 콤비네이션 램프를 담당하고 있었는데, 처음 양산한 램프기도 하고
반응도 좋아서 오래 기억에 남을 것 같아요.

인하우스에서는 어떤 매력이 있어서 일하고 있나요?

글로벌 자동차회사의 인하우스 디자이너로 일하는 것의 매력이라면, 역시 내가 디자인한 무언가가 전 세계에 퍼진다는 점 아닐까요. 특히 현대자동차의 아반떼, 쏘나타 등 판매량이 높은 차들을 맡게 되면 길에서 정말 많이 자주 만날 수 있지요. 또한, 글로벌 트렌드 조사를 위한 해외 출장, 협업 등이 많다는 점도 큰 장점이라고 할 수 있을 것 같아요. 또한, 조직이 크다 보니 스타일링 디자이너로 들어왔어도 본인 적성을 찾아 디자인센터 안에서 다른 방향(CAS자동차 항법 시스템, 칼라, 기획, 지원팀 등)으로의 이동이 용이하다는 점도 장점이라고 할 수 있을 것 같네요.

일할 때 어려운 점이 있다면 무엇인가요?

아무래도 받는 연봉이 높은 만큼 일도 많고, 업무가 돌아오는 싸이클이 매우 빠른 편이에요. 특히 요즈음에는 프로젝트의 수가 종전보다 많이 늘어 디자이너들이 일정 관리에 민감하지 못하면 아이디어가 고갈되거나 혹은 이전에 했던 비슷한 디자인을 본인도 모르게 다시 제시하게 되는 불행한 사태가 발생하는 경향이 간혹 발생하는 것 같아요. 바쁜 와중에도 짬짬이 잘 쉬며 새로운 아이디어를 잘 충전해야 밀려오는 프로젝트에 잘 대응할 수 있는데, 이러한 밸런스 조절이 쉽지가 않네요.

야근은 얼마나 자주 하시나요?

야근에 대해서 강압적이지는 않아요. 제가 입사하기 전에는 야근이 많아 별 보고 회사 다닌다는 등 안 좋은 소문도 많았지만, 지금은 개인 스케줄 관리를 각자가 알아서 하는 분위기로 많이 바뀌었어요. 맡은 업무에 따라 본인이 본인 일정에 맞게 일하고 가는 분위기라고 보면 될 것 같아요. 대체로 품평 일자 임박해서는 주말과 주중 안 가리고 많이 남아있는 편인 것 같고. 리뷰 끝나고 나면 정시퇴근도 많이 하는 편이에요.

당신에게 서른 살이란?

별 차이가 없어요. 경제적으로 묶여있던 학생 때의 취향이나 욕구를 조금 더 적극적으로 나의 삶에 반영할 수 있다는 데 있어 실보단 득이 많은 서른 즈음이라고 생각해요. 사실 한국 사회의 특성상 보이지 않는 사회적 관념으로 세대를 규격화하는 경향이 심한데, 20대를 지나 자신만의 무언가를 찾고 있는 디자이너라면, 사회적 관념에 너무 얽매이면 안 되겠다 싶어요.

결혼에 대한 생각은 어떤가요?

솔직히 할 수만 있다면 저는 일찍 하고 싶어요. 애들도 아버지가 젊을 때 키우는 게 훨씬 낫다고 생각해요. 가르치는 아버지보다는 같이 생각하고 놀아주는 아버지가 더 좋으니까! 하지만 하고 싶은 것도, 하고 있는 것도 많은 터라 제가 여건이 안 되네요. 때 됐으니까, 남들 다 하는 일반적인 결혼 적령기에 맞춰서 억지로 가기도 싫고요. 그리고 아직 닥친 일은 아니지만 약간 걱정되는 건, 지금 직장이 화성에 있는지라 서울에 살기가 쉽지 않아서 경기권에서 살아도 상대방이 괜찮을지가 제일 큰 문제일 것 같네요.

삶의 우선순위에 대해 이야기해 주세요.

저는 건강이 1번이라고 생각해요. 내가 건강해야 가족도 친구도 있는 것이라고 생각합니다. 구체적인 우선순위를 매기자면 건강, 가족, 일, 돈, 사랑 순이 될 것 같아요. 사랑이 왜 마지막이냐고요? 지금은 여자친구가 없어서 사랑을 맨 뒤로 놓기는 했는데…. 만약 생긴다면, 3순위 정도 될 것 같아요. 어쨌든 나 자신과 가족이 먼저 아니겠어요?

여가시간에 무엇을 하는지
이야기해 주세요.

주말엔 주로 축구를 하면서 시간을 보내는 편이에요. 평일 저녁에도 이것저것
많이 하고 있는데, 월요일엔 수원에서 그룹으로 축구를 배우고 있고요.
화요일에는 디자인센터 축구팀에서 뛰고 수, 목, 금에는 간단한 근력운동을
하거나 몸이 피로할 땐 오버워치 하면서 쉬는 편이에요. 말하고 나니 운동이랑
게임만 하는 것 같네요.

앞으로의 계획 혹은 꿈은 어떻게 되시나요?

2~3년 안에 제 디자인으로 1:1 피지컬 모델 한 대 만들어 보는 게 목표에요.
현대 외장디자인센터 프로세스가 있는데, 프로젝트 마지막에 1:1 피지컬
모델을 제작해요. 미국, 유럽도 같이 진행하는데, 각 위성 센터별 한 대씩
총 세 대를 비교해보고 하나를 정하거나 좋은 부분을 합쳐서 후속 모델을
확정해요. 다른 모델과의 병합 없이 바디부터 단품 하나까지, 온전히 제
모델을 베이스로 한 1:1 피지컬 모델을 만드는 게 목표예요. 지금 진행하는
프로젝트에 제출한 안이 반응이 좋아서 3D 모델로 만드는 중인데, 만약
이번에 잘 풀려서 1:1까지 올라가면 목표 달성인 거고, 안 되면 다시 처음부터
될 때까지 해야죠.

한국 디자인 현실에 대해
이야기해 주세요.

국내 디자인의 현실에 대해 함부로 얘기하기가 쉽지는 않네요. 그래도 조금 얘기를 해 보자면, 그렇지 않은 기업도 많지만, 아직도 많은 기업이 철학과 생각이 담긴 디자인과 브랜드 아이덴티티를 지향하기보다는 그저 약간의 장식 혹은 겉치레로 쓰고 버려지는, 디자인을 단지 멋지고 트렌디한 액세서리 같은 개념으로 받아들이고 소비하고 있다고 생각해요. 물론 대중의 인식이 변화하면서 점점 더 나아지고는 있지만, 아직 갈 길이 멀다고 생각합니다.

디자인 전공자에게 하고 싶은 말이 있으신가요?

졸업을 앞둔 친구들, 3~4학년 친구들이라고 가정하고 이야기를 한다면, 아직 내가 뭘 해야할지 못 정한 친구들이 대부분이라고 생각해요. 아직 크게 끌리는 일이 없다면 굳이 억지로 정하지 말았으면 합니다. 대신, 뭐가 되었든 꾸준히 뭔가를 하고 있으면 좋겠어요. 그리고 이왕에 디자이너로 살기로 마음을 먹었다면, 스타일링이든 개념이든 자신만이 가지고 있는 강력한 무언가를 찾으려는 시도를 많이 했으면 좋겠어요. 사실 졸업할 즈음이 정말 자유롭게 무언가를 막 하기에 딱 좋은 시기라고 생각해요. 디자인 이론도, 툴도 일정 수준 이상이 되어 자기가 구상한 디자인 개념을 꽤 완성도 있게 시각화해낼 수 있는 최적의 시기거든요. 다른 멋진 디자이너들과 같아지려 노력하지 말고, 더 달라지려는 노력을 했으면 좋겠어요.

가장 소중한 물건은 무엇인가요?

제가 고3 때 좋아했던 친한 친구가 열심히 하라고 저한테 선물해준 붓인데,
이제 자주 쓰지는 않지만 아직 가지고는 있어요. 고3과 재수를 견뎌낸 대견한
붓이기도 하고, 아직도 컨디션이 좋아서 가끔 수채화 그릴 때 쓰기도 해요.
어릴 때의 추억이 담겨 있는 좋은 붓이에요.

"이제 '결혼 적령기'라는 말이 무의미해질지도 모른다"*

'결혼 적령기'는 시대에 따라 달라져 왔다. 2010년대 대한민국의 '결혼
적령기'는 통칭 30대 초중반의 나이를 일컫는다. 그러나 이제 적어도
서울에서는 '결혼 적령기'라는 말이 더 이상 통하지 많을 것으로 보인다.
뉴스1에 따르면 14일 서울연구원은 '서울시 청년 고용정책 평가와 정책과제'
보고서를 공개했다. 이에 따르면 30~34세 서울 거주 청년 10명 중 5명은 미혼
상태인 것으로 나타났다.

* "이제 '결혼 적령기'라는 말이 무의미해질지도 모른다" 허핑턴 포스트 코리아, 2017년 5월 15일자

"지금까지 한번도
해본 적 없는 새롭고
다양한 일들이
많이 들어오는데,
상대적으로 시간을
너무 적게 주니깐 그
시간 안에 시안이 잘
나오지 않아 너무
힘들고 밤새는 일이
많아지죠."

이한별(30, 여)
S 디자인 에이전시 재직

자신이 하는 일에 대해서 설명해 주세요.

저는 브랜드 디자인과 패키지 디자인을 해요. 어떤 브랜드가 출시됐을 때, 브랜드에 대한 콘셉트나 방향을 잡고 그에 맞는 로고와 상품에 맞는 패키지를 기획해서 디자인하고 있어요. 브랜드 디자인은 로고 하나에서 끝나는 게 아니라, 브랜드에 대한 콘셉트와 방향에 맞는 수많은 디자인을 하는 거예요. 예를 들어 작게는 소봉투, 대봉투에서부터 크게는 자동차에 들어가는 사인 작업까지 해요.

지금 직장에서 일하게 된 계기와 과정에 대해 설명해 주세요.

저는 캐릭터 디자인과 애니메이션을 공부했기 때문에 바로 디자인 분야로 취직을 하기가 힘들더라고요. 그래서 정부 지원 프로그램을 통해서 편집 디자인 과정 학원을 다니며 포트폴리오를 준비했어요. 이곳저곳에 포트폴리오를 제출하고 최종 면접도 떨어져 보고 하면서 가고 싶은 기업들을 찾아봤는데, 회사들에 대한 정보도 많이 없고 어디에 가고 싶은지도 모르겠고 해서 힘들었어요. 그러다가 친구의 지인이 운영하는 디자인회사에 면접을 보러 갔는데, 대표님이 지향하는 바와 제가 생각하는 바가 일치해서 일을 시작하게 됐어요. 그런데 얼마 후에 회사가 무너졌어요. 그래서 다시 이직할 곳을 알아보고 면접을 봐서 지금 회사에 입사하게 되었어요.

일하면서 가장 기억에 남는 에피소드는 무엇인가요?

힘들었던 일들이 많이 기억에 남아요. 주마등처럼 지나가네요. 힘들었던 게 한두 개가 아니라서…. 그중에서 기억에 가장 남는 건 병원과 관련된 디자인을 했던 거예요. 디자이너로 일을 하다 보면 다들 시안을 내게 되는데, 그러면서 경쟁이 생기고 부담을 느끼게 돼요. 병원과 관련된 일이 제가 입사한 후 처음 선택된 프로젝트라 많이 기억에 남아요.

디자인 에이전시에서 일하는 것의 매력은 무엇인가요?

매력 있어요. 에이전시에 있다 보니, 프로젝트를 엄청 다양하게 많이 했어요. 진짜 별거 다 해봤어요. 화장품, 식품부터 해서 기저귀, 병원, 카페도 하고 이 세상에서 하고 있는 디자인 일들이 다 들어오니깐, 그게 힘들면서도 어떻게 보면 다양하게 해볼 수 있는 매력이 있는 것 같아요. 매일 똑같은 것만 하면 비슷한 톤앤매너가 정해지게 되는데, 그게 아니라 진짜 다른 콘셉트의 다른 디자인 업무들이 들어오거든요, 다양한 톤앤매너를 잡아서 다양한 디자인을 해볼 수 있는 기회가 주어지는 매력과 재미가 있어요.

일할 때 어려운 점이 있다면 무엇인가요?

일이 힘들어요. 많은 창의성을 요구하는데, 시간이 많이 주어지지 않아 어려워요. 정말 지금까지 한번도 해본 적 없는 새롭고 다양한 일들이 많이 들어오는데, 상대적으로 시간을 너무 적게 주니깐 그 시간 안에 시안이 잘 나오지 않아 너무 힘들고 밤새는 일이 많아지죠.

야근은 얼마나 자주 하시나요?

야근은 진짜 많이 해요. 야근을 넘어서 철야를 하는 경우도 많아요. 진짜 죽겠다 싶을 때도 많아요. 입사 초기 때부터 지금까지 제시간에 들어간 적이 드물어요. 제때 퇴근한 적은 한두 번일걸요. 진짜 칼퇴근은 해본 적이 없는 것 같아요. 그래서 회사에서도 직원들이 힘들어 하니깐, 야근을 없애보자고 실행한 적이 있었는데, 얼마 못 가더라고요. 그 시기 빼고는 철야와 야근을 많이 해요.

당신에게 서른 살이란?

저는 솔직히 나이에 대해서 신경을 쓰며 살지 않았어요. 서른 살이 더 특별하게 느껴지거나 하지는 않지만, 커리어적인 면에서 생각하면 고민이 되는 것 같아요. 혹시라도 이직을 한다면 나이가 많은 게 좀 불리할 수도 있을 것 같거든요. 그런 면에선 나이가 좀 신경 쓰이는 것 같아요.

결혼에 대한 생각은 어떤가요?

결혼을 하고 싶긴 한데, 현실적으로는 힘들 것 같아요. 여자의 경우는, 특히 결혼한 여자는 이직이나 취직 시 기피 대상이 될 수도 있다고 생각해요. 결혼을 하고 싶기는 하지만, 현실적으로 봤을 때 결혼을 하게 되면 불리해지는 게 있는 것 같아요.

삶의 우선순위에 대해 이야기해 주세요.

마음속으로 생각하는 순위는 있는데, 실제로 살고 있는 순위는 다른 것 같아요. 마음속으로 세워두었던 순위는 사랑, 가족, 건강, 일, 그리고 돈은 마지막이에요. 제 마음은 그래요. 현실로 넘어가면 일이 우선시 되고, 그 다음이 돈, 사랑, 가족, 건강이에요. 일은 내 마음이 어떻다고 해서 조정이 되는 게 아니기 때문에 현실적으로 보면 일이 제일 우선이 되는 것 같아요.

여가시간에 무엇을 하는지 이야기해 주세요.

솔직히 여가시간은 많이 없는 것 같아요. 특히 평일에는 진짜 없어요. 일 끝나고 나면 집에 가서 자고, 다시 일 나가고…. 주말이 되면 하면 전시를 보거나 친구와 카페를 가거나 인스타그램에 나온 맛집을 맛보러 돌아다니거나 영화를 보는 것 위주로 해요.

앞으로의 계획 혹은 꿈은 어떻게 되시나요?

저는 스물여덟 살 때쯤 계획을 세웠었어요. 예전에 자기 인생의 20대, 30대, 40대 때의 계획을 세우고, 목표를 이루어 나가며 사는 게 좋다고 말한 강의를 들은 적이 있어요. 그래서 계획을 세워봤어요. 물론 시간이 지나면 좀 달라지긴 할 것 같은데, 현재 계획으로는 30대 때 지금처럼 브랜드와 디자인을 배울 수 있는 만큼 많이 배우고, 40대 때는 더 많은 일을 해 보고, 50대 때는 제 브랜드를 하나 만들어 보고, 60대 때는 경영을 해 보고 싶은 꿈이 있어요.

한국 디자인 현실에 대해 이야기해 주세요.

저는 좀 부정적으로 생각해요. 다른 분들은 어떠신가요? 디자인을 시작할 때는 내가 하고 싶은 것을 할 수 있고, 창의적인 일을 할 수 있겠다 생각했는데, 솔직히 말하면 사람들이 말하는 요구 사항을 들어주는 사람이 된 것 같다는 느낌을 받을 때가 많아요. 예를 들어, 만족스러운 창의적인 작업을 해서 가지고 가도 클라이언트 맘에 들지 않으면 세상에 영원히 나오지 못하는 게 되거든요. 디자이너들에게 의사결정권이 없기 때문에, 디자이너들이 힘이 없다는 느낌이 들어요. 그것을 밀고 나가기 위해서는 디자이너가 설득할 수 있는 정도가 돼야 하는데, 아직까지 그런 경우는 많이 없는 것 같아요.

디자인 전공자에게 하고 싶은 말이 있으신가요?

제가 알고 있는 사람들이라면 어떤 상황인지에 따라서 해줄 수 있는 말이 다를 것 같지만, 다 아울러서 어떻게 하라고 말하기는 어려운 것 같아요. 만약 과거의 제 자신에게 말을 해준다고 생각하면, 놀았던 시간도 좋긴 했지만 조금 더 일을 빨리 시작할걸 하는 후회가 있어요. 저는 졸업을 하고 2년 정도 다른 일을 하다가 늦게 일을 시작했는데, 조금 더 빨리 시작했으면 좋았겠다고 생각해요. 그러면 실력을 더 쌓을 수 있었을 텐데⋯. 아무래도 실력이 쌓이는 것은 타고난 것도 있지만, 시간 싸움인 것도 있거든요. 많이 하고 오래 하면 할수록 실력이 다를 수 있으니까⋯.

가장 소중한 물건은 무엇인가요?

제 작업물이 들어있는 외장하드요. 지금은 자료가 제일 중요한 것 같아요. 그게 제 자산이에요. 불이 나면 그것을 먼저 챙겨 나올 것 같아요. 일반적인 물건들은 없어지면 살 수 있어서 그런지 물건 욕심은 많이 없어요. 하지만 작업물들은 그렇지 않기 때문에, 가장 소중한 물건은 제가 몇 년 동안 작업했던 것들이 들어있는 외장하드죠.

"새벽출근·야근에 주말근무까지…과로사하는 사람들"

취업포털 사람인이 지난 17일 직장인 1천 486명을 대상으로 야근 현황을
조사한 결과, 직장인 중 78.9%는 야근한다고 응답했다. 일주일 평균 야근
일수는 4일이었다. 야근 이유는 '업무가 많아서(56.2%, 복수응답)'가
가장 많았다. '업무 특성상 어쩔 수 없어서(38.7%)', '야근을 강요하는
분위기(30.3%)' 때문이라는 이들도 상당했다. 한국의 1인당 근로시간은 2015년
기준 연평균 2천 113시간. 경제협력개발기구(OECD) 평균 근로시간 1천
766시간보다 347시간 이상 높다.

* "새벽출근·야근에 주말근무까지…과로사하는 사람들", 연합뉴스, 2017년 7월 28일자

"내 삶과 사고방식은 달라진 것이 없고 여전히 늦잠이 좋고, 주말이 좋고, 사람들 만나는 게 좋고, 지금 내가 하는 일도 좋아요. 여기까지는 내 스스로가 느끼는 서른 살이에요.

하지만, 디자이너로서
느끼는 서른 살이란
나이는 분명히 달라요."

심재문(30, 남)
Joseph design studio 운영

자신이 하는 일에 대해서 설명해 주세요.

'Joseph design studio'를 운영 중이에요. 스튜디오에서 진행하는 작업은
크게 'Product, Interior, CG' 이렇게 3가지 방향으로 나뉘어요.
그 외에는 각종 전시용 부스도 디자인하고 가구도 디자인하고 있어요.
주 업무는 디자인 및 기획이고, 부가적으로 설계 및 제작도 하고 있고요.

소규모 스튜디오를 시작하게 된 계기와
과정에 대해서 설명해 주세요.

올해 1월 말에 시작했는데, 다니던 회사를 그만두려고 준비하면서 틈틈이
만들었어요. 워낙 시간이 안 나서 하루에 한두 시간씩 작업하다 보니까 3개월
정도 걸린 것 같아요. 앞으로의 계획에서도 언급하겠지만, 저만의 브랜드를
갖고 싶었어요. 내가 가장 잘할 수 있고 자신 있는 분야가 디자인이니 언젠가
한번쯤은 내 자체가 브랜드가 되어보고 싶었죠. 그러기 위해선 이게 가장
빠른 길이라는 생각이 들었어요.

최근 들어 소규모 스튜디오가 많아지고 있는 추세인데
그 이유는 무엇이라고 생각하시나요?

매년 디자인 시장으로 쏟아져 들어오는 신규 디자이너들이 3만 6천 명이라고
하죠. 물론 현실적인 문제로 전공을 포기하는 경우도 많겠지만, 그걸
고려하더라도 회사들이 채용하는 인원은 한계가 있어요. 또한, 사회적인 인식
중에 '디자이너는 야근이 많고 박봉이다'와 같은, 다른 직종들과는 확연히
다른 문제점들로 인해서 굳이 회사에 취직하려고 하지 않거나, 혹은 저처럼
디자이너로서 나만의 색깔을 나타낼 수 있는 브랜드를 갖고 싶기 때문이
아닐까 싶어요.

일은 어떤 경로로 의뢰 받으시나요?

아직은 직장과 겸업으로 운영하는 방식이라 따로 영업은 하지 않고 있어요.
주로 인맥에 의해 의뢰가 들어와요. 아직 우리나라는 학연, 지연, 혈연의
사회라는 걸 몸소 체험하고 있어요. 이제 시간적인 여유가 생기니까 영업도
하려고 해요.

작업의 단가 책정은 어떻게 하시나요?

프로젝트에 따라 달라요. CG는 보통 시안에 들어가는 이미지 컷으로
계산하지만, 전시용 집기나 인테리어 디자인은 프로젝트 기간, 혹은 사이즈로
계산하는 경우도 있어요.

소규모 스튜디오의 매력은 무엇인가요?

물론 클라이언트와의 조율이 필요하긴 하지만 좀 더 뚜렷한 저만의 컬러를
나타낼 수 있다는 매력이 있어요. 회사 소속으로 디자인을 진행하게
되면 결과물에는 그 회사의 컬러가 묻어나게 돼요. 색상의 문제가 아니라
프로젝트를 진행할 때 접근하는 방식, 디자인을 풀어나가는 방식이 회사마다
다르죠. 이는 결과물에도 영향을 주거든요. 어느 정도 경력이 쌓이다 보니까
타 업체의 디자인 시안을 보면 '아 이거 OO업체 시안이네'라는 것이 보이기도
해요. 따라서 디자이너로서 본인이 가진 디자인 감각과 컬러를 표현하기에는
회사 소속일 때보다 스튜디오를 운영하는 것이 훨씬 수월한 것 같아요.

소규모 스튜디오를 운영하면서
어려운 점이 있다면 무엇인가요?

일의 유무가 아닐까 싶어요. 인맥을 통한 운영 방식은 분명 한계가 있어요.
지금의 제가 스튜디오를 번듯한 사업체로 운영하지 못하는 이유이기도 해요.

당신에게 서른 살이란?

나이에 크게 의미 두는 성격이 아니라서 그런지, 저 스스로의 자각보다는 주변에서 조금 다른 시선으로 바라보는 것 같아요. '이제 나이 서른인데 몸 관리해야 한다'라든가 '이제 나이 서른인데 결혼 준비 해야지'와 같은 이야기들이 좀 더 잦아졌어요. 시간이 점점 빨라진다는 느낌을 받긴 하지만 저는 아직 서른이라는 나이가 별로 믿기지 않아요. 스물 다섯, 스물 여섯, 스물 아홉 그리고 서른. 내 삶과 사고방식은 달라진 것이 없고 여전히 늦잠이 좋고, 주말이 좋고, 사람들 만나는 게 좋고, 지금 내가 하는 일도 좋아요. 여기까지는 내 스스로가 느끼는 서른 살이에요. 하지만, 디자이너로서 느끼는 서른 살이란 나이는 분명히 달라요. 가장 크게 와닿는 점이라고 하면, 세상을 보는 눈이 달라졌어요. 어렸을 때는 볼 수 없었던 디자이너로서의 시각이 좀 더 크게 열린 듯해요.

결혼에 대한 생각은 어떤가요?

어렸을 적부터 제 희망은 스물 다섯 살에 결혼해서 젊은 부모로 사는 것이었어요. 근데 그건 정말 철없는 어렸을 때의 생각이었구나 싶어요. 다들 어렸을 때는 '나 어른 되면 통일돼서 군대 안 가겠지?'라고 생각하는 것처럼. 근데 요즘은 결혼이 꼭 필수는 아니라는 생각이 들어요. 현재도 독립해서 혼자 살고 있지만 '지금 내 생활과 삶에 만족하는데 굳이 결혼을 해야 할까?'라는 생각. 그리고 주변에 결혼한 사람들의 조언 아닌 조언도 이런 생각에 한몫을 해요.

삶의 우선순위에 대해
이야기해 주세요.

딱히 우선순위의 경중을 따지고 싶지 않은 것들인데 그래도 따져보자면,
'가족, 건강, 일, 사랑, 돈'의 순서가 아닐까 싶어요. 잃어버리면 안 될
순서라고 보면 와닿을 듯해요. 조금 더 쉽게 이야기하자면, 잃어버리면 다시
찾기 힘든 순서랄까.

여가시간에 무엇을 하는지
이야기해 주세요.

딱히 여가 시간을 가져본 적이 없어요. 초년생 때부터 다녔던 회사가
야근이 정말 많았는데, 보통 새벽 2~3시쯤 퇴근했어요. 그리고 무조건 9시
출근하고 주말도 없었어요. 정말 바쁠 땐 3일간 잠 한숨도 못 자고 일했어요.
그러다 보니 딱히 여가시간을 가져본 기억이 없고, 쉬는 날은 오롯이 쉬면서
충전을 해야 했어요. 근데 최근에 이직한 회사는 야근이 별로 없어서 약간
혼란스럽기도 해요. '퇴근하고 집에 가면 뭘 해야 하지?', '주말엔 뭐하지?',
'이렇게 일찍 퇴근해도 되는 건가?' 이런 생각들로. 하지만 나름 이 생활에
적응되어 가니 요즘엔 친구들을 만나거나 함께 살고 있는 강아지랑 산책해요.
공원 한 바퀴 쭉 돌고 들어가서 집안일도 좀 하고⋯. 또, 취미 생활로 영화
보는 것을 정말 좋아해요. 영화를 워낙 좋아하다 보니 빔 프로젝터와 스크린을
설치해놨어요. 주말엔 거의 24시간 영화를 틀어놓아요. 지금까지 투자했던
취미 생활 중에서 가장 만족도가 높아요. 그 외에는 가끔 인라인 스케이트도
타고 뭐 그 정도인 것 같아요. 이제 시간 여유가 늘어났으니 앞으로도 다른
취미 생활을 더 찾아볼 생각이에요.

앞으로의 계획 혹은 꿈은 어떻게 되시나요?

모든 디자이너가 생각하는 꿈이라면 본인이 하나의 브랜드가 되는 것이 아닐까 싶어요. 피터 슈라이어나 카림 라시드처럼. 저 또한 다르지 않아요. 디자이너로서 내가 하나의 브랜드가 되고 싶어요.

한국 디자인 현실에 대해 이야기해 주세요.

어렵죠. 물론 세계적으로 유명하고 실력 있는 한국인 디자이너들이 많지만, 디자인에 대한 우리 사회의 인식은 그리 좋지 않아요. 디자이너는 디자인을 전문적으로 배우고 디자인에 대한 전문적인 지식과 감각을 바탕으로 일하는 사람이죠. 하지만 우리 사회는 디자이너를 그저 클라이언트 본인들의 생각을 그려내는 용도로 사용해요. 예를 들어, 어떤 프로젝트를 진행하면 애초에 디자이너가 제안했던 방향과 최종으로 진행하게 되는 결과물은 하늘과 땅만큼 달라지기도 하고, 심지어 수정만 스무 번 가까이 한 프로젝트도 있어요. 결국 나오는 결과물은 클라이언트의 시각에 맞는 디자인이 되는 것인데, 본인의 생각이 들어간 디자인은 본인 눈엔 굉장히 좋아 보여요. 그러나 대부분 클라이언트는 디자인을 전공한 사람이 아니죠. 그러니 결과물 또한 좋을 리 없어요. 결국 그대로 제품을 만들게 되고, 만들어진 제품을 앞에 두고 굉장히 자랑스럽게 얘기해요. "내가 디자인도 해보고 그랬는데, 디자인 뭐 별거 아니네." 놀랍겠지만 제 눈과 귀로 직접 겪었던 실화예요. 그만큼 사회적인 인식과 현실이 좋지 않다고 생각해요.

디자인 전공자에게 하고 싶은 말이 있으신가요?

힘내셨으면 좋겠어요. 일반적으로 생각하는 것처럼 멋지고 행복한 직업은 아니에요. '디자이너입니다'라고 하면 보통 '오~ 디자이너 멋있던데요'라는 대답이 돌아오는데, 저도 어렸을 땐 그랬어요. 그래서 이 일을 시작하게 된 거고요. 근데 제가 겪어보니 실상은 멋있지도 않고 오히려 힘든 부분이

많아요. 프로젝트를 마무리해가면서 느끼는 뿌듯함. 그 한 가지를 얻기 위해서 겪어야 하는 스트레스와 문제들이 너무 많으니깐요. 그러니 다들 힘내셨으면 해요.

가장 소중한 물건은 무엇인가요?

외장하드입니다. 10년 가까운 학교생활과 사회생활을 하면서 디자이너로서 작업해왔던 저의 모든 역사가 담겨 있어요. 어떻게 보면 저의 발전 과정을 찾아볼 수 있는 보물이죠. 그리고 디자이너에게 가장 중요한 각종 데이터와 소스 그리고 쉬운 작업을 가능하게 하는 각종 플러그인을 보관하고 있어요. 각종 프로젝트를 진행하면서 필요한 자료들과 사진들도 있고요. 제가 언젠가 디자인을 그만두는 날이 오더라도 이 외장하드는 평생 보관할 것 같아요.

문재인 대통령「독일 베를린 쾨르버 연설」중 일부*

나는 이 자리에서 분명히 말합니다. 우리는 북한의 붕괴를 바라지 않으며, 어떤 형태의 흡수통일도 추진하지 않을 것입니다. 우리는 인위적인 통일을 추구하지도 않을 것입니다. 통일은 쌍방이 공존공영하면서 민족공동체를 회복해 나가는 과정입니다. 통일은 평화가 정착되면 언젠가 남북간의 합의에 의해 자연스럽게 이루어질 일입니다. 나와 우리 정부가 실현하고자 하는 것은 오직 평화입니다.

* 문재인 대통령은 "흡수통일 추진하지 않겠다"고 말했다(독일 베를린 쾨르버 연설 전문, 영상), 허핑턴포스트 코리아 2017년 7월 6일자

"디자이너를 마치 '자판기'처럼 취급하는 것 같아요. 디자이너들도 엄연한 전공분야가 있는데 사람들이 그런 것들에 대해 무지한 것 같고 관심도 부족하고. 그러면서 스타 디자이너에 대한

집착이 강해요.
그래서인지 디자이너
본인들도 자신을
낮추는 경향이 심한 것
같아요."

오수진(30, 여)
삼성전자 재직

자신이 하는 일에 대해서 설명해 주세요.

저는 제품 디자이너고요. 삼성전자에서 가전 쪽 세탁기 파트 디자인을 하고 있어요.

지금 직장에서 일하게 된 계기와
과정에 대해서 설명해 주세요.

저는 근처에 의료산업단지가 있고 그쪽으로 연계가 되어있는 원주의 연세대학교에 편입을 했어요. 졸전을 마친 후에 제 포폴을 들고가서 '제 목업을 전시해주면 급여를 받지 않겠다'라고 찾아가서 인턴처럼 일했어요. 그리고 3년 경력으로 면접을 보러 다녔어요. 면접에 붙어서 연봉 얘기를 주고받다가 '아, 의료기기는 아니구나' 싶었어요. 생각을 바꾸고 가전 관련 품목의 중소기업에 지원했어요. 그렇게 들어갔는데… 거기서 최강의 고통을 겪었어요. 디자이너로 들어가서 마케팅까지 잡다하게 일했고 리빙페어 기획, 제품 디자인 기획도 6번 정도 했어요. 물론 양산은 다 안됐어요. 돈이 없어서. 당시에 저를 도구로 생각한다는 생각이 들고, 점점 아니라고 느낄 때쯤, 회사가 어려워져서 삼 개월 정도 월급을 미루고 다니다가 결국 나왔어요. 그리고 실업급여 받고 다녔어요. 당시에 온갖 생각을 다했어요. '제품 디자인을 더 이상 못할 것 같다. 난 이제 어떻게 살아야 하지?' 막막해하는데 그때 삼성 공채공고가 떴어요. 면접 스터디도 많이 하고 포폴도 제품, 그래픽, UX하는 사람 할 것 없이 온갖 사람들에게 다 물어보고 다니고. 그렇게 정말 열심히 했고 힘들게 들어갔던 것 같습니다.

일하면서 가장 기억에 남는
에피소드는 무엇인가요?

제가 입사하고 처음 맡았던 부분이 필터였어요. 필터가 작지만 중요한 품목이거든요. LG의 전자동 세탁기(통돌이)에서 먼지 파동이 일어났는데, 필터를 없애면서 먼지가 역류를 한 거예요. 이게 정말 엄청난 액수의 매출이

급감하는 문제가 될 수 있거든요. 이 문제를 저와 1년차 선배가 맡았어요. 처음으로 이런 기능적인 품목을 맡았고 신경써야 할 부분이 정말 많았어요. 이전에는 뭔가 크고 멋있는 것을 디자인해야 한다는 생각이 있었는데 생각이 많이 바뀌었어요. 아참, 그리고 당시에 사정상 신입사원 3주 교육도 제대로 못 받고, 툴도 서툴고 그랬어요. NX, 그리고 곧 잘했던 라이노도 잘 안 되는 거예요. 거기서 자괴감을 심하게 느꼈는데, 이럴 때 중소기업 같은 경우 옆에서 한 사람이 잘 못하면 그것을 가로채려 하거나, 말로 떼우려는 사람이 많아요. 그런데 여기선 그렇지 않더라고요. 인성을 본다는 게 정말… 윗분들이 '나도 이런 경우가 있었는데, 많이 힘들었고 울기도 많이 울었다. 하지만 결국 잘 해냈다. 지금은 눈치도 많이 보고 하겠지만 지나보면 아무것도 아니다' 이런 식으로 얘기해주세요. 여기선 다들 사람도 좋고 다들 열심히, 그리고 잘해요. 다들 그러잖아요. 처음으로 양산된 제품. 그런데 전 이전에 부조리한 것을 너무 많이 겪어서인지 제겐 이 부분이 컸던 것 같아요.

인하우스에서는 어떤 매력이 있어서 일하고 있나요?

체계적으로 일을 할 수 있다는 점. 에이전시 같은 경우에는 닥치는 대로 하잖아요. 그냥 일이 들어오면 해야 하고, 어떤 것에 대한 생각을 해볼 충분한 시간이 없고 자판기처럼 찍어내기도 하죠. 어떤 사람들은 오래 일하다 보면 레퍼토리가 있어요. 형태의 참고 같은 것들이 자신의 머릿속에 이미 있는 거예요. 그것으로 계속 돌려쓰는 느낌이 있는데, 여기는 꾸준히 일이 있기도 하고, 그리고 제품 자체만 봤을 때에도 품목별로도 다양하게 다루니까 일이 안 끊기잖아요. 또 마케팅이나 개발부서, 품질 쪽 등의 타 부서랑 협업을 해서 진행하다 보니까 금형 지식과 같은 것들도 더 잘 알게 되고. 아, 사람을 대하는 법을 더 잘 배울 수 있는 것 같아요.

일할 때 어려운 점이 있다면 무엇인가요?

품목의 한계라고 해야 하나. 에이전시는 다양하게 일이 들어오는데 여기는 한정된 분야에서 일을 하다 보니까 그 분야에서만 굳어버린다는 게 단점인 것 같아요. 그리고 개발 쪽이랑 싸우는 것도 힘들고요. 또 의사결정 단계가 많아서 뭔가 통과되기가 정말 어렵죠. 에이전시의 경우 클라이언트가 좋다 하면 끝인데 여기는 컨펌 단계가 너무 많아서…. 들어보셨죠? '좋은 디자인이 많이 나오는데 위에서 다 망가뜨린다' 하는 소문이 있잖아요. 사실이고요. 그렇다고 해서 존중 안 해주는 것은 아닌데 여러 가지 회사 상황에 따라서 또 영향을 받으니까요.

야근은 얼마나 자주 하시나요?

우선 '유동적이다'라고 말할 수 있을 것 같아요. 급한 것들이 들어올 때만 하고, 시기에 따라 달라요. 제가 못하면 하죠. 하지만 거의 하지 않는다는 거. 한 달 중 일주일도 안 하는 것 같아요. 예전에는 그래도 많이 한 것 같은데 요즘은 오히려 자꾸 가라고 해요.

당신에게 서른 살이란?

확실히 인생의 전환점은 되는 것 같아요. 다양한 경험을 쌓다 보니까 자신의 취향이나 가치관, 그런 것들이 확실해지는 계기라고 해야 하나? '내가 서른 살이 되어서 가정을 꾸려야 하고' 뭐 이런 것들이 아니라, 내가 뭘 하고 싶은지 분명해지고 내 색깔을 갖게 된다는 게 서른 살의 다른 점이라고 생각해요. 그리고 서른, 사실 슬퍼요.

결혼에 대한 생각은 어떤가요?

전 스무 살 때부터 자취를 했어요. 그때 외로움을 많이 느껴서 결혼도 빨리 했으면 했어요. 대학 졸업생들도 그냥 떠밀리니까 취직을 해야겠다 생각을

하는 거지 원래는 여행도 더 가고 싶고 하고 싶으신 거 많잖아요. 솔직히 대학생 신분에서 할 수 있는 것도 더 많고. 저도 쫓기듯이 결혼을 하고 싶지 않아요. 주변에 안 좋게 된 케이스들도 많이 보이고. 내가 나이가 찼다고 해서 굳이 해야 될 필요가 있나 싶어요. 같이 평생을 함께할 친구를 찾는 것이기 때문에 좀 천천히 해도 되겠다 그런 생각이 들어요.

삶의 우선순위에 대해 이야기해 주세요.

첫 번째로는 건강이요. 전 좀 특이한 경우일 수 있는데, 제가 좀 큰 수술을 했었어요. 몸에 칼을 대고 나니까 몸에 힘이 쫙 빠져서 1년 동안 아무것도 못 하겠더라고요. 한동안 정말 많이 우울하고 힘들었어요. 그리고 두 번째는 일인데, 일은 주체성을 있게 만드는 중요한 요소라고 봐요. 내 자존심을 위한 조건, 삶의 원동력쯤 되는 것 같아요. 다음으로는 가족이요. 제가 동생을 잃을 뻔한 적이 있어요. 동생이 친구랑 사고가 나서 동생 친구는 사실 그렇게 되었거든요. 그때 충격 먹고 겁도 났어요. 그리고 돈, 정말 중요하죠. 스물다섯 살에 처음 취업했을 때에는 말도 안 되는 연봉으로도 일을 할 수 있다는 것에 기뻤는데, 그래도 많이 있어보니까 좋더라고요. 그리고 사랑이 마지막이에요. 글쎄요, 아직 정말 마음 맞는 친구를 못 찾아서 그런 것일지 몰라도 우선은 제게 다른 것들이 더 중요한 것 같습니다.

여가시간에 무엇을 하는지 이야기해 주세요.

공연이나 전시회도 가고, 지인들 만나는 데 시간을 많이 투자하는 편이에요. 맛집 탐방하는 것도 좋아해서 지인들이 놀러오면 가이드를 해줄 수 있을 정도예요. 비오는 날에는 미술관에 가서 시간을 많이 보내요. 혼자 생각에 잠기기에 좋은 것 같아요. 그리고 주기적으로 뮤직페스티벌이나 소규모 공연 등을 다니면서 스트레스를 풀어주는 편이에요. 공부는 하지 않아요.

앞으로의 계획 혹은 꿈은 어떻게 되시나요?

사람들이 저한테 상담을 많이 해요. 저 같은 경우는 회사를 다녀보고 학교를 한번 더 들어간 거잖아요. 다른 사람들은 그렇지 않죠. 보통은 1~2학년 때 적당히 학교 다니다가 3~4학년 되어서 졸전, 공모전, 인턴, 포트폴리오, 해야 할 것들은 많죠. 그런데 그들이 정보를 얻을 데가 없어요. 그런 점들을 많이 느끼면서 이런 것들을 제대로 가르칠 수 있거나 좀 조언해줄 수 있는 저만의 사업을 하고 싶어요. 하지만 확실히 이거다 하는 게 아니라 구체화 시키는 중이에요.

한국 디자인 현실에 대해 이야기해 주세요.

많이 잘못된 것 같아요. 외국의 경우에는 디자인 인력에 대해서 높게 쳐주잖아요. 제 학교 선배가 네덜란드에서 디자인 인턴을 하면서 스피커를 오브제 형태로 만드는 작업을 했어요. 그때 특정 재료를 쓰면 단가가 올라가는 상황에서 재료를 다른 것으로 대체해야 하지 않는지에 대한 얘기가 나왔는데 '그럴 필요 없이 판매 가격을 올리면 돼' 그런 식? 디자인 자체의 가치를 존중해주는 거죠. 그런데 솔직히 한국에서는 디자이너를 마치 '자판기'처럼 취급하는 것 같아요. 디자이너들도 엄연한 전공 분야가 있음에도 사람들이 그런 것들에 대해 무지한 것 같고 관심도 부족하고. 그러면서 스타 디자이너에 대한 집착이 강해요. 그래서인지 디자이너 본인들도 자신을 낮추는 경향이 심한 것 같아요. 또 디자인 자체를 대하는 방식 자체가 많이 잘못되어 있다고 생각해요. 창의성을 키워줘서 자유로운 발상을 할 수 있도록 해야 하는데 주입식 교육이 일반화되어 있다 보니까 디자인도 그런 것 같아요. 그냥 '이게 좋으니까' 집어넣으려는 경향이 있어요. 굳어 있고 보수적이죠.

디자인 전공자에게 하고 싶은 말이 있으신가요?

음…도망쳐라. 장난이고요. 일단은 너무 취직도 안되고 눈치도 보이고, 결국

쫓기듯 상황에 맞춰서 취직하는 경우가 굉장히 많죠. 그런데 저는 그렇게 현실에 타협하지 말고 내가 무엇을 잘하고 또 어떤 것을 하고 싶은지 명확하게 생각하고 뭐가 됐든 그쪽으로 가도록 하는 게 맞는 것 같아요. 어쩔 수 없이 일정 기간 어렵게 지내는 한이 있더라도요. 저도 초반에 원서를 넣어도 안되는 경우가 너무 많고 힘들 때, 환경 디자인 분야에서 많이 뽑았어요. 제가 하고 싶은 분야가 아닌데도 그냥 지원해볼까 생각했었는데 그때 제가 의견을 굽히지 않았던 것을 잘했다고 생각해요. 당장 돈을 벌 수 있다고 해도 내 발전에도 도움이 안 되고, 보람도 없을 거예요. 거기에 사람까지 싫으면 정말 우울해지죠. 그리고 주변의 경우들만 봐도 힘들더라도 결국 꿈을 좇는 게 필요할 것 같아요.

가장 소중한 물건은 무엇인가요?

물건이라고 하기엔 좀 애매한데 하나 고르자면 이 회사에서 면접 봤을 때 받았던 면접비예요. 면접을 이틀 동안 봐서 하루에 3만 원씩, 6만 원을 받았어요. 면접 수고했다고 차비 개념으로요. 그걸 아직 하나도 안 썼거든요. 정말 오고 싶었던 이곳에 제가 면접 보러 왔다는 게 꿈같은 거예요. 여기서 말을 하고 나의 것을 보여줬다는 것 자체가 너무 좋았어요. 그래서 가끔씩 돈이 없을 때 생각은 나는데 계속 자제했어요. 저는 합격했을 때 장면도 다 캡처해뒀어요. 거만해지지 않기 위해서. 이걸 보고 그때 내가 얼마나 어려웠고, 내가 여기에 오기 위해서 얼마나 노력을 했고 또 이것으로 인해서 얼마나 기뻤는지를 생각해요. 이런 것들이 힘들 때 절 다독여주는 느낌도 있어요.

"디자인의 의미와 가치 그리고 역할에 대해 대중을 포함한 업계 전반의 인식이 아직은 편협합니다. 아직 시장이 덜 성숙했다고 생각합니다."

배경근(30, 남)
Central Saint Martins 재학

본인의 전공에 대해 설명해 주세요.

산업 디자인을 전공하고 있습니다. 말 그대로 전부 다 하고 있습니다. 산업 디자이너들은 '문제 해결사'들이고, 우리는 경공업 단위에서 산업에 필요한 거의 모든 디자인을 합니다.

유학을 가게 된 계기가 있으신가요?

전 건축을 전공했으나 꿈의 방향이 달라져 진학이 필요했고, 그 과정에서 국내의 대학원은 고려하지 않았습니다. 또한, 본인이 꿈꾸는 바를 이루기 위해서는 우선 세계에서 통용되는 최고 수준의 교육이 필요하다고 생각했습니다.

경제적인 문제를 어떻게 해결하고 있으신가요?

본가의 지원과 함께 제가 충당해서 해결하고 있습니다.

해외에서 공부하는 것의 매력은 무엇인가요?

실사구시적인 부분은 차치하고라도, 사고의 범위가 대단히 확장되고 뇌가 말랑말랑해집니다. 이는 다양한 사고방식을 가진 사람들과 문화 속에서 교육받고 생활해 보아야 깨달을 수 있기에 한국 안에서는 절대 느낄 수 없다고 생각합니다.

해외에서 공부하는 것의 어려움이 있다면 무엇인가요?

식생활과 건강 관리입니다.

당신에게 서른 살이란?

큰 의미를 부여하지 않았습니다.

결혼에 대한 생각은 어떠신가요?

마음이 잘 맞는 배필을 찾는다면 기쁘게 하겠지만, 결혼에 대해 강박을 갖고 있지는 않습니다.

삶의 우선순위에 대해
이야기해 주세요.

일, 가족, 사랑, 그리고 돈이라고 하긴 했는데, 사실 '일'이라기보다는 '꿈'이 더 정확한 표현이고 일은 그냥 꿈을 향해 가기 위한 수단입니다. 모든 인간은 '생'에 대한 집념만을 갖고 생을 부여받는데, 따라서 개인이 살아가는 이유는 각자 살아가면서 정해야 합니다. 이 과정을 우리는 자아 확립이라고 부르고 그것의 결정체가 바로 자아실현 즉, 꿈입니다. 여기서 누군가는 화목한 가정을, 진정한 사랑을, 부와 명예를 꿈꾸기도 하지만 나의 경우엔 그 '꿈'은 '일'이라는 수단을 통해서 이루어질 수 있는 성질의 것입니다. 가족은 나의 근본이자 내 생의 증명이기 때문에 차순위로 중요합니다. 사랑을 3순위로 놓는 것은 사실 큰 의미는 없습니다. 진정한 사랑은 결국 가족이라는 범주로 흡수될 것이기 때문입니다. 다만 가족으로 편입되기 이전의 사랑이라면 당연히 가족이 우선입니다. 돈은 나에겐 아무 의미 없습니다. 나는 구상이 아닌 추상, 물질이 아닌 가치를 추구합니다. 돈은 훌륭한 가치를 구현하는 자에겐 자연스럽게 따라오는 것이라고 생각합니다.

여가시간에 주로 무엇을 하시나요?

여행, 출사, 사이클링 그리고 독서입니다.

앞으로의 계획 혹은 꿈은 무엇인가요?

국내 창업 후 해외 진출을 계획 중입니다.

한국 디자인 현실에 대해서 어떻게 생각하시나요?

디자인의 의미와 가치 그리고 역할에 대해 대중을 포함한 업계 전반의 인식이 아직은 편협합니다. 시장이 덜 성숙했다고 생각합니다.

디자인 전공자에게 하고 싶은 말이 있으신가요?

서른 살이 갖는 의미는 개인별로 모두 다를 것입니다. 다만 중요한 것은 좋은 디자이너가 되려면 확실한 개성과 남다른 결이 필요하다는 것입니다. 디자이너가 타인의 결에 자신을 맞춘다면 개성은 사라지게 됩니다. 시선을 외부로 두지 말고 자아를 살펴 자신이 원하는 바를 분명히 알고 또 행하시길 바랍니다. 여러분의 인생을 섹시하게 디자인하시길 바랍니다.

"연구로 발생하는
것들은 틈틈이 모아서,
학비를 충당하거나,
혹시 모를 상황을 위해
비상금으로 모아둬요.
사실 생활비는 카드를
쓰고 갚는다는 개념이
조금 더 맞을 것 같아요."

유하늬(30, 여)
성신여대 대학원 재학

3장. 디자이너, 서른 20인과의 인터뷰

본인의 전공에 대해 설명해 주세요.

성신여자대학교 산업디자인학과에서 서비스 디자인과 UX 디자인을 공부하고
있습니다.

대학원을 가게 된 계기가 있으신가요?

고등학교 때부터 '디자인'이라는 것에 약간의 호기심과 동경이 있었는데,
부모님의 반대로 학부는 의류학과에 가게 되었어요. 그런데 마침
융합디자인학과가 생겼어요. 디자인이라는 이름에 호기심이 생겨서 수업을
듣게 된 거죠. 거기서 지금까지와는 다른 새로운 사람들과 함께하는데, 제
원래 전공보다 재미있더라고요. 저는 융합디자인과 1기에요. 그래서 그런지
새로운 길을 헤쳐나간다는 느낌이 있었고, 좋은 기회들이 많이 오게 되어서
박사까지 하게된 것 같아요.

경제적인 문제를 어떻게 해결하고 있으신가요?

수업을 통해서 진행하는 연구로 생기는 비용도 있고, 잠깐 직장생활을 하면서
모아둔 돈도 있었어요. 하지만 연구 같은 일은 보조 수입 정도의 역할을
한다고 볼 수 있죠. 대부분 남편의 수익으로 생활하고 있긴 해요. 또 양가
부모님이 모두 경제 활동을 하고 계셔서, 부담이 많이 안 가는 건 사실이에요.
연구로 발생하는 것들은 틈틈이 모아서 학비를 충당하거나 혹시 모를 상황을
위해 비상금으로 모아둬요. 사실 생활비는 카드를 쓰고 갚는다는 개념이 조금
더 맞을 것 같아요.

공부하는 것의 매력은 무엇인가요?

자리를 잡고 앉아서 책을 보는 공부는 사실 엄청 싫어해요. 디자인 전공의
경우 공부보단 프로젝트를 진행한다는 느낌이 강하잖아요. 하나의 주제로
문제를 해결해 나가는 방식에서 재미를 느끼는 게 가장 크고, 기업과 함께

진행하면 강의를 한다기보다 서로 의견을 주고받는 세미나 같은 형식이어서 여러 사람이 의견을 내면서 문제를 풀어나간다는 점에 매력을 느껴요. 하지만 문제 해결을 위한 접근법을 찾는 이론 공부는 중요하다고 생각해요. 그래서 이론 공부를 하려고 노력하는 편이에요.

공부하는 데 어려움이 있다면 무엇인가요?

결과물이 의도한 대로 흘러가지 않을 때나 그럴 때? 근데, 일단 돈 주고 공부하는데 딱히 어려움을 느낄 틈이 없는 거 같아요. 재미있고 흥미가 있어서 공부를 계속 진행하고 있는 거거든요. 대학원은 그렇게 과제가 많지 않은 것 같아요. 물론 프로젝트에 들어가면 각자 할 일들이 생기긴 하겠지만, 임신부도 충분히 해나갈 수 있을 정도니까요.

당신에게 서른 살이란?

서른 살 이라는 나이는 금방 다가오더라구요. 일단 서른 살이 됐긴 했지만, 어른으로 인정받기엔 어려운 시기인 것 같아요. 사회에 나가서 무엇을 하기엔 완벽히 어른스러운 모습은 아닌데, 그렇다고 어리지도 않은 어중간한 나이라고 생각해요.

결혼에 대한 생각은 어떤가요?

저는 원래 고등학교 때부터 나와 살았어요. 그러다 보니 자연스레 빨리 결혼을 해야겠다는 생각을 하고 있었어요. 한 스물 일곱쯤? 어릴 때부터 나와 살다 보니, 의지할 사람이 필요했거든요. 보호자라고 느낄 수 있는 든든한 사람이 있었으면 했어요. 그래서 저는 바라던 대로 스물 여덟 살에 결혼하게 됐어요. 결혼하니 드는 생각은 가족이 가까이에 있다는 것이 참 행복해요. 실제로도 친구들에게 결혼하면 좋다는 이야기를 많이 해요. 물론 항상은 아니지만….

삶의 우선순위에 대해
이야기해 주세요.

제일 고민해서 준비한 답이에요. 저는 이미 결혼을 한 입장에서 가족, 건강, 사랑이 같은 선상에 있어요. 사랑은 남편인데, 남편은 저의 가족이고, 가족은 건강했으면 해서. 그 다음엔 돈, 그리고 일. 사실 경제 활동은 남편이 서포트 해 주고 있어서 지금 학생인 저에겐 그렇게 중요한 문제는 아니에요. 하지만 일보다 먼저인 이유는 돈이 있어야 가정을 꾸려나갈 수 있기 때문이죠.

여가 시간에 주로 무엇을 하시나요?

저는 TV를 보거나, 주로 잠을 청하는 편입니다. 요즘은 특히나 제가 임신한 상태여서 더 잠도 많고 피곤하기 때문에 아무것도 안 하는 경향이 있어요. 근데 그렇지 않을 때도 원래 귀차니즘이 심한 편이어서 집에서 할 수 있는 활동 위주로 하는 편이에요. TV를 틀어놓는데, 보지는 않아요. 주로 핸드폰을 하는 편이에요. 남편이랑 카톡을 하거나, 그런 정도? 그 외에는 게임을 하거나 쇼핑을 즐기거나 인터넷을 보는…. 너무 아무것도 안하고 사나요? 그리고 또 남편도 학교에 다니고 있어서 주말에는 둘 다 쉬엄쉬엄 느긋하게 쉬는 편이에요.

앞으로의 계획 혹은 꿈은 무엇인가요?

음, 일단은 애를 낳고! 우선은 가정에 가장 집중하게 될 것 같아요. 일과 관련된 면에선 강의를 할 자리가 생기면, 강의를 나가고 싶고요. 아니면, 친구들과 함께 소일거리를 해보고 싶은 생각도 있어요. 의류학과에서 배운 니트 같은 것들을 손으로 만들며. 일단은 딱히 계획이 없고, 앞으로 가장 먼저 닥칠 출산에 집중하고 싶어요.

한국 디자인 현실에 대해서 어떻게 생각하시나요?

디자이너 자신이 소신껏 일을 진행해나갈 수 없다는 점? 클라이언트에게
맞춰주는 게 우선이 되는 게 가장 안타까운 것 같아요. 디자이너가 기획한
의도대로 흘러가지 않고, 결국엔 그냥 클라이언트가 원하는 걸 대신해주는
그런 일이 되어간다는 느낌. 그러한 것들을 이겨내고 자기주장도 어느 정도
펼칠 수 있는 힘을 길러야 할 것 같아요. 아직 사회적으로 디자인을 쉽게
생각하는 태도가 디자인을 하는 데 있어서 가장 큰 문제가 되는 것 같아요.
디자인이라는 분야는 점점 스펙트럼이 커지면서 다양한 분야에 녹아드는데,
그럼에도 불구하고 아직 그 가치는 인정받지 못한다는 게 안타까워요.

디자인 전공자에게 하고 싶은 말이 있으신가요?

주변에 곧 서른이 되는 친구들이 하는 고민을 보면 '지금 다니고 있는 직장을
계속 다녀야하나?' 혹은 '결혼을 하게 되면 앞으로의 회사 생활은 어떻게
해야 하지?'라는 고민이 많더라고요. 회사에 다니면, 모두 알다시피 야근하고
힘들고. 결혼 후 직장 생활을 안정적으로 유지할 수 있을지가 불확실하죠.
그런 면에서 디자인 직군만이 가진 장점이 있는 것 같아요. 회사를 나오고
나서도 내가 하고 싶은 일을 하는 데 큰 제약이 없으니까. 회사에 대한 고민이
있다면, 그래도 할 수 있는 데까진 다녀보라고 하고 싶어요.

가장 소중한 물건은 무엇인가요?

다이어리요. 일이나 개인적인 일정을 적는데, 예쁘게 적지 않아도 꼼꼼히
적지 않아도 매년 버리지 못해요. 지나간 살아온 과정들이 켜켜이 쌓인
느낌이 들어서, 그걸 다시 보면 내가 지나온 과정들로 돌아간 기분도 들고,
그래서 다이어리를 가장 의미있게 생각하는 것 같아요.

"토요일은 거의 일 안 하는 편인데, 일요일은 무조건 나가야 해서 힘들어요. 광고주들이 다 월요일에 보고싶어 하니 일요일에 어쩔 수 없이 근무하게 되고, 토요일에도 가끔씩 전화가 와서 회사냐고 물어보는 경우도 있어요."

박준형(30, 남)
K 포스트 프로덕션 재직

자신이 하는 일에 대해서 설명해 주세요.

광고 영상 후반 작업. TV, CF 촬영본이 넘어오면 편집을 하고 합성, 클린(필름 표면의 이물질을 제거), VFX 위주로 해요. 포스트 프로덕션, 프리랜서 일도 같이 하는데, 캘리그래피는 알바 겸 하는 거예요.

지금 직장에서 일하게 된 계기와
과정에 대해 설명해 주세요.

포트폴리오를 내서 붙었어요. 거창한 건 없고, 그냥 영상을 하고 싶었어요. 3학년 때 영상 독학을 하다가 프리랜서도 같이 했는데, 지원하다 보니 11군데 중 9군데를 붙었어요. 이 바닥은 포트폴리오가 최우선인 것 같아요. 학점이나 공모전, 이력서 잘 보지도 않아요. 공모전 준비할 바에야 포트폴리오에 더 신경을 쓰라고 말해주고 싶네요. 실험을 해 봤는데, 학점 안 쓰고 공모전 안 쓰고 포트폴리오만 냈는데 많이 붙었어요. 에이전시 쪽은 포트폴리오가 최우선이에요. 취업의 벽이 생각보다 그렇게 높지 않아요.

일하면서 가장 기억에 남는
에피소드는 무엇인가요?

가장 어이가 없었던 적은 흰색 배경에 흰색 자막을 넣어달라고 한 경우였어요. 특별히 뭐라고 할 수가 없었어요. 그냥 하루하루가 짜증나고, 술렁술렁 넘어간 적이 없어요. 인턴 때 시안을 하루만에 15개를 만들어야 하는 상황이었는데, 밤새고 다음날 아침까지 정리하는데 뒤에서 PD가 투정부리고 비꼬고, 그래서 짜증이 무척 났거든요. PD가 나간 줄 알고 욕하면서 PT를 던져버렸는데 바로 뒤에 있더라고요. 다행히 뭐라 하지는 않았어요.

디자인 에이전시에서 일하는 것의 매력은 무엇인가요?

내가 한 디자인이 티비에 나올 때 뿌듯하고 후배들한테 생색낼 수 있는 점.
소소한 재미가 있어요. 연예인을 볼 수도 있고, 그들의 실제 피부도 볼 수
있어요. 그리고 무엇보다 자유로워요. 구두 안 신고, 추리닝 입고 출근해요.
하지만 외부 손님이 오면 양말 정도는 신어요. 그리고 회사 분위기가 그런지
다 젊게 사는 분들이 많아서 좋아요. 택시비 지원에, 식대도 안 들어요.
박봉이어도 그나마 문화 생활비는 지원해 줘서 좋아요.

일할 때 어려운 점이 있다면 무엇인가요?

야근이 많고, 광고업계는 불필요한 프로세스가 많아서 힘들어요. 대기하는
시간이 많고, 일은 다 했는데 퇴근도 미뤄지고. 그리고 박봉이에요. 일하는
것에 비해서 돈을 많이 못 벌고, 제일 힘든 건 내 시간이 없다는 것. 시간이
있다면 여행가고 집에서 하루 종일 게임하고 싶어요.

야근은 얼마나 자주 하시나요?

내일 해요. 정시에 퇴근하는 날은 한 달에 3, 4일뿐이에요. 보통 막차 타고
집에 가거나 택시 탈 때도 있는데, 택시비는 지원해 줘요. 정 안 되면 회사에서
자고요. 또 힘든 점은 오늘 저녁 혹은 이번 주말에 할 일을 미리 정할 수
없어요. 회사 일정을 먼저 확인해야 하거든요. 취업공고에서 흔하게 보는 말
있죠. '야근 안 한다, 급한 일 아니면 주말 근무 안 한다.' 다 거짓말이에요.

당신에게 서른 살이란?

먹고 살기가 진짜 힘들다고 느꼈어요. 나는 변함이 없는데 남들이 바라보는 게 다르더라고요. 고3에서 스무 살 되듯이, 나는 바뀐 게 없어요. 결혼 얘기도 계속 나오니까 부담되기도 해요. 서른 살이라 하면 남들이 생각하기에는 자기 인생을 100% 자기가 책임져야 하는 나이지만, 나는 준비가 덜 된 것 같아요. 나는 준비가 아직 안 되어 있는데 남들이 바라보기에는 그게 아니어서 부담되기도 해요. 사실 서른이면 어린 나이죠. 스물넷이란 느낌이 들기도 해요.

결혼에 대한 생각은 어떤가요?

아직 없어요. 5년 정도 후로 생각하고 있어요. 제가 이 일을 꾸준히 하면 5년 정도 있어야 안정적일 것 같아요. 계속 했을 때 5년 정도 지나야 금전적으로 안정되고 결혼할 수 있을 것 같네요.

삶의 우선순위에 대해 이야기해 주세요.

원래는 돈이 최우선이었어요. 그래서 이 회사에 온 것도 있고요. 시각 디자인에서 패키지, 편집, 광고, 영상 중 영상 분야 급여가 제일 높아요. 연봉 인상폭도 높은 편이에요. 그래서 하게 되었는데, 지금은 일보다는 건강이랑 가족이 우선이에요. 말하자면 일보다는 내 자신이 최우선. 가족, 건강, 돈, 사랑, 마지막으로 일이에요.

여가시간에 무엇을 하는지
이야기해 주세요.

게임 한두 판하고 거의 잠만 자요. 주말에도 일하기 때문에 저만의 시간이
없어요. 토요일은 거의 일 안 하는 편인데, 일요일은 무조건 나가야 해서
힘들어요. 광고주들이 다 월요일에 보고싶어 하니 일요일에 어쩔 수 없이
근무하게 되고, 토요일에도 가끔씩 전화와서 회사냐고 물어보는 경우도
있어요. 게임 한두 판 할 시간조차 없어요.

앞으로의 계획 혹은 꿈은 어떻게 되시나요?

이직할 예정이에요. 광고계가 아닌 다른 영상분야, OAP나 모션 그래픽
쪽으로 가고 싶어요. 2D팀은 일러스트 쪽 2D가 아니라 합성팀이라
얘기하는데, 2D는 디자인이 아니라 기술적인 게 많아요. 그래서 그래픽
디자인을 하고 싶어서 이직을 하고 싶어요. 올해 5월에 이직할 생각이에요.

한국 디자인 현실에 대해
이야기해 주세요.

말이 디자이너지 현실은 노동자예요. 영상 쪽만 놓고 봤을 때, 우리가 광고를
만들고 영화 쪽도 작업자들이 광고를 만드는데 감독이 만든다고 생각해요.
언론에 그렇게 보도되기 때문이에요. 그게 정말 싫어요. 광고판은 디자인과
출신이 없고 대부분 기획하는 분인데, 아이디어는 좋을 수도 있는데 그림에
대해서 모르는 사람들이 디자인을 평가하니까 화가 나요. 그리고 감독들이
프로세스를 몰라요. 평등해야 하는데 그게 아니고, 저희는 '똥'을 치울
뿐이에요. 학교에서는 그래도 자기가 만들고 싶은 거 만들고 하고 싶은 것을
하는데, 회사에서는 그게 안 되니까 너무 힘들어요. 학교 다닐 때는 자취를
했었는데 집에 전기세가 1,000원도 안 나왔어요. 만날 학교에서 밤새고
작업했기 때문이죠. 학교 다닐 땐 열정이 있었는데, 회사는 그 열정을 없애는
것 같아요. 예쁘게 만들어 줘도 위쪽에서 다 뭉개버리니까, 그들이 좋아하는

스타일대로 해줘야 해서 정말 힘들어요.

디자인 전공자에게 하고 싶은 말이 있으신가요?

후배들한테 디자인을 전공하지 말라고 하고 싶어요. 굳이 해야겠다면, 외국으로 나가라고 추천하고 싶네요. 저뿐만 아니라, 다들 하지 말라고 해요. 인정을 받는 것도 아니고, 연봉이 높은 것도 아니에요. 영상은 툴 다루기가 상당히 어려우니까 툴에만 엄청 집중하는데, 결국에는 안 예쁘면 안 뽑아요. 툴보다는 감각적인 것을 많이 길렀으면 좋겠어요. 레이아웃이나 컬러가 1순위예요. 영상에만 집중하는 사람이 많은데, 2D로 STILL 화면에서도 감각을 보여줄 수 있어요. 졸전은 적당히 했으면 좋겠어요. 그냥 후배들한테 부끄럽지 않게만 하라고 전하고 싶네요. 뭐하러 이렇게 돈을 많이 쓰고 열심히 했지? 졸전하고 나면 너무 허무하고 이런 생각밖에 안 들었어요. 돈 많이 쓰지 말고, 취업하기 전에 꼭 해외여행 가라고 전해 주고 싶어요.

가장 소중한 물건은 무엇인가요?

북한에서 나온 술이 있는데, 일단 희귀해서 제일 아끼는 술입니다. 북한 느낌의 레트로 디자인이 좋아서 병 디자인도 좋아합니다.

노동자[*]

노동력을 제공하고 얻은 임금으로 생활을 유지하는 사람.
법 형식상으로는 자본가와 대등한 입장에서 노동 계약을 맺으며, 경제적으로는
생산 수단을 일절 가지는 일 없이 자기의 노동력을 상품으로 삼는다.

[*] 우리말샘, 국립국어원, https://opendict.korean.go.kr/dictionary/view?sense_no=9676

"<u>이건 디자이너가 디자인한 것이 아닌 거예요. 클라이언트가 한 거지.</u> 그런 것들에 대한 회의감이 많이 들었어요. 지금은 제 가게의 물건들 패키지 제품을 직접 만들어서 판매하고 있어요. 프리랜서 같은

개념으로요. 지금
작업을 하는 게 전
정말 행복해요. 그냥
제가 만족하면 되는
거니깐요."

방영미(30, 여)
전 LG전자 CMF 근무

자신이 하는 일에 대해서 설명해 주세요.

대학교 근처에서 카페를 운영하고 있습니다.

디자인계를 떠난 이유

저는 지금도 홈카페를 좀 더 편리하게 즐길 수 있는 다양한 커피 제품을 개발하고, 그 제품의 패키지 디자인을 비롯해 이것저것 다양한 디자인을 하고 있어요. 전 디자인을 계속 하고 있다고 생각을 했는데 디자인계를 떠난걸까요? 저는 그렇게 생각 안 해요. 회사를 떠났다고 생각해요. 회사를 떠난 이유를 말씀드리자면, 너무 불규칙한 생활과 새로운 것을 만들어내야 한다는 압박 때문이었어요. 그런 압박들이 저를 빨리 지치게 만들었거든요. 디자인의 형상 변화와 비교해 CMF 변화는 정말 다채로운 것 같아요. 패턴에도 트렌드가 있잖아요. 한참 꽃 패턴이 유행하다가 지금은 또 잔잔한 마이크로 패턴으로 변했죠. 이러한 트렌드 변화를 따라가는 것도 힘들고 컬러 작업도 보통 힘든 게 아니에요. 화이트 컬러의 모델 하나를 만들어도 일반인이 보면 그냥 화이트 컬러지만 디자이너에겐 다르죠. 좀더 붉은 빛이 도는, 파란 끼가 있는, 펄이 있는, 또 펄의 입자 크기에 따라서도 다르고. 그런 것들에 대해 고민하는 스트레스가 너무 심해서 주말에도 계속 일에만 얽매여 살고 있더라구요. 제가 이 일에서 큰 만족감을 얻을 때도 있지만, 마음처럼 작업이 되지 않을 때는 너무 힘들었죠. 그렇게 나타나는 성과도 나의 성과이긴 하지만, 회사에 귀속되는 성과라는 느낌이 크더라구요. '이렇게 계속해서 새로운 것을 만들어내야 하는 일을 내가 평생 할 수 있을까?', '일 년에 새로운 것을 수십 개씩 만들어야 하는 이 일을 내가 사십, 오십까지 할 수 있을까?' 싶었어요. 그래서 도전적인 마음이 있을 때, 좀 더 새로운 것을 해보고 싶다는 생각이 들었던 거죠.

디자인계를 떠났을 때의 주변 반응 또는 본인의 심경에 대해 이야기해 주실 수 있나요?

아까 말씀드린 것처럼, 저는 디자인계를 떠났다고 생각하지 않아요.

지금 하는 일의 매력은 무엇인가요?

저는 카페라는 것 자체도 좋아하고 사람들하고 얘기 나누는 것도 정말 좋아해요. 카페가 대학 근처라 손님 대부분이 학생들이거든요. 그 학생들하고 농담 따먹기도 하고 그래요. 손님들이 와서 한번씩 상담 같은 것도 하고 가요. 연애 상담, 진로상담 같은 거요. 그래도 제가 사회 경험이 좀 있으니까 해줄 얘기가 있더라구요. 손님들하고 얘기하다 보면 나도 그들의 생생한 에너지를 받는 것 같기도 하고. 그게 매력이에요. 같이 얘기하면서 소통하는 게 좀 있어요. 서로가 서로에 대해서…. 나는 그들한테서 생생함과 젊음이랑 패기 같은 것을 많이 배우고 하죠. 저는 사회생활에 대한 경험을 이야기해 주며 나중에 참고했으면 좋겠다고 하죠. 서로에게 그런 도움이 되면 은근히 보람을 느껴요. 그게 매력이에요.

일할 때 어려운 점이 있다면 무엇인가요?

어려움도 사람이에요. 좋은 사람만 있을 수는 없잖아요. 제 마음처럼 되지 않는 손님들이 있거든요. 그래서 마음 쓰일 때가 있죠. 그리고 대학교 앞이다 보니까 카페도 정말 많고 경쟁이 심해요. 가격 경쟁도 그렇고 손님들이 다들 젊으니까 트렌드에 민감해서 늘 새로운 것을 원해요. 시즌마다 음료도 새로 만들어야 하고. 그리고 커피도 트렌드를 타거든요. 한때는 브루잉이었다가 얼마 전에는 콜드브루, 그리고 지금은 부드러운 거품이 올려진 플랫 화이트 이런 것들. 기본 음료는 고정되어 있고, 그런 음료들을 좀 추가해가면서 해요. 계속 아이덴티티를 유지하면서 유행 변화를 한번씩 반영해 운영하는 것. 그런 게 어려운 것 같아요.

당신에게 서른 살이란?

딱히 서른 살이라는 나이에 대해서 생각해본 적이 없는 것 같아요. 사실
이 질문을 듣고 와 닿았어요. 아 내가 서른 살이구나. 그래도 말해보자면,
저에게 있어 터닝포인트인 것 같아요. 현재 제가 회사를 그만둔 지 3년째,
카페를 운영한 지 1년 정도밖에 안 됐거든요. 카페 운영하는 것도 처음이다
보니 여러 가지 시도도 하고 실패도 많이 했는데, 이제서야 조금씩 감이
잡히는 것 같아요. 그래서 이제 본격적으로 시작한다는 생각이 들어요.
새로운 것에 대한 설렘도 있고 지나간 것에 대한 반성도 있고. 지나간 것을
다시금 고쳐서 새로 시작하는 그런 시기인 것 같아요.

결혼에 대한 생각은 어떤가요?

원래 저는 결혼에 대한 생각이 전혀 없었어요. 회사 다닐 때에는 업무가 너무
바빠서 사람을 만날 여유가 없다고 느꼈는데, 욕심을 어느 정도 내려놓으니
지금 남자친구를 서서히 받아들일 수 있게 된 것 같아요. 결혼하기 위해서라고
딱 정해놓고 사람을 만나지 않았지만, 지금 남자친구를 만나면서 이 사람이
내 부족한 부분을 채워주고 나도 그 사람 부족한 부분을 채워주고 그러다
보니 '아 사람이랑은 같이 살면 괜찮겠다' 싶으면서 결혼에 대한 생각이
들더라고요. 지금 남자친구와 결혼할 생각이 있어요. 내년 정도로 예상하고
있고요. 예전에는 결혼이 내 앞길을 가로막는 것이라고 생각했던 것 같은데,
저는 정말 욕심을 내려놓으면서 생각이 정말 많이 바뀐 것 같아요.

삶의 우선순위에 대해
이야기해 주세요.

건강, 가족, 사랑, 일 그리고 돈. 이건 예전이랑 지금이랑 생각이 많이 바뀐 것
같아요. 20대 때 회사 다닐 때에는 일과 돈이 우선이었어요. 일하면서 내가 좀
더 성장한다는 생각도 들고, 성취감을 느끼며 얻어지는 돈에 대한 만족감도
정말 많이 느꼈고. 또 그걸로 자기 계발에 투자를 하고 그랬죠.

그런데 언젠가부터 제가 더 지쳐가는 걸 느끼고 몸도 안 좋아졌어요. 건강이 최우선이라는 생각이 들더라고요. 그렇게 몸소 겪어보니, 일이랑 돈이 우선순위에서 많이 밀려나게 된 것 같아요. 회사 다닐 때 그것에 너무 얽매여 살아서 그런지 회사 그만두면서 그런 것에 대한 욕심을 많이 버리고, 더 소중한 것을 깨닫게 되었어요.

여가시간에 무엇을 하는지
이야기해 주세요.

회사 다닐 때에는 여가시간에 대한 시도조차 하지 않았어요. 자기 계발이 곧 여가시간의 활용이었는데, 나중에 느낀 거지만 진정한 여가시간은 나를 되돌아보는 시간이고 생각을 비우는 시간이라고 생각하게 되었죠. 가게를 운영하고부터는 오전에는 다른 분이 가게를 보고, 저는 점심 때 출근해서 마감까지 하기 때문에 시간 여유가 좀 있는 편이에요. 그래서 출근 전에는 필라테스나 요가를 하고, 손바느질도 해요. 제가 취미로 하고 있는 손바느질은 회사 다닐 때부터 하던 거예요. 생각을 많이 비우기 위해서 했어요. 디자인 업무를 하다 보니 계속 시각적 자극을 받고 시각적 자극을 만들어내야 한다는 압박감이 무척 컸는데, 그러다 보니까 백화점이든 전시회든 많은 것을 보고 느끼기 위해 많이 돌아다니려고 노력했어요. 정말 피곤하죠. 사실 그런 것들을 자제해보려고 바느질을 시작했었어요. 하는 동안에는 머리도 많이 비워지고, 아무 생각을 안 할 수 있어서 좋아요.

앞으로의 계획 혹은 꿈은 어떻게 되시나요?

지금은 대학교 앞에서 운영하고 있는데요, 언젠가는 이 가게 말고 새로운 콘셉트의 가게를 열고 싶어요. 지금 생각은, 바느질이랑 커피를 함께 즐길 수 있는 아늑한 공간을 꾸며서 사람들이 머리 식히러 올 수 있는 공간을 만들어보고 싶어요.

한국 디자인 현실에 대해 이야기해 주세요.

회사 다닐 때 '아 이래서 디자인이 어려워'라는 생각을 많이 했던 게 있어요. 우리나라에서 디자인의 역할은 물건이 잘 판매되게 하기 위한 것이 많아요. 그래서 많이 아쉽죠. 처음 디자인을 한 후에 많은 보고 체계를 지나고 나면 디자인이 많이 변질되기도 하고, 결국은 최종 클라이언트의 입맛에 맞춰주는 디자인이 더 많은 것 같아요. 이게 진정한 디자인인가 싶기도 했어요. 이건 디자이너가 디자인한 것이 아닌 거예요. 클라이언트가 한 거지. 그런 것들에 대한 회의감이 많이 들었어요. 지금은 제 가게의 물건들 패키지 제품을 직접 만들어서 판매하고 있어요. 프리랜서 같은 개념으로요. 지금 작업을 하는 게 전 정말 행복해요. 그냥 제가 만족하면 되는 거니깐요.

디자인 전공자에게 하고 싶은 말이 있으신가요?

서른 살이 되기 전 디자인을 할 때는 진짜 바쁘게 살았거든요. 새로운 것을 만들어야 한다는 압박감에 항상 쫓기고 그랬는데, 나중에 생각해 보니깐 그렇게 조급하게 해서 오히려 더 뭔가가 안 나왔던 것 같다는 생각도 들어요. 그리고 뭔가가 이뤄지지 않았을 때에는 '나 지금 왜 이렇게 열심히 안 하고 있는 거지?', '열심히 하는데 왜 아무것도 안 되는 거지?' 이러면서 자책도 많이 하게 되잖아요. 그런데 그 시기가 내가 진정으로 뭘 원하는지를 알 수 있는 시기라고 생각해요. 지금 즐기면서 내가 나가고자 하는 방향만 확실히 갖고 있다면 그 시간도 소중한 시간이 돼요. 특히나 디자이너들은 시각적

자극이 중요한 직업이라 정말 한시도 쉴 수가 없는 직업이라고 생각하거든요.
뭘 해도 '아, 이거 이렇게 했으면 더 좋았을 텐데', 다른 것들을 보고 '이게 더
나은 것 같은데' 이런 자극을 계속 받으니까 끊임없이 생각하게 되잖아요.
그런 생각들을 비우고 쉬어가는 시간도 필요한 것 같아요. 그래야 내가
진짜 원하는 길이 어떤 길인지를 알 수 있으니까요. 근데 그게 또 지나봐야
알게 되는 것 같아요. 당시에는 잘 모르지만 그 시간들이 얼마나 가치 있던
시간이었는지를 나중에 알 수 있어요.

가장 소중한 물건은 무엇인가요?

퇴사할 때 받았던 롤링페이퍼예요. 저에겐 첫 직장이었던 만큼 추억도 많고,
같이 일했던 팀원들이 너무 좋은 분들이었거든요. 퇴사하고도 아직까지
연락하고 지내는 분들도 있어요. 그분들이 적어준 좋은 내용들은 힘들 때
한번씩 펼쳐보면 다시 마음을 잡는 데 도움이 돼요.

"일반인들도 디자인에 관심이 깊고, 전공자도 엄청나게 많이 배출되고 사회에 진출한 상황이며 사회에서 필요로 하는 디자인 역시 많다. 하지만 정말 특출나고 명성이 높고 모든 사람이 아는

디자이너는 흔치 않은
것 같다."
김태욱(30, 남)
세계일주 중

자신이 하는 일에 대해서 설명해 주세요.

현재 저는 와이프와 함께 세계일주 중입니다. 와이프 역시 디자인업계에서 일하다가 같이 그만두었습니다. 그리고 결혼 뒤에 세계일주를 준비해 지난 4월 6일에 한국을 떠났습니다. 요즈음 세계일주 하는 사람들이 많이 늘어나서 여행기나 영상들이 유행처럼 퍼지고 있습니다. 그래서 저희 부부는 어떻게 하면 차별점을 둘 수 있을까 생각했고, 디자이너 부부라는 점을 강조하여 각 국의 디자인 편집샵이나 디자인과 관련된 장소를 방문하고 기록하는 것이 좋겠다고 생각했습니다.

디자인계를 떠난 이유

디자인계를 완전히 떠났다고 생각하지는 않습니다. 한국에 돌아가면 우선 '디자이너 부부의 세계일주'라는 타이틀로 여행기를 낼 생각입니다. 하지만 급하다면 다시 취직을 해야겠지요. 그리고 제 경우에는 다니던 회사에서 세계일주를 가야해서 그만두겠다고 했더니, 대표님께서 갔다가 언제든 다시 돌아오라고 해주셔서 내년에 다시 복귀하기로 되어 있습니다.

디자인계를 떠났을 때의 주변 반응 또는
본인의 심경에 대해 이야기해 주실 수 있나요?

세계일주를 떠난다고 하면 대부분의 사람들이 부러워합니다. 자신이 내지 못한 용기에 부러워하고, 여행 자체를 부러워하기도 합니다. 떠나기 전 사람들을 만나면서 '부럽다'라는 말을 제일 많이 들은 것 같습니다. 하지만 정작 저는 경비와 일정과 안전에 대한 걱정이 앞섰습니다. '잘할 수 있을까?'라는 걱정이 제일 많이 들었고, 그 다음으로는 경제적인 부분에 대한 걱정이 들었습니다.

세계일주의 매력은 무엇인가요?

세계일주라는 것 자체가 큰 매력이라고 생각됩니다. 떠나기 전까지 두려움, 걱정이 많았습니다. 그리고 직장을 그만둘 때에도 걱정이 앞섰구요. 하지만 인생에서 단 한번뿐인 기회라고 생각했습니다. 특히나 혼자라면 모를까 이제 결혼한 뒤라 아이가 생기면 여행은 더욱 힘들거라고 생각했습니다.

지금 하는 일의 어려움은 무엇인가요?

집 떠나면 개고생이라는 말이 적절할 것 같습니다. 정말 쉬운 것이 단 하나도 없습니다. 다음 일정을 계획하고 알아보고 예약하는 것. 이동할 때의 어려움. 현지 날씨에 대한 부적응, 시차…. 음식도 안맞는 경우가 있습니다. 정말 모든 것들이 어렵습니다. 익숙한 것에서 벗어나 새로운 것들을 경험하는 데 있어 신기하고 재미있기도 하지만, 새로운 경험이라는 것 자체가 한편으론 힘들게 다가올 때가 많습니다.

당신에게 서른 살이란?

단지 숫자.

결혼에 대한 생각은 어떤가요?

하고 싶거나 해야 한다면 최대한 빨리.

삶의 우선순위에 대해
이야기해 주세요.

건강, 가족, 사랑, 돈 그리고 일.

여가시간에 무엇을 하는지
이야기해 주세요.

정치·사회 관련 기사 보기, 유튜브 보기 그리고 게임.

앞으로의 계획 혹은 꿈은 어떻게 되시나요?

세계일주를 무사히 마치고 한국으로 돌아가 그간의 이야기와 리서치를
바탕으로 디자인 여행 서적을 만들고 싶습니다.

한국 디자인 현실에 대해
이야기해 주세요.

누구나 아는 취업이 힘들고 연봉이 적고 그런 이야기보다 다른 이야기를
하고 싶습니다. 최근 해외에 나와서 돌아다니다 보니 미적 감각을 가진
사람이 정말 많지 않다는 것을 느꼈습니다. 디자인 전공자라 할지라도
우리나라 사람들의 평균보다 못 미치는 것 같습니다. 그런데 여기는 정말
각 분야에 미친 사람들이 존재해요. 그런 면에 있어서 우리나라는 풍요
속의 빈곤 같은 느낌입니다. 일반인들도 디자인에 관심이 깊고, 전공자도
엄청나게 많이 배출(한국교육개발원 교육통계 서비스에 의하면 2007년
국내 디자인학과 입학자는 총 10,502명으로, 현재 서른 살 디자이너들이
대학에 입학한 이후 10년 간 누적된 디자인학과 졸업자의 수를 어림잡으면
최소 십만 명 이상일 것으로 보인다)되고 사회에 진출한 상황이며 사회에서
필요로 하는 디자인 역시 많습니다. 하지만 정말 특출나고 명성이 높고 모든
사람이 아는 디자이너는 흔치 않은 것 같습니다.

디자인 전공자에게 하고 싶은 말이 있으신가요?

디자인으로 할 수 있는 일들은 정말 많습니다. 꼭 디자인회사가 아니어도
좋은 일들은 정말 많습니다.

2009-2015 국내 디자인학과 입학자수*

2009
국내 대학 디자인학과 입학자는
11,294명이었다. (기타 디자인 3,602명, 디자인
일반 3,321명, 산업 디자인 1,618명, 시각
디자인 1,404명, 패션 디자인 1,349명)

2010
국내 대학 디자인학과 입학자는
11,919명이었다. (기타 디자인 4,066명, 디자인
일반 3,073명, 산업 디자인 1,667명, 시각
디자인 1,537명, 패션 디자인 1,576명)

2011
국내 대학 디자인학과 입학자는
12,254명이었다. (기타 디자인 4,523명, 디자인
일반 2,682명, 산업 디자인 1,675명, 시각
디자인 1,795명, 패션 디자인 1,579명)

2012
국내 대학 디자인 학과 입학자는
12,475명이었다. (기타 디자인 4,383명, 디자인
일반 2,672명, 산업 디자인 1,722명, 시각
디자인 2,117명, 패션 디자인 1,581명).

2013
국내 대학 디자인학과 입학자는
12,402명이었다. (기타 디자인 4,626명, 디자인
일반 2,350명, 산업 디자인 1,719명, 시각
디자인 2,042명, 패션 디자인 1,665명)

2014
국내 대학 디자인학과 입학자는
12,286명이었다. (기타 디자인 4,532명, 디자인
일반 2,189명, 산업 디자인 1,736명, 시각
디자인 2,068명, 패션 디자인 1,761명)

2015
국내 대학 디자인학과 입학자는
11,764명이었다. (기타 디자인 4,276명, 디자인
일반 2,190명, 산업 디자인 1,724명, 시각
디자인 1,949명, 패션 디자인 1,625명)

* 한국교육개발원 교육통계서비스

"다소 안타까운 점은
디자인 분야를 약간
등한시하거나 무시하는
경향이 있다는 것.
아무래도 우리나라의
산업 구조상 그리고
학력 구조상 인문계나
이공계 친구들보다
낮은 성적으로 미대를
진학한다는 고정된

인식 때문에 그런 사회 분위기가 조성된 것 같아요. 그런 <u>분위기가 싫다면, 현직 디자이너들이 더 노력해서 타파할 수 있는 분위기를 만들었으면</u> 좋겠어요."

김한슬(30, 남)
시공테크 재직

자신이 하는 일에 대해서 설명해 주세요.

제가 다니는 회사는 '시공테크'예요. 시간과 공간이라는 의미의 시공이에요.
주 사업 분야는 전시 디자인이고 세 개의 계열사(시공문화, 시공미디어,
시공교육)가 협력하면서 진행하고 있어요. 주로 하는 과학관과 교육관에
들어가는 영상은 시공미디어에서 콘텐츠를 제공받고 교육 콘텐츠는
시공교육, 시공문화는 이런 것들을 종합해 기획에 참여해요. 저는 모회사인
시공테크의 문화기술연구소에 있는데, 문화기술연구소는 전시 콘텐츠,
전시 기획을 하는 단계에서 뉴미디어 콘텐츠를 비롯, 사용자들에게 새로운
경험이나 교육적인 내용을 재밌고 색다르게 전달하는 방식을 연구하고
제안해요. 지금은 뉴미디어 콘텐츠 중에서도 조형물 쪽, 좀 더 재밌는
조형물을 통해서 사람들이 교육을 받거나 감동을 받도록 만들고 있어요.
사내에서 주목하고 있는 분야는 VR·AR이에요. 교육이나 게임을 접목해서
하려고 하는데, 저는 거기서 전체적인 콘텐츠를 담당하는 업무를 주로 하고
있습니다. 디자인 분야인지 이외의 분야인지 규정짓기는 애매해요. 디자인을
전공했던 경험을 통해 업무에서 발휘할 수 있는 능력치가 있어요. 저희
팀에는 실제로 다양한 분야의 전공을 가진 분들이 있어요.

지금 직장에서 일하게 된 계기와
과정에 대해서 설명해 주세요.

졸업하고 처음으로 취직한 회사는 뉴미디어 콘텐츠를 제작하고 납품하던
중소기업이었어요. 그 때 저희 회사의 발주처가 시공테크였어요. 그때부터
시공테크를 알게 되고 연을 조금씩 쌓고 있었어요. 작년에 다른 회사를
퇴사하고 잠시 휴식을 갖는 동안 연락이 왔어요. 그 동안 작가 활동도 하고
다른 회사에서 기획 파트 업무를 하기도 했었는데, 마침 그런 것들을 요구하는
포지션이 생겨서 제의가 왔고요.

일하면서 가장 기억에 남는
에피소드는 무엇인가요?

아무래도 가장 기억에 남는 프로젝트는 지금 진행하고 있는 프로젝트인 것
같아요. 지금 제가 맡고 있는 가장 큰 프로젝트가 카자흐스탄에서 열리는
〈아스타나 엑스포〉예요. 원래 우리나라에서 하는 엑스포들은 시공테크에서
맡아서 했었고 여태까지 보통 한국관을 맡았어요. 그런데 이번에 최초로
주제관(엑스포 전체의 주제를 나타내는 관)과 한국관을 동시에 하게 됐어요.
저는 그 중에서도 한국관 AR 콘텐츠를 제작해요. 업무를 진행하면서 야근을
하고 밤을 새기도 하지만 많은 사람을 만나게 돼요. 새로운 사람들을 알아가고
배울 점들을 배우는 게 즐거워요. 그리고 실제로 제가 기획한 콘텐츠들이
어느 정도 완성 단계에 와 있어요. 제가 기획한 콘텐츠가 영상으로 구현된
모습을 보는 것은 감동적이죠.

인하우스에서 일하는 것의 매력은 무엇인가요?

문화기술연구소라는 특성과 회사의 네임 밸류 덕분에 같이 협업할 수
있는 회사들 수준이 높아요. 배울 점이 많은 게 좋은 것 같아요. 특히,
문화기술연구소의 특성상 새로운 기술을 계속 연구하기도 하고 국가
연구기관에서 연구하는 최신 기술을 가장 먼저 접하고 공유하면서 콘텐츠를
기획해 나가는 게 저에겐 큰 매력이에요.

일할 때 어려운 점이 있다면 무엇인가요?

제가 기획을 하기 위해선 이해가 필요한 부분이 많아요. 각 분야의 회사들을 찾아다니면서 자문을 얻고 다니는 일을 많이 해요. 재밌기도 하지만 생소한 단어들을 많이 듣게 되잖아요. 콘텐츠로 상대방을 설득해야 하는 것이 콘텐츠 기획의 일이에요. 발주처, 상사, 관객 등 다양하게 얽혀 있는 여러 사람들을 설득하고 감동을 전해줘야 하는 부분이 가장 어려워요. 중심을 잡는 게 어려워요.

야근은 얼마나 자주 하시나요?

평소에는 많은 파트는 아니에요. 문화기술 '연구소'이다보니깐요. 하지만 이번처럼 맡고 있는 파트가 명확할 때는 가늠할 수 없어요. 발주처의 요구가 어느 정도인지, 우리가 얼마나 욕심을 내는지에 따라 달라요. 바쁠 때는 2주 동안 한 적 있어요. 늘 제시간에 끝나도 11시긴 하지만 야근을 안 해도 될 때는 아예 안 해요.

당신에게 서른 살이란?

저는. 딱히 별다른 감흥은 없는 것 같아요. 그냥 스물 아홉에서. 한 살 더 먹었을 뿐. 크게 의미를 두진 않아요.

결혼에 대한 생각은 어떤가요?

예전부터 안정적인 가정을 갖고 싶은 생각이 컸어요. 어린 나이였을 때부터 결혼을 하고 싶었어요. 오래 사귄 여자 친구가 있어서 그런 생각이 들게 된 것 같아요. 어느 정도 내 가정이 꾸려지는 것은 외부에서 힘을 발휘할 수 있게 해준다고 생각해요.

삶의 우선순위에 대해
이야기해 주세요.

고민을 많이 했는데, 개인적으론 일이에요. 남들은 다를 수 있지만, 저는 일적으로 만족을 못하면 주변에 소홀하게 되는 성향이 있어요. 그래서 일이 가장 우선인 것 같고, 다음은 가족이에요. 내 주위사람부터 챙겨야죠. 그 다음은 아무래도 사랑이에요. 사랑하는 사람과도, 가족과도 좋은 관계를 유지하는 것들은 시너지 효과를 내는 것 같아요. 아직 주변 사람들이 다들 건강해서 그런지 건강은 우선순위에서 밀렸네요. 돈은 어쩌면 제일 중요할 수도 있지만 나머지 네 개와는 비교 대상이 아닌 것 같아요.

여가시간에 무엇을 하는지
이야기해 주세요.

지금 여자친구가 강아지를 키워요. 강아지들과 여자친구와 놀면서 여가 시간을 즐겨요. 가정을 빨리 꾸리고 싶은 마음과도 연관 있는 것 같아요. 여자친구랑 같이 휴대폰 게임을 하기도 하고 친구들 만나서 술 먹기도 해요.

앞으로의 계획 혹은 꿈은 어떻게 되시나요?

아직 배울 게 너무 많기 때문에 일단은 지금 있는 회사에서 열심히 근무하면서 개인적으로 계속 관심이 있었던 뉴미디어 아트에 대해 공부하고 싶어요. 아직까지 여유가 없어 공부에 투자를 못했지만, 차차 투자하는 시간과 돈을 늘려가며 더 공부하고 싶어요. 미국이나 외국으로 유학가고 싶어요. 깊은 공부를 통해 얻는 게 있다면 언젠간 죽기 직전에 작가 김한슬로 제 작품 하나 만드는 게 인생 목표예요. 언젠가는 그럴 수 있는 날이 오지 않을까 해요.

한국 디자인 현실에 대해서
이야기해 주세요.

다소 안타까운 점은 디자인 분야를 약간 등한시하거나 무시하는 경향이 있다는 것. 아무래도 우리나라의 산업 구조상 그리고 학력 구조상 인문계나 이공계 친구들보다 낮은 성적으로 미대를 진학한다는 고정된 인식 때문에 그런 사회 분위기가 조성된 것 같아요. 그런 분위기가 싫다면, 현직 디자이너들이 더 노력해서 타파할 수 있는 분위기를 만들었으면 좋겠어요. 다른 파트에 있는 종사자들도 디자인이 절대 하등한 학문이 아니라는 것을 인지하고 생각을 바꿨으면 좋겠죠.

디자인 전공자에게 하고 싶은 말이 있으신가요?

학생 때부터 하는 말인데, 좋은 회사도 중요하지만 그래도 저는 서른 살 이전엔 본인이 원하는 일을 꿈꾸라는 말을 하고 싶어요. 산업디자인과에 진학했지만 전공이 본인과 맞지 않는 친구들을 많이 봤어요. 꾸준히 노력하면 언젠가 본인이 하고 싶은 일을 할 기회가 주어질 거라고 생각해요. 사실 안 주어질 수도 있지만 그땐 본인이 왜 기회를 찾아다니지 않았는지 고민해볼 수 있겠죠. 결국 기회는 만드는 거니깐. 본인이 하고 싶은 일을 꾸준히 하면서 기회를 만들 것, 그리고 기회가 왔을 때 놓치지 말 것.

가장 소중한 물건은 무엇인가요?

저는 군대에서부터 제 손을 굉장히 아꼈어요. 어렸을 때부터 항상 손재주가 좋다는 얘기를 많이 들었어요. 만드는 것도 잘하고 서예를 배워서 전국 대회에서 상을 타기도 했어요. 제 자랑 같지만 그만큼 제가 손으로 했던 것은 항상 복이 따랐던 것 같아요. 인터랙션 디자인을 공부하면서도 손으로 만지면서 했던 게 가장 재밌었어요.

"평일 직장인 여가 2.65 시간에 불과…여가활동 영화·음주 비중 높아"*

우리나라 직장인들의 평일 하루 평균 여가시간은 국민 전체 평균보다 0.5시간 가량 적은 2.65시간인 것으로 나타났다. 또 직장인은 여가활동으로 영화 관람이나 음주를 하는 비중이 상대적으로 높았다. 한국문화관광연구원은 지난해 실시한 '국민여가활동조사' 중 임금.봉급을 받는 근로자(41.7%)를 대상으로 한 결과를 재구성했더니 이렇게 나타났다고 27일 밝혔다.

* "평일 직장인 여가 2.65 시간에 불과…여가활동 영화·음주 비중 높아", 조선일보, 2017년 7월 27일자

"예전에는 선택은 제가 하지만 그 바운더리 자체가 남이 생각하는 것 안에서 결정을 했던 것 같은데, 이제는 그 범위가 좀 더 넓어진 것 같아요."

오세롱 (30/여)
유아용품 회사
e-커머스 팀

자신이 하는 일에 대해서 설명해 주세요.

지금 e커머스팀 소속이고 온라인 MD 업무를 하고 있어요. 온라인 전반의
브랜드를 소개하고 판매하는 역할을 하는데, 그중에서도 자사물을 담당하고
있기 때문에 회원 관리부터, CRM 마케팅, 매달 진행하는 프로모션 기획까지
전반적으로 진행하고 있다고 보시면 돼요.

디자인계를 떠난 이유

퇴근 후에도 퇴근이 없다는 것이 스트레스로 다가왔고 일로 유지하는 것이
어렵겠다는 판단을 하게 되었습니다. 그러나 요즘은 계속되는 디자인적
갈증으로 여러 가지 생각이 다시 드는 시점인 것 같아요.

디자인계를 떠났을 때의 주변 반응 또는
본인의 심경에 대해 이야기해 주실 수 있나요?

인턴이나 회사 생활을 잠깐 하면서 느꼈던 한계가 있었어요. 기획
단계에서부터 디자이너가 서브 역할로 참여하다 보니깐 그것에 대한
아쉬움이 남았었거든요. 지금 하는 일은 기획 단계부터 참여해서 맨 마지막
정리하는 단계까지 작업할 수 있다는 것이 큰 매력인 것 같아요.

지금 하는 일의 매력은 무엇인가요?

영업이랑 관련이 있기 때문에 수치로 빠르게 피드백을 받을 수 있는 점이 큰
매력인 것 같아요.

일할 때 어려운 점이 있다면 무엇인가요?

장기적으로 계획했던 일도 수치에 따라서 바로 바뀔 수 있다는 점이 장점이자 단점인 것 같아요.

당신에게 서른 살이란?

제가 넓어지는 나이인 것 같아요. 내면적으로 자유로워지고, 생각하는 폭도 그렇고요. 예전에는 선택은 제가 하지만 그 바운더리 자체가 남이 생각하는 것 안에서 결정했던 것 같은데, 이제는 그 범위가 좀 더 넓어진 것 같아요.

결혼에 대한 생각은 어떤가요?

20대 때는 막연히 서른세 살쯤 하고 싶다고 생각했었는데, 지금은 오히려 생각이 없어졌어요. '굳이 해야 하나?'라는 생각도 있고, 좋은 짝을 만난다면 모르겠지만 그 전까지는 별로 생각이 없을 것 같아요.

삶의 우선순위에 대해
이야기해 주세요.

가족, 건강, 사랑, 일 그리고 돈. 일단 가족이나 건강이 우선인 이유는 누구나 그렇겠지만 가장 기본적으로 그것들이 되어야 그 다음이 이어질 수 있는 것 같아서 순위를 그렇게 매겼어요.

여가 시간에 무엇을 하는지
이야기해 주세요.

요즘에는 마라톤이랑 간단하게 책을 만드는 것에 꽂혀 있어서 마라톤 연습을 하거나 만들 책의 콘텐츠를 생각하는 것으로 시간을 보내고 있어요.

앞으로의 계획 혹은 꿈은 어떻게 되시나요?

앞으로는 지금 제 직업에 대해 많이 생각을 해봐야 할 것 같아요. 일단 제가 디자인을 하고 있는 것이 아니니깐. 조금 추상적으로는 의식주가 같이 포함되어 있는 일을 하고 싶다는 꿈을 가지고 있어요.

한국 디자인 현실에 대해 이야기해 주세요.

학생들은 디자인 전반에 대해 공부를 하는데, 한국 사회의 디자인계에는 기획하는 사람 따로 있고 그걸 다뤄주는 디자이너가 툴처럼 따로 있다 보니 일도 분리되는 경향이 없잖아 있는 것 같아요. 하나된 단계가 필요하지 않을까 생각이 들어요.

디자인 전공자에게 하고 싶은 말이 있으신가요?

솔직하게 말하자면, 질문을 받고서 '말해서 뭐하나' 하는 생각이 들었는데요. 학생 때 디자인을 전공하면서 아쉬웠던 부분은 실무랑 연관지어 생각해야 할 필요가 있는 것 같아요. 일로 생각했을 때, 아니면 그냥 업으로 생각했을 때 디자인이 내가 어떻게 다가가야 하는지가 없으면 그게 직업이 되었을 때 너무 힘든 것만 느껴지는 것 같아요. 왜냐면 일이다 보니까. 그래서 그런 부분을 많이 생각했으면 좋겠어요.

가장 소중한 물건은 무엇인가요?

스마트폰이요. 회사를 다니면서부터는 학교를 다닐 땐 늘 어렵지 않게 만나던 친구들을 만나는 것이 약속 없인 어려워졌어요. 정말 힘들고 외롭고 지칠 때 휴대폰을 통해서 여러 방식으로 위로를 받는 것 같아서 좋아요.

"그래서 전 진행하지
않으면 수습이
안되는 상황까지
만들어버려요. 이미
시작을 하고 뒤로 갈
수 없는 상황이면 어쩔
수 없이 해야 하니까.
그래서 전 작업을 할
때도 밤을 새워요.
완성을 못 하면 마음이

불편해서 잠도 안
오거든요. 그렇게 하다
보면 점점 늘어요."

이수빈(30, 여)
금속 주얼리 공방
ISUMINI 운영

자신이 하는 일에 대해서 설명해 주세요.

블로그로 금속 주얼리 주문 제작을 받고 있어요. 자신이 원하는 디자인을
시중에 팔지 않는 경우가 있잖아요. 간단하게 스케치를 해서 저한테
보내주시면 주문 제작 의뢰를 받고 견적을 본 다음에 금액을 말씀드려요.
제가 작업할 수 있는 형태로 스케치를 러프하게 한 다음에 고객들에게 다시
보내드리죠. 그리고 "그렇게 작업을 해주면 좋겠다" 하시면 그대로 작업을
진행하죠. 추구하는 건 세상에 하나뿐인 디자인, 나만의 디자인이에요.
그런데 이게 잘 알려지지도 않고 홍보도 어려우니깐 조금 힘들죠. 또 혼자
작업을 하다 보니 작업이 많이 들어오면 힘들어요. 제작하면서 몇 날 며칠
밤을 새우죠. 인터뷰 후에 또 작업하러 가야 해요. 그런데 제가 이것만 하는
것이 아니거든요. 종로에서 일을 그만둔 지 얼마 안 됐어요. 건강이 나빠져서
그만뒀는데, 그래도 이 일은 계속 해야 하니 아는 사람들을 통해서 백화점
일을 하고 있어요. 그리고 일 끝나고 집에 와서 또 작업하고. 잠 못 자고 또
출근하고. 그래도 자유롭게 작업을 할 수 있다는 것이 좋아요. 일을 여러
개 하니 주문은 기간을 길게 잡고 받아요. 물건도 내 마음에 들게 나와야
하니깐요. 만약 실수하면 수습할 시간도 있어야 하고. 보름은 있어야 넉넉하게
작업하는 것 같아요. 완성된 작품을 받으면 재주문을 하는 고객들이 많아요.

소규모 스튜디오를 시작하게 된 계기와
과정에 대해서 설명해 주세요.

시작은 그거였어요. 내가 원하는 것 내가 만들어서 하는 것. 시중에 파는
것도 좋지만 내가 만든 걸 내가 하고 싶었거든요. 어렸을 땐 그 생각 하나로
세공했었어요.

일은 어떤 경로로 의뢰 받으시나요?

블로그나 아는 사람들, 인스타그램. 그리고 백화점에서 손님들이 의뢰하기도 해요.

작품의 단가 책정은 어떻게 하시나요?

제가 유명한 편은 아니라서 비싸게 받지는 않아요. 작품의 재료비에 작업 비용을 조금 더하는 정도예요. 용돈을 버는 정도죠.

소규모 스튜디오를 운영하는 것의
매력은 무엇인가요?

자유로워요. 돈은 안 되는데 자유로워요.내가 작업하고 싶은 시간에 하고 일이 생기면 잠깐 정리하고 일하고 오고 또 집에 와서 작업하고. 구애받지 않고 작업할 수 있죠.

소규모 스튜디오을 운영하는 것의
어려움은 무엇인가요?

모든 과정을 마스터하는 것? 혼자 하다 보니까 자신 있는 것은 자신 있게 만들 수 있는데, 저는 광을 배운 적이 없어요. 그래서 마무리가 조금 약해요. 나중에 종로에 전문적으로 광을 배우러 갈까 생각도 하고 있어요.

결혼에 대한 생각은 어떤가요?

결혼은 필요하다고 생각해요. 특히 저는 독신주의도 아니고 외로움을 많이
타는 타입이라. 그리고 자식은 꼭 있어야 한다고 생각해요. 왜냐면 나이가
들어서 심심하면 자식이 없는 사람들은 다른 사람을 찾아요. 그런데 자식이
있는 사람들은 자식과 함께 놀러 다니거든요. 우리 가족만 봐도 그래요. 만약
저와 엄마가 쉬는 날이 겹치면 같이 시내에 가거나 여행을 가거나 해요. 근데
그렇지 않은 사람들은 멀리서 사람을 찾아야 하잖아요. 가족은 시간의 공백을
함께 채울 수 있는 사람이라고 생각해요. 그래서 결혼을 하지 않고 혼자라면
힘들 것 같아요. 결혼이 필요한지 아닌지 물으면 필요하다고 생각해요.

삶의 우선순위에 대해
이야기해 주세요.

자유가 제일 첫 번째예요. 항상 하는 말이 있어요. 일할 때에도 자유롭게 일을
해야 해요. 종로에서 일할 때 가장 힘들었던 것이 자유가 없었던 것이었어요.
야근하면 근무 시간도 길어지고 근무지도 멀어서 내 시간도 없고, 개인 작업을
할 시간도 없고. 그게 사랑과 가족이에요. 가족이 제일 우선이지만 사랑이
없으면 가족도 없고, 애초에 순위를 매길 수 없는 것이라고 생각해요. 내가
어떻게, 무엇을 하든 나를 떠나지 않을 존재니까요. 순위를 매길 수 없지만,
굳이 순위를 매기자면 그래요. 사랑은 가족의 사랑이든 애인의 사랑이든
친구의 사랑이든 사랑이 주는 안정감이 있어요. 그리고 그 사랑을 받으려면
내가 준비되어 있어야 해요. 내가 힘들고 자유가 없으면 그걸 받아들일
여유가 없잖아요. 그래서 저의 첫 번째는 자유예요.

여가시간에 무엇을 하는지
이야기해 주세요.

쉴 때는 자거나 책 보는 것을 좋아해요. 주로 추리 소설을 읽어요. 아니면
갑자기 떠오르는 것이 있다면 개인 작업을 하거나. 가죽 공예도 취미로
하기도 해요.

앞으로의 계획 혹은 꿈에 대해
이야기해 주세요.

특별하게 없어요. 지금처럼만?

한국 공예 현실에 대해
이야기해 주세요.

특별한 개성이 없어요. 만약 TV에 한 연예인이 나와서 착용한 악세사리가
유행하면 가게에 다 그것만 있어요. 사람들이 그것만 하고 다니고. 백화점에서
일하니까 그런 유행에 민감한 편인데 사람들을 보면 다 비슷해요. 개성이
있는 사람이 많이 없어요. 그리고 보통 사람들은 유명한 작가나 디자이너가
하는 전시회가 아니면 작은 전시회는 잘 가지도 않죠.

공예 디자인 전공자에게 하고 싶은 말이 있으신가요?

내 앞가림도 못하는데…. 근데 '이것 아니면 안 된다' 하는 게 아니면 길을
하나 더 만들어두라고 하고 싶어요. 왜냐하면 저는 지금 세공을 계속하고
있지만, 백화점 일도 하고 있잖아요. 그쪽으로 나가고 부업으로 세공을 할
수도 있겠죠. 하지만 나중에라도 세공을 하러 갈 거예요. 갈 건데, 지금은 다른
일이 있어서 어렵고 돈은 벌어야 하니까. 항상 길이 단 하나라고 생각하지
않아요. 물론 성공한 사람들은 하나만 파라고 하겠죠. 하지만 현실적으로는
그게 힘드니까. 혼자 모든 세공 작업에, 홍보에, 사이트 운영까지 하는 것도
어려울 뿐더러 그것이 뜨는 건 더 힘드니까요. 지원해 줄 사람이 있거나

돈을 모아놓고 시작하는 것이 아니면 이 길로 나가되 다른 길에 다리 한쪽을 걸쳐놓아야 하는 것 같아요. 그리고 인맥 관리. 일할 때 여기를 그만두면 더는 안 볼 사람이라고 생각하면 안 돼요. 종로에서 일할 때 이직을 했었거든요. 그런데 그 직장 사람들이 다 그 이전 직장 사람들과 아는 사람들이었어요. 인맥 관리라는 게 다른 게 아니라, 일하는 동안 함께하는 사람들과 잘 어울리고 자기 일을 열심히 하라는 거예요. 또 나의 한계점을 정해놓지 말자는 것. 원래 처음은 누구나 힘들어요. 하기 싫은 것은 안 해도 괜찮아요. 그런데 잘하고 싶고, 해야 하는 일이라면 시작해야 해요. 그런데 그 시작이 항상 어렵죠. 그래서 전 진행하지 않으면 수습이 안 되는 상황까지 만들어버려요. 이미 시작을 하고 뒤로 갈 수 없는 상황이면 어쩔 수 없이 해야 하니까. 그래서 전 작업을 할 때도 밤을 새워요. 완성을 못 하면 마음이 불편해서 잠도 안 오거든요. 그렇게 하다 보면 점점 늘어요.

가장 소중한 물건은 무엇인가요?

내가 만든 모든 작품을 아껴요. 액세서리를 굉장히 좋아하고 액세서리에 대한 집착도 심해요. 스트레스를 받으면 푸는 방법 중 하나가 피어싱을 사는 거예요. 아니면 조금 웃길 수도 있는데 열 손가락에 반지를 다 껴요. 그리고 간혹 내가 굉장히 아끼는 사람에게 내가 만든 액세서리를 주기도 해요. 만날 때마다 끼고 있는 모습을 보거나 액세서리가 잘 관리되어 있고 아끼는 걸 보면 기분이 좋죠. 질문에 좀 더 정확히 대답하자면 내가 직접 만들어 선물한 액세서리가 되겠네요.

"그때는 디자이너로서 내가 생각하는 멋진 삶이 그려지지 않았어요. 사무실에서 밤새 야근만 하게 될 것 같아서 두렵기도 했고요. 그때부터 다른 분야에 눈을 돌렸던 것 같아요."

김민수(30, 남)
네이버 마케팅팀 마케터

자신이 하는 일에 대해서 설명해 주세요.

저는 네이버에서 서비스 마케터로 일하고 있어요. IT기업의 마케터는 다른
분야와는 조금 다르게, 웹·모바일 관련된 모든 부분을 기획하고 운영해요.
프로모션을 기획하고 디자인 콘셉트를 잡고 유저들의 반응과 실제 데이터를
체크하는 등의 업무를 진행해요.

디자인계를 떠난 이유

건방진 소리인진 모르겠지만, 졸업하신 선배들 중 크게 성공한 분들을
만나보지 못했어요. 나중에서야 알았지만 어디 다 계셨는지 많이 있더라고요.
하지만 그때는 디자이너로서 내가 생각하는 멋진 삶이 그려지지 않았어요.
사무실에서 밤새 야근만 하게 될 것 같아서 두렵기도 했구요. 그때부터 다른
분야에 눈을 돌렸던 것 같아요.

디자인계를 떠났을 때의 주변 반응과
본인의 심경에 대해 이야기해 주실 수 있나요?

주변의 반응이라기보다는, 아직 무엇을 해야할지 갈피를 못 잡는 친구들이
많았던 것 같아요. 그래서 부러워하는 친구들도 많았던 것 같네요. 네이버가
디자인 베이스 IT 기업이기 때문에, 마케팅 일을 하면서도 디자인 역량을
필요로 할 때가 많아요. 오히려 양쪽을 다 커버할 수 있으니 더 잘할 수 있겠다
싶었던 것 같네요. 디자인 전공자가 마케팅과 기획을 하게 되니, 혼자서 뭘
하든 중간을 할 수 있을 것 같다는 생각이 들어서 자연스럽게 창업을 꿈꾸게
되는 것 같아요. 지금껏 살며 했던 최고의 선택 중 하나인 것 같네요.

지금 하는 일의 매력은 무엇인가요?

온라인에서 일어나는 대부분의 프로젝트를 다루기 때문에, 다양한 시도를
해볼 수 있어요. 실제로 내가 기획한 것에 사람들이 반응하는 것을 바로
지켜볼 수 있으니 재미있는 것 같아요. 가장 큰 장점은 나중에 내 사업을 할 때
이용해볼 수 있는 것들이 많겠다는 점.

일할 때 어려운 점이 있다면 무엇인가요?

네이버는 전 국민이 사용하는 서비스이니만큼 365일 24시간 서비스가
운영되기 때문에 언제 어디서 무슨 일이 터질지 몰라요. 때문에 주말이나
밤에도 일이 터지면 그때그때 대응하는 것을 당연하게 받아들이는 문화죠.
게다가 모든 게 온라인으로 진행되는 일이니, 해외에 휴가를 가서도
스마트폰만 있으면 업무를 볼 수 있다는 점.

당신에게 서른 살이란?

30이라는 숫자가 중요하다기보다는, 이제 슬슬 주위에서 자기만의 방식으로
무언가를 이뤄내는 친구들이 나타나기 시작해요. 졸업을 하고, 취업을 하고,
어느 정도 적응이 된 현 시점에 한 단계 더 성장하기 위해 무엇을 해야 할까
하는 고민을 많이 하게 되는 것 같아요. 이제는 본격적으로 나만의 것을
만들어나가야 할 때라는 생각에 초조함을 느끼기도 하죠.

결혼에 대한 생각은 어떤가요?

올해 처음으로 결혼에 대해 진지하게 생각해보게 되었어요. 이상주의자라고
말할 수도 있지만, 정말 이 사람이 없으면 내가 살 수 없겠다 싶은 사람과 하고
싶어요. 그런 대상이 아니라면 내가 소홀히 할 것 같아서 행복하지 않을 것
같네요.

삶의 우선순위에 대해
이야기해 주세요.

모두 중요한 것이라 사실 우선순위를 정할 순 없는 것 같아요. 어쩌면
우선순위를 둔다는 것에 죄책감을 느껴서 정하지 않으려는 것일 수도 있나
봐요. 한 가지만 고른다면 지금은 돈인 것 같아요. 직장을 잡고 어느 정도
안정이 되니, 요즘엔 어떻게 자산을 더 불릴까 하는 생각을 평소에 많이 하게
돼요. 가족은 항상 마음을 쓰고 있지만 우선순위에서 밀려서 죄송스러운
마음을 갖고 살게 되네요.

여가 시간에 무엇을 하는지
이야기해 주세요.

사업으로 만들 아이디어를 구상하고 구체화하는 것을 좋아해요. 그래서 혼자
가만히 생각하는 시간이 꼭 필요해요. 성공한 사업가들의 이야기를 담은 책을
읽거나 자료를 찾아보거나 해요. 틈틈이 재테크 공부도 하면서요.

앞으로의 계획 혹은 꿈은 어떻게 되시나요?

서른세 살 전에 퇴사를 하고 창업을 해보려고 해요. 남은 3년은 그것을 위해
준비하는 시간을 가져야겠죠. 그때쯤이면 결혼도 했으면 좋겠는데, 무직자를
누가 받아줄지는 모르겠네요. 결국은 작던 크던 나만의 사업체를 갖는 게
목표에요. 그게 장사던 사업이던 상관없이요.

한국 디자인 현실에 대해
이야기해 주세요.

디자이너 세계는 연예계와 비슷한 것 같아요. 중간을 채워주는 수많은
디자이너들 사이에서 한두 명 떠오르는 스타 디자이너가 있는 것처럼요.
그래서인지 디자이너로 이름을 알리고 성공하기는 정말 어려운 일 같아요.
그게 아니면 회사를 가야 하는데, 한국에서 디자이너를 제대로 대우해주는
기업이 사실상 몇 개 되지 않으니…. 현실은 녹록치 않은 것 같네요. 그래서
디자이너가 디자이너만 되어선 안 된다고 말한 거예요. 문이 너무 좁거든요.

디자인 전공자에게 하고 싶은 말이 있으신가요?

저는 디자인을 전공했지만 디자인을 하고 있진 않아요. 디자인 전공
후배들에게 꼭 해주고 싶은 말은, 절대 디자인만 공부하지 말라는 거예요.
디자이너는 실체를 만들 수 있는 능력이 있기 때문에 기획이나 구상만 하는
사람들보다 훨씬 경쟁력이 있다고 생각해요. 작게는 물건을 팔아보던지,
장사를 해보던지, 다른 영역에서 디자인 역량을 접목시키는 게 더 발전
가능성이 높은 것 같아요. 특히 요즘 같은 세상에는요.

가장 소중한 물건은 무엇인가요?

글쎄요. 물건에 대한 애착이 별로 없는 성격이라 딱히 생각나는 게 없네요.
그래서인지 집에도 물건이 별로 없어요. 쌓아두지 않고 다 버리거든요.
미니멀리즘을 추구하다 보니 집이 비어보이긴 해요. 이제부턴 좀 모으려고요.

"어떠한 결정의
순간에 놓였을 때
무얼 선택해도 후회할
것 같다면 일단
해보고 후회하는 것을
추천해요. 해보지도
않고 후회하는 건
너무 어리석고 그건
누군가의 인생에서도
너무 억울한 것

같아요."

길경진(30, 여)

School of Visual Arts 재학

본인의 전공에 대해 설명해 주세요.

스쿨오브비주얼아트(School of Visual Arts)에서 그래픽 디자인과 인터랙션 디자인을 복수전공했어요.

유학을 가게된 계기는 무엇인가요?

디자인을 공부하기 전에 서울예대에서 광고 창작을 공부했는데, 당시 인쇄 광고 교수님이셨던 박서원 대표님의 제안으로 '빅앤트'라는 아이디어 위주의 미니멀한 광고와 패키지를 다루는 회사에서 일할 기회를 얻었어요. 당시 저는 CMYK와 RGB에 대한 지식이 없을 정도로 디자인에 문외한이었는데, 그랬던 제가 필드에서 디자인을 처음 마주한 거죠. 당시 저는 제 디자인을 매몰차게 까버리는 클라이언트도 미웠고 디자인 전공자들이 가득한 회사에서 제 스스로를 그들과 비교하게 되는 스트레스를 견디기 힘들었어요. 그때부터였을까. 정식으로 디자인 공부를 해봐야겠다고 생각했어요. "너는 딱 디자이너 체질이야. 작업하는 스타일만 봐도 알아. 광고를 할 앤지, 디자인을 할 앤지"라고 시크하게 조언을 주신 팀장님의 한마디도 한몫했어요. 디자인을 공부하기로 마음을 먹고 나니, 기왕 학교를 더 다닐 거라면 다른 환경에서 배워보고 싶었어요. 다행히 부모님은 해외에서 공부하는 것을 긍정적으로 생각하시는 분들이셨어요. 대표님께선 몇 차례 이야기를 하고 나서 흔쾌히 추천서까지 써주시며 SVA 진학에 도움을 주셨어요. 무엇보다도 잘할 자신이 있었고 일로도 좋아할 수 있는 건 이 분야뿐이었기 때문에 시작한 것 같아요.

경제적인 문제를 어떻게 해결하고 계신가요?

부끄럽게도 여전히 부모님께 일부분 지원받고 있어요. 이제 곧 독립하려고 노력 중이지만 뉴욕의 높은 집값을 감당하기에는 솔직히 쉽지 않죠. 정말 운이 좋게도 내 꿈을 지지해주고 투자해 줄 능력이 있는 부모님이 있어 적어도 경제적인 부분에 있어서 큰 스트레스를 받지 않고 일에만 집중할 수

있었던 것 같아요. 간혹 몇몇 유학에 관심 있는 사람들이 늦은 나이의 유학에 관해서 물어보곤 하는데, 부모님께서 정신적으로나 물질적으로 지원을 해 주시는지 반드시 물어봐요. 둘 중 하나라도 결여된다면 힘든 유학 생활을 더 힘들게 만들어요.

공부하는 것의 매력은 무엇인가요?

전혀 없어요. 입학과 동시에 졸업을 기다렸어요. 굳이 얘기하자면 내 색깔을 반영한 내 디자인을 자유롭게 만들 수 있다는 점? 그리고 그 디자인을 나보다 더 전문적인 누군가에게 자문을 구할 수 있다는 점.

공부하면서 어려운 점이 있다면 무엇인가요?

내 시간이 없어요. 학교를 다니고 있을 때는 당시 프로젝트들에 대한 생각으로 가득하죠. 수업이 끝나고 돌아와도 계속 프로젝트의 콘셉트와 여러 아이디어를 풀어줄 디자인을 계속해서 생각해내야만 해요. 일은 그렇지 않아요. 업무 시간에만 프로젝트에 대해 생각하고 퇴근하면 끝이죠. 눈치 안 보고 제시간에 퇴근해서 온전한 내 시간을 가질 수 있잖아요.

당신에게 서른 살이란?

그냥 나에게는 절대 오지 않을 것만 같던 시간 또는 나이? 앞자리가 바뀐다는 것에 대한 사실 자체에 부담감은 있지만 크게 인지하지는 못한 채 지내고 있어요. 아마 나이가 크게 중요하지 않은 미국에서 살고 있는 것이 큰 요인인 것 같기도 하고. 그냥 그때그때의 행복을 위해 노력할 뿐, 서른 살이 되면 뭐가 되어 있을 거야 하는 진부한 생각조차 해본 적 없는 것 같아요.

결혼에 대한 생각은 어떤가요?

지금은 하고 싶지 않지만 언젠가는 하고 싶어요.

삶의 우선순위에 대해
이야기해 주세요.

가족, 건강, 일, 사랑 그리고 돈. 유학 와서 혼자 살아보니 얼마나 가족이
내게 중요했는지 깨닫기 시작했어요. 앞으로 넷이서 함께 살 시간이 많지
않을 것 같아서 한국갈 때마다 시간을 많이 보내려고 노력하고 있어요.
건강, 스트레스에 취약한 성격이라 크고 작은 병을 달고 살았는데 건강을
해치면서까지 무언가를 하면서 살고 싶진 않아요. 길게 살지 않더라도
건강하게 살고 싶어요. 그리고 일을 하고 있어야 정신적으로 안정이 돼요.
그냥 무언가를 하고 있다는 '자체'가 살아있는 것 같은 느낌이 들어요. 사랑은,
좀 더 확장된 의미로서의 사랑은 내게 건강만큼 중요하지만, 개인적인 사랑의
의미로 봤을 때 사랑 때문에 일을 포기할 수 있는 건 아닌 것 같아요. 아마
이 중에서 가장 변하기 쉬운 데다가, 나 혼자만이 제어할 수 있는 부분이
아니기 때문이 아닐까? 그럼에도 많이 중요했다는 걸 서른 살이 돼서야
알아가고 있는 느낌이에요. 돈. 지금 돌아보면 오히려 이십 대 땐 내게 풍요가
없었던 것도 아닌데 나는 굉장히 물질적인 것에 집착했던 것 같기도 해요.
물론 지금도 여전히 중요하지만 이제 다른 것들이 더 중요해져서 5순위가
되어버렸어요.

여가시간에 무엇을 하는지
이야기해 주세요.

집에 혼자 있을 때는 주로 자거나 책을 읽어요. 요즘 흠뻑 빠진 취미는
엄마에게 배운 프랑스 자수에요. 내 스타일, 내 취향대로 내가 색을 선택해서
바느질하고 완성되어 가는 과정이 재미있어요. 또 누군가와 함께라면 이
시끄럽고 더러운 도시 이곳저곳을 걸어다니거나 날씨가 좋으면 센트럴파크를
가요.

앞으로의 계획 혹은 꿈은 어떻게 되시나요?

대부분의 디자이너가 그렇듯 자기 회사를 만드는 게 아닐까요? 먼 미래의 얘기이지만, 문구류에 관심이 진짜 많기 때문에 디자인 스튜디오를 병행하면서 문구류 관련 자체 상품도 만들고 싶어요. 갤러리와 카페가 혼합된 공간도 만들고 싶고, 더 나아가서 라이프스타일 스토어를 차리는 게 꿈인데 요즘 한국에 그런 게 너무 많다고 하더라고요. 가까운 미래엔 회사에서 실무를 배우고 그들을 위한 디자인을 하는 것이 우선인 것 같아요.

한국 디자인 현실에 대해 이야기해 주세요.

솔직히 너무 안타까워요. 잘하시는 분들이 많은데 시장이 더 컸더라면 하는 아쉬움도 있고, 디자이너에 대한 대우가 너무 야박한 것 같아요. 여전히 크리에이티브 직종이라기보다는 프로그램을 다룰 줄 아는 하청 기술자로 대우하는 느낌이에요. 여기서는 많이 달라요. 적어도 일을 할 수 있는 최고의 환경을 제공해 주려고 노력하는 것 같아요. 일에 대한 대가(연봉을 포함한 복지 등)를 포함한 모든 것들이 때론 강한 책임감과 부담감을 부여하기도 하죠. 그리고 우리나라 디자인 자체에 대해서 이야기해 보고 싶네요. 이런 평가를 해도 될지 모르겠지만, 개인적인 견해로 우리나라 디자인은 한국적인 특색이 없다고 생각해요. 수많은 외국 학생들과 수업을 들으면서 마음이 아프기도 하고 분하기도 했던 점은 깔끔하고 모던한 디자인을 이야기할 때 '스위스 디자인(Swiss Design)'과 '재패니즈 디자인(Japanese Design)'이라 떠올리며 실제로 그렇게 부른다는 것이었어요. 우리나라에도 능력 있는 디자이너들과 아티스트들이 많아요. 그렇지만 서양적 관점에서의 디자인 역사가 짧아서일까. '코리안 디자인(Korean Design)'이라는 말은 아직 없어요. 이 점은 꽤 오랜 시간이 걸리겠지만, 한국적이면서 모던한 디자인에 대한 연구가 앞으로 우리가 해나가야 할 과제가 아닐까 싶어요.

디자인 전공자에게 하고 싶은 말이 있으신가요?

어떠한 일을 하든 똑같이 힘들다고 생각해요. 그렇지만 이 분야는 적어도 본인이 하고 싶어서 선택한 것이 대부분이기 때문에 시간이 지나도 즐기면서 일을 하기를 바라요. 그리고 어떠한 결정의 순간에 놓였을 때 무얼 선택해도 후회할 것 같다면 일단 해보고 후회하는 것을 추천해요. 해보지도 않고 후회하는 건 너무 어리석고 그건 누군가의 인생에서도 너무 억울한 것 같아요.

가장 소중한 물건은 무엇인가요?

구체적으로 어떤 '하나'라고 말하긴 힘들고, 집착하다시피 구매하게 되는 물건은 향초나 디퓨저 같은 향 나는 제품이에요. 집 안이 아로마 향으로 가득 차야 심신이 안정되는 느낌을 받아요. 그래서 꾸준히 Aesop, Sabon, Lush, Anthropologie 등의 아로마 향 제품을 구입하는 편이에요. 또 언젠가부터 식물 키우는 것이 행복하다고 느껴졌어요. 주로 키우는 것은 로즈마리, 라벤더, 레몬밤 등 허브 종류랑 선인장 같은 것들이 있는데, 바람이 불어오면서 창가에 둔 허브 향이 훅 들어올 때 행복해요.

"외숙모는
디자인이라고 하면
패션 디자이너 앙드레
김을 떠올리고,
소개팅으로 만났던
대학생은 컴퓨터로
그림 그리는 거냐고
하더라고요.
제일 무서운
클라이언트가

포토샵 좀 할 줄 아는
클라이언트예요.
<u>휘황찬란한 포토샵</u>
<u>스킬과 함께 결과물은</u>
<u>산으로 가요.</u>"

이민혜(30, 여)
웨딩스튜디오 리미네리 운영

자신이 하는 일에 대해서 설명해 주세요.

리미네리에서는 웨딩 사진과 청첩장, 두 가지 서비스를 제공해요. 결혼식이 하나의 기획된 행사인데 여러 업체를 이용하게 되면 시각적 톤앤매너가 흐트러질 수 있기 때문에, 촬영한 사진을 삽입한 청첩장 디자인을 함께 제안해요. 그리고 리미네리에서는 디지털이 아닌 필름으로 촬영해요. 왜 필름인가? 라는 질문을 종종 받는데, 좀 더 손맛이 있는 것, 따스한 느낌, 촬영날 겪은 '사실'을 담는 것이 아닌 '기억'을 담을 수 있는 건 필름 사진이 더 적합하다고 생각해서 필름으로 촬영해요. 또한, 이벤트성이 강한 콘셉트는 삼가는 편이에요. 무의미하게 예쁜 것보다는 모델에게 의미 있는 것이 더 진정성 있다 생각되기 때문이에요. 리미네리 청첩장은 자원 낭비, 시각적 공해가 가득한 기존 청첩장을 탈피하는 방향으로 디자인해요. 불필요한 요소들을 전부 빼고 꼭 필요한 정보만 넣어 가독성을 높이는 청첩장을 만들어요. 덕분에 제작 비용이 줄어 고객에게 가벼운 가격으로 제공할 수 있고 지구를 살릴 수 있는 건 덤이에요.

소규모 스튜디오를 시작하게 된 계기와 과정에 대해서 설명해 주세요.

현재 동거를 하고 있기는 하지만 처음엔 결혼이란 걸 떠올렸어요. 세상을 둘러보면 다들 그렇게 하기에 조건반사적으로 떠올렸는데, 자세히 들여다보니 어떻게 모두 그렇게 하는지가 의심스러울 정도로 어렵고 불행하고 돈도 많이 들었어요. 획일화된 결혼식 문화, 특히 마음에 안 드는 웨딩 사진. 내가 직접 해보자는 생각으로 지금의 일을 시작하게 되었어요.

최근 들어 소규모 스튜디오가 많이 늘어난 이유가 무엇이라고 생각하시나요?

관료제 위주로 돌아가던 사회 구조에 피로를 느낀 사람들이 관료제로부터 탈피(퇴사)하여 자신만의 정체성을 살리는, 창의적인 형태로 소규모 자영업을 만들어가고 있어요. 소규모 스튜디오 또한 이러한 시대적 흐름에서 나온 하나의 자영업이라고 생각해요. 디자이너에게는 소규모 스튜디오라는 형태가 자신만의 특성과 전문성을 살릴 수 있는 가장 적합한 자영업 형태이지 않나 싶어요.

일은 어떤 경로로 의뢰 받으시나요?

고객이 포털사이트 검색을 통해 블로그를 알게 되고 직접 연락을 줘요. 종종 인스타그램, 지인, 관련 온라인 카페 등을 통하기도 하지만 블로그의 비중이 높은 편이에요.

작업의 단가 책정은 어떻게 하시나요?

스튜디오를 운영하면서 가장 고민이 많이 되는 부분이에요. 노동한 만큼의 대가는 받아야 하지만 결혼의 거품 문화는 탈피해야 했거든요. 시행착오 끝에 결정한 단가 책정 규칙은, 제작 원가+노동 대가(노동 평균 시간×1만 원)예요.

소규모 스튜디오를 운영하는 것의 매력은 무엇인가요?

어떤 지인은 회사에서 주어진 업무가 없을 때 나름의 시간을 즐겁게
보낸다고 했어요. 일주일 동안 업무가 없을 때면 매일 놀다가 칼퇴근해도
평소와 똑같이 월급이 나와서 행복하대요. 하지만 저는 업무가 없을 때도
회사에서 자리를 지키고 있어야 한다는 사실이 괴로웠어요. 효율적이지
못하다고 생각했고, 그렇게 해서 받은 월급을 보면 씁쓸했어요. 하지만
지금은 성과만큼 보상이 따라요. 성과가 좋지 않은 달이면 힘들기도 하지만,
마땅한 결과라고 생각되기 때문에 적어도 마음이 괴롭지는 않아요.

소규모 스튜디오를 운영하면서
어려운 점이 있다면 무엇인가요?

학교에 다닐 때부터 팀 작업을 힘들어했어요. 불필요한 시간이 많이
소비되어 효율적이지 못하다고 생각하며 언젠가는 꼭 혼자만의 일을
꾸려나가길 기대했어요. 지금은 혼자 모든 일을 결정하고 실행해 나가는
경험을 하면서 저를 객관적으로 바라볼 수 있게 되었고 뒤늦게 팀 작업의
소중함을 깨달았어요.

당신에게 서른 살이란?

사람들은 사회적으로 '당연히 그래야만 하는' 나이라고 여기며 나라는
사람을 마음대로 정의해요. 지하철에서는 임산부로, 친척들 사이에선 취업
준비생으로, 면접관 앞에서는 결혼 적령기의 여성으로요. 그렇게 주변의
반응이 달라진 것을 보고 나이를 체감하고 있어요. 이러나저러나 서른 살은
저 스스로에게는 숫자일 뿐 큰 의미는 없다고 생각해요. 미국 가면 미국
나이, 유럽 가면 유럽 나이가 되니까요.

결혼에 대한 생각은 어떤가요?

애인과 동거를 한 지 2년 정도 되어가요. 부모님은 서로 마음이 바뀌면
어떡하냐고 불안해하시며 결혼을 부추겨요. 하지만 법적으로 혼인 관계라고
해서 헤어질 것을 그만두진 않을 것이고, 동거 관계라고 해서 사랑하는
것을 멈추진 않을 거예요. 현대사회에 사람들이 결합하여 사는 방식은
무척 다양한데 한국에서 제공하는 제도는 유일무이하게 결혼뿐이에요.
심지어 포털사이트에 '동거'를 검색하면 유해단어로 뜨는 게 이 나라의
현실이에요. 나의 상황에 맞춰 필요에 따라 선택할 수 있는 프랑스의
시민연대계약(PACS)과 같은 대안적인 제도들이 이 나라에도 필요하다고
생각해요. 결혼 또한 관계를 묶는 틀이 아닌 필요로서의 제도로 활용되어야
하고요.

삶의 우선순위에 대해
이야기해 주세요.

모두 중요하지만, 군이 우선순위를 정하자면 건강, 사랑, 가족, 일 그리고
돈 순이에요. 건강을 한번 잃어본 적이 있기 때문에 지금은 특히 신경 써서
관리하고 있어요.

여가시간에 무엇을 하는지
이야기해 주세요.

애인이 광주 사람인데 서울로 온 지 5년이 되었지만 아직도 서울에 대한
로망이 있어서 함께 서울 여행을 다녀요. 덕분에 저에게 너무 익숙해 관심
갖지 않던 이 도시를 새로운 시각으로 보게 해준 계기가 되기도 해요. 촬영지
답사는 덤이에요.

앞으로의 계획 혹은 꿈은 어떻게 되시나요?

인생의 큰 목적은 하나예요. 인간의 다양한 삶이 존중되는 사회 분위기를
주도해서 만드는 것. 아마 제가 다양한 사람 중 하나인데 평범하지 못하다며
받는 억압이 무척 싫었나 봐요. 지금은 틀에 얽매이지 않는 웨딩 사진과
청첩장 디자인으로 표현 중이고, 앞으로는 더 효과적이고 재미있는 표현
방법을 발견한다면 시도해 볼 거예요.

한국 디자인 현실에 대해
이야기해 주세요.

외숙모는 디자인이라고 하면 패션 디자이너 앙드레 김을 떠올리고,
소개팅으로 만났던 대학생은 컴퓨터로 그림 그리는 거냐고 하더라고요.
회사원이라면 예쁘게 만드는 것 정도라고 알고 있을 거예요. 우린 어릴 적
미술 시간에 빛의 삼원색 정도는 배웠지만, 디자인의 기본 개념은 배운 적이
없어요. 제일 무서운 클라이언트가 포토샵 좀 할 줄 아는 클라이언트예요.
휘황찬란한 포토샵 스킬과 함께 결과물은 산으로 가요. 그래서 어릴 때부터
기본적인 교육이 필요해요. 적어도 디자인이 뭔지, 어떤 원리로 적용이
되는지만 이해해도 지금과 같이 결과가 산으로 갈 확률은 줄어들 거예요.

디자인 전공자에게 하고 싶은 말이 있으신가요?

저는 대학을 두 번 나온 그 유명한 불효녀예요. 07학번으로 입학해 동양화를
전공했고, 12학번으로 입학해 시각 디자인을 전공했어요. 중간중간 일을
하기는 했지만, 본격적으로 사회에 발을 딛게 된 건 스물아홉 살부터에요.
사회에서 요구하는 신입의 나이와는 참으로 거리가 멀었어요. 하지만 오히려
나이에 대해 편견을 가지고 있는 회사를 걸러낼 수 있었고, 감사하게도
좋은 회사를 만나게 되었어요.(관료제와 잘 맞지 않아 직장인의 삶은
그만두었지만) 혹시라도 저와 비슷한 나이에 사회로 나가려는 분들이 있다면
나이라는 것을 긍정적으로 이용했으면 하는 바람이에요.

가장 소중한 물건은 무엇인가요?

가끔 그런 상상을 할 때가 있어요. 이 집에 불이 나면 어떤 물건을 가장 먼저
챙길 것인가. 고민 없이 노트북부터 챙길 거예요. 이제까지의 모든 작업물과
데이터들이 들어있다는 단순한 이유에서요.

"어떤 상황이었든 난 다시 마흔을 바라보며 새로운 목표를 세우고 또 열심히 달려가고 있으니깐. 서른 살이라고 뭐 엄청 다르지 않은 것 같아요. 1월 1일에는 우울하긴 했어도 갓 스무 살이 되었을 때

정말 많은 것들이
달라졌었나? 조금
자유로워진 듯한 느낌
말고는 크게 다르지
않았을 테니까요."

김용민(30, 남)
제품디자인회사
VITE.D.G 운영

자신이 하는 일에 대해서 설명해 주세요.

캐릭터를 디자인 개발하여 제품화하고 그 제품을 유통합니다. 아직까지는 시작 단계라 지속적인 캐릭터 개발과 제품군을 확장하고 있으며 국내에선 동대문 DDP와 건대 커먼그라운드에 납품하고 있습니다.

소규모 스튜디오를 시작하게 된 계기와
과정에 대해서 설명해 주세요.

소규모 스튜디오가 아니라 제품 디자인 회사를 운영하고 있는 중이에요. 이전부터 사업이라는 것을 해 보고 싶었어요. 이유는 두 가지였는데, 첫 번째는 내가 하고 싶은 일을 하고 싶었어요. 졸업 후 회사에서 이런저런 일들을 많이 했는데 제 생각이 중요하기보다는 마우스, 단축키, 눈알 굴리는 것이 중요한 것 같았어요. 두 번째는 돈을 많이 벌고 싶으면 자기 일을 해야한다는 말을 듣고 자라와서 그런 영향이 있는 것 같아요.

최근 들어 소규모 스튜디오가 많이 늘어난 이유가
무엇이라고 생각하시나요?

여기서 이야기하는 소규모 스튜디오의 기준이 어디서부터 어디까지인지 잘 모르겠지만, 단편적으로 이야기하자면 취업이 어려워서가 아닐까요? 그리고 디자이너의 개성이 강해지고 있는 시대를 반영한 탓도 있는 것 같아요.

일은 어떤 경로로 의뢰 받으시나요?

고객이 포털사이트 검색을 통해 블로그를 알게 되고 직접 연락을 줘요. 종종 인스타그램, 지인, 관련 온라인 카페 등을 통하기도 하지만 블로그의 비중이 높은 편이에요.

작업의 단가 책정은 어떻게 하시나요?

제품의 디자인 자체만으로도 단가 책정은 달라지는 것이 당연하겠지만, 자재비, 유통비, 인건비, 영업비, 공정비 등등 많은 부분을 고려해서 측정을 하게 돼요.

소규모 스튜디오를 운영하는
것의 매력은 무엇인가요?

내가 하고싶은 일을 기획하고 진행하는데 별다른 방해물이 없어요. 그냥 하고 싶으면 하면 됩니다.

소규모 스튜디오를 운영하면서
어려운 점이 있다면 무엇인가요?

전부 어려워요. 쉬운 것이 하나도 없어요. 처음부터 여러 직원을 두고 운영할 수 있었으면 좋았겠지만 각종 부가세, 국세, 지방세 등 관심도 없던 세무, 회계를 세무서 직원에게 혼나가며 배우기도 하고 기획, 마케팅, 영업, 디자인 경영 등 모든 분야에 관심을 가져야 했어요. 나름 배우는 재미는 있지만 정말 나름입니다.

당신에게 서른 살이란?

벌써 서른 살의 반이 지나가고 있지만 사실 인정하고 싶지 않은 것. 아직 좀 더 자유롭고 싶고 하고 싶은 것들도 많은데 이미 마음 속에선 현실과 타협하고 있는 자신을 보며 쓸쓸해하기도 하는. 그래도 아직 이룬 것보다 이룰 것이 많아 신나고 열정적일 수 있는 그런 나이인 것 같아요.

결혼에 대한 생각은 어떤가요?

속마음은 정말 하고 싶죠. 주변에 먼저 장가간 친구들이 부러워요.
안정적이고 싶고 지금 만나고 있는 여자와 평생을 함께하고 싶어요. 부유하지
않아도 함께할 수 있음에 감사하고 알콩달콩 살고 싶습니다. 하지만 머리로는
가져야 할 게 너무 많음을 알고 있고 갖추어야 할 것도 너무 많아요. 둘만
생각한다고 되는 일도 아니고. 생각하지 않을 수도 없는데 생각할수록 머리가
아파옵니다.

삶의 우선순위에 대해
이야기해 주세요.

"건강이 최고다. 건강해야 사랑도 하고 가족도 챙기고 일도 하고 돈도
번다"라고 이상적으로 말하고 싶지만, 돈이 있어야 건강도 챙긴다고 생각하게
되는 것이 현실인 듯 싶어요. 닭이 먼저냐 달걀이 먼저냐의 문제 아닐까요?

여가시간에 무엇을 하는지
이야기해 주세요.

최대한 다양한 것을 하려고 노력해요. 다트, 익스트림 스포츠, 페이퍼
크래프트, 캠핑 등 활동적인 것을 주로 해요. 그런 취미가 많은 것도 이유라면
이유겠지만 죽기 직전까지 할 수 있는 것, 해볼 수 있는 것들은 최대한 다
해보고 죽는 게 꿈이기도 하니까요.

앞으로의 계획 혹은 꿈은 어떻게 되시나요?

하고 있는 사업이 수출 쪽으로 얘기가 조금씩 나오고 있어요. 일본이나 중국 멕시코와도 교류를 하는 중인데, 이를 계기로 점점 더 키워나갈 예정이에요. 결혼도 할 것이고 이쁜 아이도 낳아 한 가정의 가장으로서 책임감 있는 남편, 아버지가 될 겁니다. 더 나아가 명예와 권력도 갖고 싶고 사람들에게 기억될 수 있는 사람이 되고 싶어요.

한국 디자인 현실에 대해 이야기해 주세요.

한국 디자인 현실이라는 게 어떤 면으로는 참 넓은 의미일 수도 있고 다른 면으로는 한 가지에 국한되어 볼 수도 있는 문제가 아닐까 싶어요. 내가 사업을 하기 때문에 디자인 기업 쪽의 입장에서 설명을 하자면 우리나라는 청년 창업 정책이니 뭐니 하며 지원한다 하더라도 결국 수출에 대한 교육, 지원 등을 제시하며 유도하는 것도 사실이거든요. 수출량이 많은 대기업을 지원하는 정책이 잘못된 것은 아니지만, 아이러니하게 전폭적인 지지와 지원을 받는데 왜 세계적으로 인정받는 디자인 제품이나 브랜드, 디자인회사는 없는 걸까 의문이 들어요. 잘했다 못했다를 따지고 싶은 것은 아니지만 잘하고 있는 기업에 집중하는 것보다는 중소기업 및 청년창업 등 향후 한국 디자인 산업의 척추 역할을 할 기업들을 조금 더 지원하고 장기적으로 키워나가야 하지 않을까 생각합니다.

디자인 전공자에게 하고 싶은 말이 있으신가요?

스무 살 때 다들 이런 상상 한번씩 해보지 않았던가요? "난 서른 살엔 잘나가는 디자이너가 되어 있겠지?", "서른 즈음엔 이러고 있겠지? 저러고 있겠지?" 그런 상상을 이룬 사람도 있겠고 이루지 못한 사람도 있을 것인데, 이루었다고 우쭐할 필요도 없고 이루지 못했다고 좌절할 필요도 없는 것 같아요. 어떤 상황이었든 난 다시 마흔을 바라보며 새로운 목표를 세우고 또 열심히 달려가고 있으니깐. 서른 살이라고 엄청 다르지 않은 것 같아요. 1월 1일에는 우울하긴 했어도 갓 스무 살이 되었을 때 정말 많은 것들이 달라졌었나 생각해보면 조금 자유로워진 듯한 느낌 말고는 크게 다르지 않았을 테니까요.

가장 소중한 물건은 무엇인가요?

물건에 애착이 많은 편입니다. 의미있고 소중하기도 한 많은 물건들이 있겠지만 요새 조금 더 애착이 가는 물건이라면 외장하드입니다. 사업의 모든 자료가 들어있기도 하고 휴대성이 좋아 어디든 가지고 다니다 보니 더 잘 챙기게 되는 것 같아요. 노트북은 안 가지고 다녀도 외장하드는 들고 다니는 습관이 생겼어요.

"비유가 적절한지
모르겠지만
나는 내가 미용사랑
비슷하다고 생각해요.
머리를 잘라주는 만큼
그 돈을 받을 수 있는
것 아닌가?"

한상국(30, 남)
퍼셉션

자신이 하는 일에 대해서 설명해 주세요.

퍼셉션이란 회사에서 혁신디자인팀이라는 팀의 팀장을 맡고 있습니다. 이것
저것 다하는 팀이라 영역을 정하긴 어렵지만 브랜드 경험 디자인을 하고
있어요.

지금 직장에서 일하게 된 계기와
과정에 대해서 설명해 주세요.

제 포트폴리오를 보면 어느 한 분야에 집중되어 있는 게 없어요. 4학년 때
꿈이 6번 바뀌었어요. 코웨이라는 브랜드의 처음이자 마지막 멤버십을
3학년 때 했었죠. 그래서 코웨이에 갈 줄 알았는데 코웨이가 매각이 됐어요.
그래서 꿈이 없어지면서 JOH(Joh&Company)에 이력서를 넣었어요.
당시에 디자이너를 뽑는 것도 아니었고 가방 브랜드 마케터를 뽑았는데,
최종 면접의 질문 중 제가 매고 있는 가방에 대해 질문을 했어요. 그런데
제가 매고 간 가방의 브랜드를 몰랐어요. 그리고 면접관에게 한상국 씨는
하나에 집중해야 할 필요가 있을 것 같다는 말을 들었을 때 굉장히 멍했죠.
방황하다가 SWBK에 다니던 친구에게 연락이 와서 일을 했어요. 그곳에서
일하면서 제가 느낀 점은 스스로가 조형에 특화되진 않은 사람이라는
것이에요. 스토리 만드는 게 더 재밌었죠. 지금 회사인 퍼셉션 대표님과 밥
먹을 기회가 있었는데 입사를 권유하셔서 일주일 만에 결정하고 지금 회사로
오게 되었어요. 할리스, CJ홍보관, 브랜드 패키징 이런거 하고 있는데, 제게
"뭐하는 디자이너야?" 물으면 아직 답을 못하겠어요.

일하면서 가장 기억에 남는
에피소드는 무엇인가요?

성수동 일미락. 어머니가 요식업에 계세요. 평생 식당을 해온 걸 봐서
그런지 무척 잘하고 싶었어요. 그리고 제가 만난 클라이언트 중 제일 멋있는
클라이언트였어요. 워크숍을 하면서 들은 브랜드의 핵심 가치가 신뢰였어요.

신뢰라는 게 누구나 할 수 있는 말이긴 한데 자신감 없이는 나오기 힘든 말이라고 생각해요. 참 멋있다고 생각했어요. 그래서 클라이언트에 빙의해서 가장 열심히 했어요. 그리고 이때 디자인이 그렇게 중요한 게 아니라는 걸 알게 되었어요. 가장 기억에 남은 클라이언트. 가장 디자인이 잘 나왔다고 생각했는데 결국은 콘텐츠였죠. 결국 고기가 맛없으면 아무리 잘된 디자인이라도 소용이 없으니깐 말이에요. 일미락에 제일 좋아하는 친구들을 데려갔었어요. 메뉴판, 벽 등등 내가 했다고 보여주면서 딱 고기를 먹었는데 그 고기 맛에 취해서 아무 말도 안하고 고기만 먹었어요. 그런 점에서 오히려 디자인의 힘이 미약할 수도 있겠다고 생각했어요. 겸손해진 프로젝트기도 하고 그래서 더 재미있었어요. 클라이언트가 좋아야 작업이 잘 나오는 것 같아요.

디자인 에이전시에서 일하는 것의 매력은 무엇인가요?

야근도 진짜 많고, 인테리어 쪽에서 쓰는 말이라고 하는데 뽕 맞은 기분이에요. 디자인을 잘해야 한다는 압박감도 있고 클라이언트의 요구도 들어야 하고 굉장히 많은 스트레스가 있는데, 그럼에도 불구하고 마지막에 무언가 나왔을 때의 성취욕에 취해서 디자인 컨설팅 쪽에 있는 것 같아요.

일할 때 어려운 점이 있다면 무엇인가요?

3~4년 컨설팅을 하면서 브랜드를 관리해달라는 컨설팅 프로젝트가 왔을 때 작업 이후에는 관리를 할 수가 없어요. 성수동에 있는 일미락이라는 고깃집을 통합하는 전반적인 작업을 했어요. 2차 프로젝트가 생겼음에도 불구하고 나는 다른 일을 해야 해서 모델하우스 관련 전시 디자인으로 옮겨갔어요. 에이전시 일이 오픈을 시켜주면 연간계약이 아니다 보니 다음에는 어떻게 될지 알 수가 없어요. 거기서 오는 조금의 회의감이 있죠. 여러가지를 할 수 있다는 장점과 단점이 맞물리죠. 그래서 좀 꾸준한 걸 해보고 싶다는 생각이 들 때가 있어요.

야근은 얼마나 자주 하시나요?

야근의 개념을 두지 않아요. 팀장 되고 나서는 일을 더 빨리 끝내게 되었어요. 나 혼자만 생각할 수 없고 이 친구도 힘들 테니까 말이에요. 철야 할 때도 있죠. 개인적인 생각인데, 왜 디자이너가 박봉이냐는 말을 했을 때, 이 산업 자체가 일종의 규모의 한계가 있다는 걸 최근에 깨닫게 되었어요. 비유가 적절한지 모르겠지만 제가 미용사랑 비슷하다는 생각을 해요. 머리를 잘라주는 만큼 그 돈을 받을 수 있는 거 아닌가? J헤어처럼 프랜차이즈를 만든다 하더라도 삼성의 계열사에 비할 수 있는 규모는 아니니 말이에요. 컨설턴트가 되는 데에는 진입장벽이 높아요. 그에 비하면 디자이너는 높지 않은 느낌이 들어요. 진입장벽이 낮다는 것은 리스크가 많이 없다는 의미도 될 수 있죠. 왜 디자이너는 가치가 이것밖에 안될까? 이런 개인적인 것들을 생각하기 이전에 사회적인 구조를 알아야 한다는 생각이 들었어요.

당신에게 서른 살이란?

세 번째 흔들림이 오는 시기인 것 같아요. 첫 번째는 고등학교 마치고 대학교 1학년 때였어요. 막상 디자인을 택했는데 군대 가기 전에 "이게 맞나?"싶고 갑자기 성인이 돼서 헷갈리는 것들이 있었어요. 자유와 책임의 경계에서 뭐가 맞는 건가 혼란스러웠죠. 두 번째는 4학년 때. 어떻게 보면 지금 이 업을 하고 있는 것과 연결이 되는데, 저 같은 경우는 여러 가지를 폭넓게 하는 걸 좋아해요. 나쁘게 말하면 금방 싫증을 내는 거예요. 나를 써먹을 데가 없는 것 같았어요. 그러다가 SWBK 라는 직장을 찾게 되고 막상 해 보니 이것저것 했던 것이 다 도움이 되었어요. 트렌드가 바뀌어서 그런지 멀티플한 사람을 좋아하더라구요. 사실 작년부터 사실 고민이 오기 시작했어요. 왜냐면 올해 6월이 되면 5년차에요. 그리고 작년에 팀장을 달았어요. 서른이라는 나이에 비해서 특이한 케이스일 수도 있어요. 제겐 4학년 때 두 번째가 왔다면 다시 세 번째 흔들림이 오는 시기입니다.

결혼에 대한 생각은 어떤가요?

작년엔 이러다가 내가 원하는 나이에 결혼 못하는 거 아닌가 생각했어요.
경제적 문제는 아닌데 불안감은 크죠. 사실 불안감이 크면 열심히 잘 다니고
있어야 하는데. 내가 밥먹고 살 수 있고 좋은 친구 생기면 그때 할 거에요.

삶의 우선순위에 대해
이야기해 주세요.

일 빼고 나머지가 중요하다고 생각했었는데 현실은 일이죠. 지금 사랑도
안 하고 있고, 건강은 잘 안 챙겼었는데 건강한 것 같고, 지금처럼 열심히
하다 보면 돈은 나중에 벌릴 것 같다는 생각이 들어요. 지금까지는 일이
90이었어요. 나머지들은 10. 다른 사람들은 이것 때문에 스트레스를 많이
받는데 만약 "내가 왜 이렇게 살아야 하는데" 생각 했으면 안 했을 거에요.
어느 정도 일이 주는 스트레스를 견디면서 성장에서 오는 성취감이 커요.
잡플래닛 들어가 우리 회사를 보면 이런 악덕회사가 없더라고요. 한번도
그렇게 생각한 적 없는데. 대표님과의 관계도 지금까지 선생과 제자 같은
관계에요. 일에서 오는 피폐함보다 성취감이 훨씬 더 커서 무척 재미있었어요.

여가시간에 무엇을 하는지
이야기해 주세요.

일이 90이라서 10은 잠이죠. 사실 여가시간은 춤이에요. 춤 추는 게 어떻게
보면 내가 일을 더 잘하기 위한 거에요. 즐거움을 찾는 돌파구가 있어야
일을 잘할 수 있으니까요. 요즘 좀 지치긴 했어요. 다른 걸 찾아보려고 해요.
기존에는 일을 하기 위한 여가였어요. 대기업 다니는 친구들은 여가를 굉장히
중요시하더라고요.

앞으로의 계획 혹은 꿈은 어떻게 되시나요?

내가 만든 콘텐츠로 생업을 이어나갔으면 좋겠어요. 큰 사업이 아니더라도 밥을 먹고 살 수 있는 날이 왔으면 좋겠어요. 막 혼자 만들기도 해요. 바쁜데도 교육 받을 거 다 받고, 퍼셉션에 들어오고 나서도 시각적으로 부족하다는 생각을 해서 타이포그라피를 주말에 배우기도 해요. 궁극적으로는 선생님이 되고 싶어요. 개인적으로 많은 경험을 해봤기 때문에 그런 지식을 전달해주고 싶다는 생각을 해요. 지난번에 대표님이 기회를 주셔서 SADI 실무 강의 한 시간 정도 했었는데 좋았어요.

한국 디자인 현실에 대해 이야기해 주세요.

핀터레스트(pinterest), 인스타그램(instagram)처럼 이미지가 위주인 사이트들이 발달하면서 디자인이 상향 평준화되었다는 느낌을 많이 받았어요. 예전엔 스타 디자이너라고 불리는 사람들이 가질 수 있던 툴, 방법론, 스킬들이었는데, 요즘에는 목업 다운받으면 사진 안 찍고도 디자인이 좋게 나와요. 어느 정도 인공지능이 디자인을 대체할 수 있다고 생각하는 입장이에요. 실제로 외국 사이트에서 클릭 몇 번 하면 로고 디자인부터 쭉 다 나와요. 큰 기업의 가치를 담는 데에는 어렵겠지만 소상공인이 활용하는 데 있어서는 충분하죠. 소규모 스튜디오가 4~5명을 말하는데, 거기서 10명으로 성장하는 게 힘들고 40~50명으로 크는 게 힘들다는 걸 뼈저리게 느꼈어요. 회사 들어와서. 요즘 잘하는 스튜디오들 많지 않나요? 그 사람들 스스로가 더 커지길 바라지 않는다는 생각이 들었어요. 그게 나쁘다는 게 아니라 그들에게 맞는 가치나 맞는 일만 하는 게 정신건강에 좋을 수도 있어요. 단가는 10년 전 단가예요. 물가는 계속 오르는데 단가는 더 싸게 쳐요.

디자인 전공자에게 하고 싶은 말이 있으신가요?

이게 제일 어려워요. 우선 시작하는 시간을 길게 두지 않았으면 좋겠어요.
디자인에만 해당하는 얘기는 아닐 수도 있는데, 저는 졸업하기도 전에 회사에
들어갔으니 굉장히 빨리 시작했어요. 작은 기회더라도 일단 시작했으면
좋겠어요.

가장 소중한 물건은 무엇인가요?

12개월 할부로 구입한 맥북입니다.

"소상공인 지원·육성 위해 기본법 제정 필요"[*]

소상공인들의 발전을 위해 소상공인 환경 전체를 아우르는 소상공인기본법이
제정돼야 한다는 의견이 제기됐다. '법무법인정도'의 양창영 변호사는 1일 충남
천안 대명리조트에서 열린 소상공인연합회 워크샵에서 "소상공인기본법 제정이
필요하다"고 밝혔다. '소상공인기본법'은 소상공인 환경 전체를 아우르는
근원적·일반적 정책을 담은 법이다.

* "소상공인 지원·육성 위해 기본법 제정 필요", 연합뉴스, 2017년 9월 1일자

출처

1장. 서른 살이 지나온 사건, 사물들

1988
노태우 대통령 집권
MBC뉴스데스크 (1987년 6월 10일). "[6.10
민정당전당대회]전당대회 및 대통령후보
지명대회(강성구)"
7.7 선언
시사상식사전,
http:// terms.naver.com/entry.nhn?docId=92895
1&cid=43667&categor yId=43667
3저호황 시대
한국사사전편찬회, 한국근현대사사전, 가람기획
88 올림픽 개최
두산백과,
http://terms.naver.com/entry.n
hn?docId=1178615&cid=40942& categoryId=319
52issue_10.php?no=198901

1989
문익환 목사 방북사건
두산백과,
http://www.doopedia.co.kr/ doopedia/
master/master. do?_method=view&MAS_I
DX=101013000729075
임수경 방북 사건
두산백과,
http://www.doopedia.co.kr/ doopedia/
master/master. do?_method=view&MAS_I
DX=101013000787584
대한항공 803편 추락 사고 신문박물관 1989년 국내
10대 사건, http://presseum.or.kr/bbs/
롯데월드 개장
롯데월드 웹사이트/롯데월드 어드벤처/회사 소개,
http:// www.lotteworld.com/contents/
contents.asp?cmsCd=CM0050

1990
3당합당

다음백과, http://100.daum.net/encyclopedia/
view/v150ha920a42
남북고위급회담
한국민족문화대백과사전, http://
encykorea.aks.ac.kr/Contents/
Index?contents_id=E0067905 민주자유당 창당
MBC뉴스데스크 (1990년 1월 21일).
"민정,민주,공화당의 보수 신당 창당 윤곽[구본홍]"
국군보안사령부 민간인 사찰 사건 보안사, 5공 산실
멍에 벗어날 때, 동아일보, 1988년 11일 28자
남북고위급회담
한국민족문화대백과사전,
http://100.daum.net/encyclopedia/
view/14XXE0067905
국군보안사령부 민간인 사찰 사건,
보안사, 정치인 등 1300명 사찰, 경향신문, 1990년
10월 5일자

1991
한반도 비핵화 공동선언
두산백과,
http://www.doopedia.co.kr/ doopedia/
master/master. do?_method=view&MAS_I
DX=101013000742592 남북기본합의서
두산 백과,
http://www.doopedia.co.kr/ doopedia/
master/master. do?_method=view&MAS_I
DX=101013000797624 남북UN동시가입
한국민족문화대백과사전,
http://encykorea.aks.ac.kr/ Contents/
Index?contents_id=E0067907 화성 연쇄 살인 사건
화성 연쇄 살인 사건 '화성 용의자' 갑
동이잡아라...공소시효 3개월 남아, 《문화일보》, 2003년
6월 4일자

1992
남·북, 화해의 불가침 및 교류협력에 관한
합의서 발표 한국민족문화대백과사전,
http:// encykorea.aks.ac.kr/Contents/
Index?contents_id=E0066313 한·중 수교
네이버지식백과_중국사 다이제스트

100, http://terms.naver.com/en
try.nhn?docId=1833067&cid=42
976&categoryId=42976
황영조 바르셀로나 올림픽 금메달
국제 육상 경기 연맹, https:// www.iaaf.org/home

1993
한강 영화 촬영 헬리콥터 추락 사고
"한강 헬기추락사고 조종사과실로 확인". 매일경제.
1993년 6월 25일자
김영삼 대통령 집권
네이버 지식백과_한국근현대사사전,
http://terms.naver.com/entry.n
hn?docId=920637&cid=42958&c
ategoryId=42958
금융실명제
두산백과, http://www.doopedia.co.kr/ doopedia/
master/master. do?_method=view&MAS_I
DX=101013000758810 북한의 북한의 NPT 탈퇴
네이버 시사상식사전,
http://terms.naver.com/entry.n
hn?docId=74083&cid=43667&ca tegoryId=43667

1994
역사 바로 세우기
네이버 21세기 정치학대사전,
http://terms.naver.com/entry.n
hn?docId=729411&cid=42140&c
ategoryId=42140
북한 국제원자력기구(IAEA) 탈퇴
네이버 21세기 정치학대사전,
http://terms.naver.com/entry.n
hn?docId=727535&cid=42140&c
ategoryId=42140
김일성 주석 사망
한국민족문화대백과사전, http://
encykorea.aks.ac.kr/Contents/
Index?contents_id=E0010275 아현동 도시가스 폭발
사고
네이버 디지털 아카이브, http://
newslibrary.naver.com/search/

searchByDate.nhn#%7B%22
mode%22%3A0%2C%22trans
%22%3A1%2C%22pageSize%
22%3A20%2C%22date%22% 3A%221994-12-
8%22%2C%- 22page%22%3A1%2C%22fevt%
22%3A2931%2C%22officeId%2
2%3A%2200020%22%7D

1995
지방자치제도
네이버지식백과_시사상식사전, http://
terms.naver.com/entry.nhn?doc
Id=72370&cid=43667&category Id=43667
전두환, 노태우 구속
한국근현대사사전, http://terms.naver.com/en
try.nhn?docId=920648&cid=42958&category
Id=42958
김대중, 새정치국민회의창당,
다음백과, http://100.daum.net/encyclopedia/
view/b03g1529a

1996
경제협력개발기구(OECD) 가입
do?_method=view&MAS_I
DX=101013000713848
제1회부산국제영화제개막
공식홈페이지, http://www.biff.kr/structure/kor/
default.asp
강원도강릉지역무장공비침투사건
한국민족문화대백과사전, http://100.daum.net/
encyclopedia/view/14XXE0075762

1997
금모으기운동
다음 한국어 사전,
http:// dic.daum.net/word/view.do?w
ordid=kkw000406951&q=%EA
%B8%88+%EB%AA%A8%EC%
9C%BC%EA%B8%B0+%EC%
9A%B4%EB%8F%99&supid=k ku010139616
MF 외환위기

두산백과,
http://www.doopedia.co.kr/ doopedia/
master/master. do?_method=view&MAS_I
DX=101013000852524
전두환, 노태우 사면
두산백과,
http://www.doopedia.co.kr/ doopedia/master/
master.
다음 한국어 사전, http:// dic.daum.net/word/
view.do?w ordid=kkw000437939&q=%EB
%85%B8%EC%82%AC%EC%
A0%95+%EC%9C%84%EC%9
B%90%ED%9A%8C&supid=k ku010192302

1998
김대중 대통령 집권
두산백과,
http://www.doopedia.co.kr/ doopedia/
master/master. do?_method=view&MAS_I
DX=101013000729557
노사정위원회출범
한국민족문화대백과사전, http://100.daum.net/
encyclopedia/view/14XXE0066326
정주영 소떼방북사건 한국민족문화대백과사전,
http:// terms.naver.com/entry.nhn?doc
Id=1821464&cid=46629&catego ryId=46629

1999
1999년 동계아시안게임
《제4회 강원 동계아시아경기대회 공식보고서》. 제4회
강원 동계아시아경기대회 조직위원회. 1999년 8월 30일.
제1연평해전
두산백과,
http://terms.naver.com/entry.n
hn?docId=1192557&cid=40942&
categoryId=31778
대우사태
두산백과, http:// terms.naver.com/entry.nhn?doc
Id=1192556&cid=40942&catego ryId=31778

2000
김대중 노벨평화상 수상
네이버지식백과_한국근현대사사전,
http://terms.naver.com/entry.n
hn?docId=920660&cid=42958&c
ategoryId=42958
남북적십자회담
시사상식사전, http:// terms.naver.com/
entry.nhn?doc Id=66877&cid=43667&category
Id=43667

2001
IMF외환위기극복
두산백과, http://www.doopedia.co.kr/ doopedia/
master/master. do?_method=view&MAS_I
DX=101013000852524 국가인권위원회 출범
네이버 지식백과_시사상식사전,
http://terms.naver.com/entry.n
hn?docId=928332&cid=43667&c
ategoryId=43667
인천국제공항 개항
인천국제공항 웹사이트, http:// www.airport.kr/pa/
ko/d/ index.jsp

2002
FIFA 월드컵 개막
2002 FIFA 월드컵 공식 웹사이트, http://
web.archive.org/ web/20020802015509/http://
fifaworldcup.yahoo.com/en
제2연평해전, 다음백과, http://100.daum.net/
encyclopedia/view/b19j1842n10

2003
노무현 대통령 집권
한국근현대사사전, http:// terms.naver.com/
entry.nhn?doc Id=920666&cid=42958&categor
yId=42958
이라크 파병동의안 가결
네이버 지식백과_한국근현대사사전,
http://terms.naver.com/entry.n
hn?docId=920676&cid=42958&c

ategoryId=42958

김대중 전 대통령, 대국민 사과

담화문 발표

네이버 지식백과_한국근현대사사전,

http://terms.naver.com/entry.n

hn?docId=920672&cid=42958&c

ategoryId=42958

대구 지하철 화재 참사

대구지하철 화재사고 - 국가기록원, http://

contents.archives.go.kr/ next/content/

listSubjectDescript ion.do?id=001920

2004

용산기지 이전협정(YRP) 체결

네이버 지식백과_시사상식사전,

http://terms.naver.com/entry.n

hn?docId=72222&cid=43667&ca tegoryId=43667

노무현 대통령 탄핵사태

두산백과, http://www.doopedia.co.kr/ doopedia/

master/master. do?_method=view&MAS_I

DX=101013000798650

대한민국 행정수도 이전계획

남 공주.연기가 새 행정수도가 되면 서울시는어떻게

되나, 연합뉴스, 2004년 7월 5일자

성매매 특별법

성매매방지 및 피해자보호 등에

관한 법률, 두산백과,

http:// terms.naver.com/entry.nhn?doc

Id=1228257&cid=40942&catego ryId=31708

2005

호주제 폐지

민족문화대백과사전, http:// encykorea.aks.ac.kr/

Contents/ Index?contents_id=E0068599 청계천

복원

민족문화대백과사전, http:// encykorea.aks.ac.kr/

Contents/ Index?contents_id=E0068490

국립중앙박물관 신축 이전 개관

민족문화대백과사전,http://100.daum.net/

encyclopedia/view/14XXE0006249

2006

동북아역사재단 설립

네이버기관단체사전, http:// terms.naver.com/

entry.nhn?doc Id=813635&cid=43146&categor

yId=43146

온라인 생중계 대국민 토론회 진행

전자민주주의 초석 마련한「대통령 인터넷 토론회,

ZDNet Korea,, http://www.zdnet.co.kr/

news/ news_view.asp?artice_id=000

00039145864&type=det&re=, 2006년 3월 27일자

박근혜 피습 사건

"전화걸어 차대표 유세일정 확인 치밀하게 범행 계획",

한국일보, 2006년 5월 21일자

2007

한미 FTA 체결

네이버 시사상식사전, http:// terms.naver.com/

entry.nhn?doc Id=973146&cid=43667&categor

yId=43667

제주도, 유네스코 세계자연유산 등재

유네스코 공식 홈페이지,

http://whc.unesco.org/en/list/1264

2007 남북 정상회담 개최 민족문화대백과사전,

http:// encykorea.aks.ac.kr/Contents/

Index?contents_id=E0070317

2008

호주제 폐지

한국민족문화대백과, http://terms.naver.com/en

try.nhn?docId=572757&cid=46624&category

Id=46624

4대강 정비사업 실행

네이버지식백과_시사상식사전, http://

terms.naver.com/entry.nhn?docId=1847189&mo

bile&cid=43667&categoryId=43667

세계금융위기

두산백과, http://www.doopedia.co.kr/doopedia/

master/master.do?_method=view&MAS_I

DX=101013000917012

2009
연쇄 살인범 강호순 검거
연쇄살인범 강호순 검거, 중앙일보, 2008년 1월 25일자
미디어법
네이버지식백과_시사상식사전,
http://terms.naver.com/entry.nhn?docId=93577
9&cid=43667&categoryId=43667

2010
서울 G20 정상회의
서울 G20 정상회의 웹사이트, http://
www.seoulsummit.kr/
천안함 폭침
네이버지식백과_학생 백과, http://terms.naver.com/
entry.n hn?docId=3508868&cid=47322&
categoryId=47322
연평도 포격 도발
네이버지식백과_시사상식사전
http://terms.naver.com/entry.n
hn?docId=928193&cid=43667&c
ategoryId=43667
성폭력 범죄자 신상정보 공개
네이버 시사상식 사전, http:// terms.naver.com/
entry.nhn?doc Id=931419&cid=43667&categor
yId=43667

2011
김정일 국방위원장 사망
두산백과, http://terms.naver.com/entry.nhn?docl
d=1164475&cid=40942&categoryId=34322
한·미 자유무역협정 비준안 통과
네이버지식백과, http://terms.naver.com/entry.nhn
?docId=957018&cid=43938&categoryId=43958
일성록 유네스코 세계기록유산 등재
5.18기록물-일성록, 유네스코 유산등재 확정, 연합뉴스,
2011년 5월 26일자

2012
한미 FTA 발효
네이버 시사상식사전, http:// terms.naver.com/
entry.nhn?doc Id=973146&cid=43667&categor

yId=43667
북한의 3대 세습
두산백과, http:// www.doopedia.co.kr/ doopedia/
master/master. do?_method=view&MAS_I
DX=111220001282771
박근혜 대통령 집권
두산백과, http:// www.doopedia.co.kr/ doopedia/
master/master. do?_method=view&MAS_I
DX=121228001394682
북한 3차 핵실험
네이버지식백과_시사상식사전,
http://terms.naver.com/entry.n
hn?docId=1833292&cid=43667&
categoryId=43667
녹조라떼
네이버_시사상식사전,
http://terms.naver.com/entry.nhn?docId=18471
89&cid=43667&categoryId=43667

2013
성년의 기준 하향 조정
한국민속대백과사전, http:// terms.naver.com/
entry.nhn?doc Id=3561018&cid=58728&catego
ryId=58728268
네이버지식백과_시사상식사전, http://
terms.naver.com/entry.n 2011
hn?docId=1847189&mobile&cid
=43667&categoryId=43667
의문사 고 장준하 선생 39년 만에 무죄
경향신문, 2013년 1월 24일자
윤창중 성추행 스캔들
"전격 경질' 윤창중은 누구?". 경향신문. 2013년 5월
10일자

2014
경제혁신 3개년 계획 발표
네이버지식백과_시사상식사전,
http://terms.naver.com/entry.n
hn?docId=2099028&cid=43667&
categoryId=43667
4.16 세월호 참사

"〈여객선침몰〉 290여명 생사불명... 대형참사
우려", 연합뉴스, http://news.naver.com/
main/ hotissue/read.nhn?mid=hot&sid
1=102&cid=984650&iid=983519
&oid=001&aid=0006865698&pty pe=011
박근혜 대통령 드레스덴 선언
박근혜 대통령 '드레스덴 선언', 머니투데이, 2014년
3월 28일자

2015
한국사 교과서 국정화 확정
네이버지식백과_시사상식사전,
http://terms.naver.com/entry.n
hn?docId=3334445&cid=43667&
categoryId=43667
대한민국을 강타한 메르스
시사상식사전, 2017년 8월 30일,
https://ko.wikipedia.org/wiki/%
EC%A4%91%EB%8F%99%ED%
98%B8%ED%9D%A1%EA%B8
%B0%EC%A6%9D%ED%9B%8 4%EA%B5%B0
네이버지식백과_시사상식사전, http://
terms.naver.com/entry.n
hn?docId=2838506&cid=43667&
categoryId=43667
북한 DMZ도발사건 네이버지식백과__시사상식사전,
http://terms.naver.com/entry.n
hn?docId=2851892&cid=43667&
categoryId=43667

2016
최순실 게이트 사건
"최순실 국정개입 의혹...핵심은 崔패밀리+차은택",
헤럴드 경제, http://biz.heraldcorp.com/
view.php?ud=20161101000514 〈한국경제〉.
"전국에서 '최순실 의혹' 진상규명.대통령
퇴진 요구 집회" http://news.naver.com/
main/re ad.nhn?mode=LSD&mid=
sec&sid1=100&oid=015&a id=0003676785
강남역 화장실 살인사건
강남역 한복판서 '여자들이 나를 무시했다' 묻지마 살인,

스포츠경향, 2016년 5월 18일자
구의역 스크린도어 사망 사고 "'구의역 스크린도어 사고'
과연 개인 과실일까?". 연합뉴스. 2016년 6월 5일자

2017
박근혜 대통령 탄핵
문재인 대통령 집권
네이버지식백과_시사상식사전,
http://terms.naver.com/entry.n
hn?docId=3582202&cid=43667&
전 대통령 박근혜 뇌물 혐의 등으로 구속, 서울구치소
수감

2장. 매체가 바라본 디자이너와 서른 살

윤채옥, 정나경
KBS2 드라마 '거침없는 사랑', http://
www.kbs.co.kr/ end_program/drama/hardlove/
story/cast/1266519_4394.html 프로필이미지(KBS
웹사이트) http://www.kbs.co.kr/ end_program/
drama/hardlove/ story/cast/1266519_4394.html
차혜린
MBC드라마 '케세라세라', http://www.imbc.com/
broad/ tv/drama/queserasera/people/
index,4,0,0.html 프로필이미지(MBC Global Media
웹사이트) http://content.mbc.co.kr/korean
drama/07/1669776_56438.html
강윤서
KBS2 드라마 '동안미녀', http:// www.kbs.co.kr/
end_program/ drama/babyface/about/
cast/37994_index.html 프로필이미지, 캡쳐
이미지 (KBS 웹사이트) http://www.kbs.co.kr/
end_program/drama/babyface/ about/
cast/37994_index.html
MBC 드라마 '운빨로맨스', http:// www.imbc.com/
broad/tv/ drama/lucky/cast/cast8.html http://
www.imbc.com/broad/ tv/drama/lucky/cast/
cast8.html http://www.wowtv.co.kr/
newscenter/news/
view.asp?bcode=T30001000&art
id=A201605270123

오윤아
KBS2 드라마 '올드미스다이어리', http://
www.kbs.co.kr/2tv/ enter/oldmiss/about/cast/
cast.html http://www.kbs.co.kr/2tv/ enter/
oldmiss/about/cast/ cast.html
마예리
하정연
mbc 드라마 '아름다운 당신', http://
cafe.naver.com/ppgzz/21139 http://
www.imbc.com/broad/ tv/drama/beautiful/cast/
cast5.html
오수정
sbs 드라마 '칼잡이 오수정' https://goo.gl/images/
J2mTxa http://taeng22.tistory.com/90
정나경
mbc 드라마 '옥션하우스' http://movie.naver.com/
movie/ bi/mi/photoView.nhn?code=692
65&imageNid=5435372 http://www.imbc.com/
broad/ tv/drama/auctionhouse/cast/ index4.html
가승현 categoryId=43667
categoryId=43667
SBS 드라마 '가족의 탄생' ,
http://wizard2.sbs.co.kr/sw11/
template/swtpl_iframetype.jsp?
vVodId=V0000371736&vProgId=
1000843&vMenuId=1018233
http://wizard2.sbs.co.kr/sw11/
template/swtpl_iframetype.jsp?
vVodId=V0000371736&vProgId= 장소연
1000843&vMenuId=1018233 http://
blog.naver.com/ wkdud8557/30159439258
서봉희
sbs드라마 '황홀한 이웃' http://program.sbs.co.kr/
builder/programSubCharacter.
do?pgm_id=22000006334&pg
m_build_id=7701&pgm_mnu_ id=28207
김선미
jtbc드라마 '우리 사랑할 수 있을까', http://
blog.naver.com/ fashionallin/20206866413
http://tv.jtbc.joins.com/cast/ PR10010275/6
mbc 드라마'멈출 수 없어' https://goo.gl/

images/zm7KbD http://movie.daum.net/tv/
crew?tvProgramId=54435

모든 정보의 출처를 담고자 하였으나 미진한 부분이
있다면 출판사에 연락하여 주시기 바랍니다.

본 기획은 크라우드펀딩 플랫폼인 텀블벅(tumblbug)을 통해 펀딩 기간(29일) 동안
총 3,346,000원(186%)을 후원받았습니다. 후원해주신 분들께 감사드립니다.

강민재	김성주	문장주	신경재	이연화	정유미
강수연	김솔지	민성실	신권섭	이정민	조민규
강진석	김여름	박근오	신유하	이주영	조용훈
강희정	김연홍	박남춘	신혜지	이지영	조철희
고민경	김영현	박동악	심재만	이태훈	조혁진
고수정	김윤미	박보람(박밤)	심재문	이한범(ray)	주연수
고은희	김은빈	박소현	안월환	이형택	채향지
고준석	김자윤	박수현	안혜진	이환진	최가을
고현	김정연	박은성	양미쉬	이희라	최우진
고현범	김주성	박장선	양수현	임두현	최원석
고현우	김지은	박정시언	양지영	임두희	최윤
곽은영	김지현	박제하	염도현	임민선	최인재
권소진	김지혜	박종현	오연심	임준영	최주용
권소현	김지훈	박찬현	원수연	임태경	최지현
권소희	김찬미	박혜선	유소율	임하은	최혜정
권순욱	김채은	박혜원	윤경희	임현란	한용환
권욱상	김철훈	박희승	윤여울	장민혜	해수지
김가현	김태종	방지연	윤재영	장성연	허혜은
김경윤	김학균	배소진	윤찬호	장윤원	현인수
김경태	김현지	배정현	윤태웅	전건영	홍성현
김기철	김홍익	백시은	이건중	전경희	홍재현
김남희	김희수	백은비	이건희	전민주	황지선
김다혜	나소영	서온누리	이경희	전종원	희윤
김단비	남기웅	성지숙	이동탁	전지연	
김덕남	노광호	손수빈	이명아	정명원	
김도원	마민지	손혜성	이미지	정승아	
김민경	맹영래	송미경	이성윤	정연숙	
김민지	명성식	송주영	이수지	정예슬	

전시 〈디자이너, 서른〉

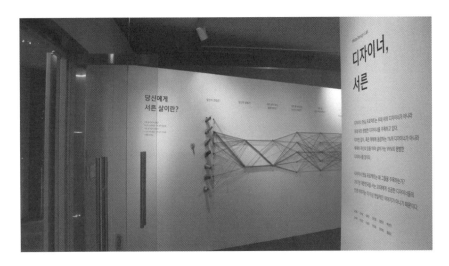

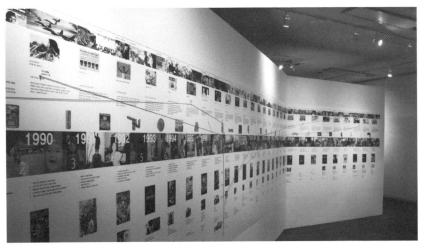

2017.10.12 -10.16

당신에게 서른 살이란?

란스러워도 되는 나이

디자이너, 서른